美术基础教程
（第3版）

邓怀东　孔祥天娇　乔继忠　主　编
邓德宽　张　宾　马海红　副主编

清华大学出版社
北　京

内 容 简 介

本书是根据建筑美术教学要求编写的美术教材。全书共分5章，主要包括素描基础、素描表现、色彩基础、水粉画和水彩画，着重讲述了绘画的基本理论知识和基本技法。此外，在各章中结合知识与技法要点都有作画步骤图例、学生作业点评和绘画习作赏析等相关内容的详细介绍，以便读者参考。

本书的作者长期从事建筑美术教育和教学实践工作，熟悉和了解各种不同的教学对象、教学模式和教学方法，总结了教学过程中各个方面的具体情况，尤其是文字、图例、作业点评、范画编排更具有针对性和实用性，使得阅读和学习非常方便。

本书主要可用作建筑设计、城市规划、环境艺术、建筑装饰和园林以及景观等建筑类相关专业的教材，也可作为函授和自考辅导用书，或供相关人员参考使用。

本书封面贴有清华大学出版社防伪标签，无标签者不得销售。
版权所有，侵权必究。举报：010-62782989，beiqinquan@tup.tsinghua.edu.cn。

图书在版编目(CIP)数据

美术基础教程/邓怀东，孔祥天娇，乔继忠主编. —3版. —北京：清华大学出版社，2019（2022.8 重印）
ISBN 978-7-302-53695-6

Ⅰ.①美… Ⅱ.①邓… ②孔… ③乔… Ⅲ.①美术—教材 Ⅳ.①J

中国版本图书馆CIP数据核字(2019)第187558号

责任编辑：梁媛媛
封面设计：杨玉兰
责任校对：吴春华
责任印制：杨 艳

出版发行：清华大学出版社
网　　址：http://www.tup.com.cn, http://www.wqbook.com
地　　址：北京清华大学学研大厦A座　　邮　编：100084
社 总 机：010-83470000　　邮　购：010-62786544
投稿与读者服务：010-62776969, c-service@tup.tsinghua.edu.cn
质量反馈：010-62772015, zhiliang@tup.tsinghua.edu.cn
课件下载：http://www.tup.com.cn, 010-62791865

印 装 者：涿州汇美亿浓印刷有限公司
经　　销：全国新华书店
开　　本：185mm×260mm　　印　张：14.25　　字　数：346千字
版　　次：2006年4月第1版　2019年9月第3版　印　次：2022年8月第5次印刷
定　　价：59.00元

产品编号：082666-01

前　言

　　美术是建筑相关学科中重要的基础课程。通过对绘画基本理论和基本技能的系统学习与训练，可以帮助学生掌握绘画语言的表现特点，熟练地运用绘画的表现形式和表现技巧。通过美术课程学习绘画的形象思维方式，研究绘画语言，可以形成对造型要素的认识和理解，培养绘画的基本素质和基本技能，发展和提高艺术素养，完善造型艺术的审美意识，为进一步学习相关的专业知识提供必要的基础，以协调专业学习为目的来完成造型的基本素质和基本技能的学习任务。因此，美术课程的学习是促进专业设计与发展的重要环节。

　　时代的发展对建筑学科各类专业的学习提出了更高、更新的要求，它不仅要求学生掌握现代科学知识和正确的思维方法，还要求学生具有审美的能力与素质。美术学习必然联系造型的审美因素，以研究自然为起点，其想象和创造直接源于对自然的观察，并围绕着观察展开实际造型能力的培养，在认识和发现自然的过程中获得审美表现的能力。结合专业设计特点学习美术，就是通过绘画，认识自然，进行创新设计。

　　如图 0.1～图 0.4 所示，是设计大师在设计构想过程中运用绘画造型的表现形式，也是设计过程中形象思维和表达的必需环节，以便表现设计形象的观看视角、比例、空间及其场景和配景等相关设计内容。设计构想的图示表现手法同样包含了设计师独特的审美个性。

　　艺术家能动地再创造一个世界，他的世界不是自然界的仿制品，而是与自然界相类似的规律、法则、原理及秩序的相等物。艺术家把对生活的经验加以组织，把对生活的理解传达出来，去表现生活的意义，这样努力的结果，便产生了艺术。

　　绘画属于造型艺术的范畴，与音乐、歌剧、戏剧、舞蹈表演艺术和文学艺术不同，主要运用视觉表现原理，使用物质材料在二度空间的平面中，展开造型活动的视觉表达形式。一般来说，我们常把绘画、雕塑和建筑称为造型艺术，又称为空间艺术或视觉艺术。

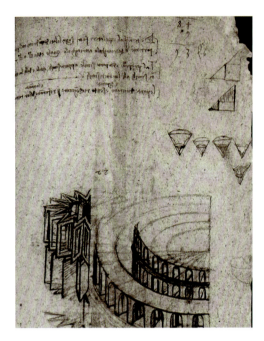

图0.1 建筑及几何学研究笔记——古罗马竞技场
　　　 列奥纳多·达·芬奇（意大利）

图0.2 四川广汉广州会馆调研手稿
　　　 刘致平

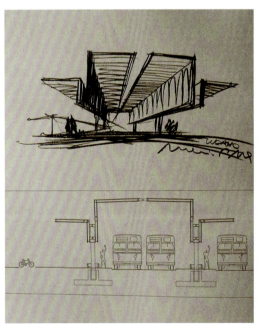

图0.3 新中心公共汽车终点站站台设计草图
　　　 马里奥·博塔（瑞士）

图0.4 1977年佛罗伦萨市政中心竞赛作品草图
　　　 奥尔多·罗西（意大利）

前 言

绘画是人类的社会生活和审美观念的产物。随着人类社会的发展，每个时代的绘画总是以一定时期的社会、宗教、思想和风俗为前提，在世界各个民族中形成各种独特的表现形式、种类和传统，并分为东方绘画和西方绘画两大体系。在种类上，按使用的材料划分，绘画可分为中国画、油画、壁画、版画、水彩画、水粉画、素描等；按题材内容划分，绘画又可分为人物画、风景画、静物画、花鸟画、动物画、建筑画、宗教画、风俗画等。

绘画作为视觉表达形式，旨在传达与表现，而造型的语汇是直接的媒介。构成画面的造型因素包括线条、平面、体积、明暗、质感和色彩六个方面，通常称为绘画六要素，具体可归纳如下。

1. 线条

点在空间移动而形成线，线有粗细宽窄的变化，从而产生不同的视觉感受。线条富有其表现上的意味，可勾画、界定物象轮廓、结构、透视，暗示体面和展现三度空间形式的意境。线条既可以表现形，也可以表现情；既可以表现动，也可以表现静，线条的审美意味与其表现功能是丰富多样的。

2. 平面

线在空间移动而成为面，或者说使点任意移动而至两端相连，便构成面的外缘。面的伸缩、大小、方向的关联与变化，在画面中形成"形与空间"的特征。

3. 体积

体积是由面的移动而产生的，除了具有面的长度与宽度之外，还增加了一个深度，即三维空间。在画面中，展开体积的塑造形成三度空间的视错觉，这种三度空间和体积与两度平面的相互关系是现代绘画的主要关系之一。

4. 明暗

明暗是指光线造成的明度上的差异和变化。在绘画中通常直接指黑白调子或色调的相对明暗，间接指色彩的明度。通过明暗的对比和明暗层次的转换，可给予形状和体面以充分的空间表现，明暗形成的色调浓淡轻重直接控制着画面的空间氛围。

5. 质感

质感也称绘画肌理。根据不同的物质表面特性和不同的质地特征，运用绘画的表现形式，可造成视觉上的触摸感觉，强化物质实体的质地表现，具有很强的视觉效果。

6. 色彩

从物理上来看，色彩是由不同光的吸收和反射产生的。绘画中可充分运用色彩知识、色彩变化的基本规律及其表现形式，增强画面表现的力度，与观众建立情感的联系，引起

视觉的共鸣，直接影响和震撼观众的心灵。因而，色彩对视觉的冲击力，已远远超过造型艺术的其他因素。

绘画艺术作品的这六个构成要素，是相辅相成、不可分割的，这些因素所组成的完整体，要比简单的叠加更富有艺术价值，在实际运用和创作过程中，这些要素的组合绝非机械地拼凑，而应是有机构成的绘画表现过程。

如图0.5所示，建筑设计方案的表现从构图布局、光影明暗和色彩色调，无不借助于绘画造型要素，展示设计过程与设计效果的构想。

如图0.6和图0.7所示，建筑师借助素描与色彩的绘画表现形式，记录与探索系列建筑造型形象特点，达到启发设计造型想象，从而获取审美意图的目的。

图0.5　深圳万科中心设计草图方案　斯蒂文·霍尔（美国）

图0.6　长清灵岩寺慧崇塔速写　梁思成　　图0.7　马萨诸塞州马波海德速写　罗夫·雷普森（美国）

前 言

关于美术基础的学习，其课程设置和课题练习主要侧重并围绕有关建筑造型的内容，以建筑为主体进行造型训练与学习。

绘画的学习内容包括：通过素描写生课题的训练，掌握形体的造型规律，运用造型艺术的基本要素，正确观察和分析形体的比例、结构、透视的造型，以及形体的立体空间、光影明暗和材料质地的造型特点，在熟悉素描绘画材料特性的基础上，逐步掌握素描的表现能力；通过学习色彩的基本理论，在掌握素描知识和技能的基础上，结合写生课题训练，进一步运用色彩工具、材料和色彩的表现形式；运用水粉、水彩来表现形体空间的色彩造型；正确认识自然色彩和画面构成的色彩规律，培养色彩绘画的表现技能和运用色彩构想与表达的能力。

美术课程的学习与其他学科一样，是通过遵循"从简到繁""由浅入深""循序渐进"的原则，来展开绘画学习的过程。

作画过程是从观察到分析，再到表现对象，从直观感觉阶段到理解分析，再发展到深入感受认识阶段的过程。感受是建立在理解的基础上，感受是来源于对知识的理解与认同。绘画语言的表达与表现并不是直接从画者视觉印象入手，而是从画者的造型观念及概念入手。绘画的观念及概念的形成和建立也不是一蹴而就的，必须通过对绘画造型知识进行系统的深入学习，获得理性的认识。

进行造型艺术活动的学习，有利于视觉感性成分丰富而广大。绘画艺术的表现仅仅靠定义、概念及其理性分析是远远不够的，在学习的过程中还应当从被动等待转化为积极行动，这样才能具备视觉的敏锐反应和敏锐的感受能力，才能对未知领域进行自觉的探索，并形成对事物特征的深刻把握，使绘画的表现具体而生动。

在作画过程中，还应重视绘画工具材料的使用和绘画技法的应用。绘画工具材料使用是否得当，直接关系到绘画技法的应用，影响画面表现形式的效果和作用。发挥工具材料的不同特点和长处，可以使画面表现的效果更加引人入胜。

另外，在学习造型知识和技法的同时，还应不断地提高艺术素养和鉴赏能力。这就需要经常临摹国内外绘画大师的艺术作品，研究和学习视觉形式的表现规律及绘画的经验。既涉及绘画作品的技术方面，又涉及绘画作品的思想内容方面；既要通过古典艺术作品了解历史，又要通过当代艺术了解现实，使得艺术知识的学习延伸到美学、美感和技术的审美方面。须牢记，获得艺术的感觉是以艺术修养为基础的，只有提高审美意识与修养，才能进一步激发对绘画学习的热情及兴趣，并掌握审美表现的方法和意义。

本书作为建筑院校的通用教材，教学系统安排得具体，使本书既可作为教材，也适用于业余自修；另外，还可供建筑、规划、园林和环境艺术设计工作者参考使用。

本书主要包括素描和色彩两大部分，着重于绘画的基本理论和基本技法的学习和应用，从理论叙述、作画步骤图例、绘画作品范图、作业点评、绘画技法的实际运用到绘画作品

赏析，每个章节都有具体的详细介绍。

　　本书编者长期从事美术教育和教学实践工作，熟悉和了解各种不同的教学模式和教学方法。书中的文字、图例和范图编排更具有针对性和实用性，能使读者在阅读和使用过程中倍感方便。

　　本书在再版过程中，作者根据图例把素描与色彩两大部分的图例进行了适当调整与编排，结合建筑美术教学与练习的特点，在浏览和观摩图例中突出了建筑美术造型与色彩的学习和应用。

　　本书由邓怀东、孔祥天娇、乔继忠任主编，由邓德宽、张宾、马海红任副主编。

　　本书的编写得到了许多同事、好友以及同行院校教师们的诚恳帮助，在此表示诚挚的谢意。书中若有不足之处，恳请广大读者批评指正。

<div style="text-align:right">编　者</div>

前言图例附录

外国人名对照表：

（图 0.1）列奥纳多·达·芬奇（意大利）　　Leonardo da Vinci (1452—1519)

（图 0.3）马里奥·博塔（瑞士）　　　　　　Mario Botta (1943—　)

（图 0.4）奥尔多·罗西（意大利）　　　　　Aldo Rossi (1931—1997)

（图 0.5）斯蒂文·霍尔（美国）　　　　　　Steven Holl (1947—　)

（图 0.7）罗夫·雷普森（美国）　　　　　　Ralph Rapson (1914—2008)

目 录

第一章 素描基础 .. 1
 第一节 素描的工具和材料 .. 2
 一、工具材料的运用与技法的关系 2
 二、素描的工具材料及使用方法 2
 三、作画前的准备工作 ... 3
 第二节 素描造型的基本规律 .. 3
 一、素描的表达形式 ... 3
 二、构图与画面形成 ... 12
 三、构图在写生中的运用 ... 17
 第三节 素描的基本方法与步骤 .. 18
 一、轮廓素描造型 ... 18
 二、结构素描造型 ... 19
 三、光影与明暗造型 ... 28
 第四节 室内静物写生作业点评 .. 34
 一、轮廓素描造型作业点评 ... 34
 二、结构素描造型作业点评 ... 35
 三、光影与明暗造型作业点评 36

四、静物写生作品范例 ... 37
　素描基础图例附录 ... 42

第二章　素描表现 ... 45

第一节　室内陈设与建筑局部表现 45
　　一、室内陈设表现 ... 45
　　二、建筑局部表现 ... 46

第二节　室内陈设与建筑局部作业点评 48
　　一、室内陈设与建筑局部写生作业点评 48
　　二、室内陈设与建筑局部写生作品范例 52

第三节　建筑风景素描、钢笔风景速写 56
　　一、取景与构图 ... 56
　　二、常见自然景物的表现方法 ... 57
　　三、房屋建筑的表现技法 ... 60
　　四、建筑风景素描的作画步骤 ... 61
　　五、钢笔风景速写 ... 63

第四节　建筑风景素描、钢笔风景速写作业点评 71
　　一、建筑风景素描作业点评 ... 71
　　二、钢笔风景速写作业点评 ... 77
　　三、建筑风景素描、钢笔风景速写作品范例 82

第三章　色彩基础 ... 97

第一节　色彩常识 ... 97
　　一、色彩的形成 ... 102
　　二、色彩混合的两种形式 ... 103

第二节　色彩系统 ... 103
　　一、色彩的分类 ... 103
　　二、色彩的三要素 ... 104
　　三、色性 ... 105
　　四、色彩的配合 ... 106

第三节　色彩关系 ... 106
　　一、色彩的变化规律 ... 106
　　二、色彩的观察方法 ... 108
　　三、色彩对比与调和 ... 109

第四节　色彩表现 ... 112
　　　　一、再现色彩 .. 113
　　　　二、主观色彩 .. 119
　　第五节　色彩基础作业点评 ... 127
　　色彩基础图例附录 ... 132

第四章　水粉画 ... 135

　　第一节　水粉画的工具与材料 ... 135
　　　　一、画笔 .. 135
　　　　二、画纸 .. 135
　　　　三、调色盒（盘） ... 135
　　　　四、颜料 .. 136
　　第二节　水粉画的特点 .. 136
　　第三节　水粉画的基本技法 ... 136
　　　　一、调色的方法和应用 ... 136
　　　　二、干画法、湿画法的掌握与综合运用 ... 139
　　　　三、水粉画颜料干湿变化的特征 .. 142
　　　　四、水粉画易出现的弊病 ... 143
　　第四节　水粉画的写生与表现 ... 144
　　　　一、水粉静物写生 ... 144
　　　　二、水粉风景写生 ... 150
　　第五节　水粉写生作业点评 ... 163
　　　　一、水粉静物写生作业点评 ... 163
　　　　二、水粉风景写生作业点评 ... 165
　　　　三、水粉作品范例 ... 168

第五章　水彩画 ... 181

　　第一节　水彩画的工具与材料 ... 181
　　　　一、纸 .. 181
　　　　二、颜料 .. 181
　　　　三、笔 .. 182
　　　　四、水壶 .. 182
　　　　五、调色盒 .. 182
　　第二节　水彩画的特点 .. 182

第三节　水彩画的基本技法 183
一、水彩画的调色 183
二、干画法、湿画法的掌握与综合运用 184
三、水彩画中水分的运用 186
四、水彩画用笔的方法 186
五、水彩画"留白"的方法 187
六、水彩画常用的辅助技法 187

第四节　水彩风景的写生与表现 188
一、常见景物的表现方法 188
二、水彩风景写生的作画步骤 199
三、水彩风景作画步骤中应注意的问题 200
四、钢笔淡彩作画的方法与步骤 201

第五节　水彩写生作业点评 203
一、水彩风景写生作业点评 203
二、水彩画作品范例 209

参考文献 215

第一章 素描基础

　　素描最初专门是指绘画的素材、草图以及制图，在正式艺术作品中仅仅具有准备和辅助的作用。随着艺术的发展，素描从人类整体的视觉艺术造型活动中确立出来，并已成为具有特定含义和功能的一个范畴。素描是一种单色绘画，用线条和浓淡调子，或者只用单一的色调来表现和创造形象，是造型艺术的表现形式之一。就培养造型能力而言，素描是最直接、最便利、最理想的形式。

　　在学习素描时，培养造型意识是极其重要的。初学者一开始容易局限在急于求成的状态，往往盲目地陷入技巧速成的片面中，从而忽略素描的观察和认识活动过程的意义。绘画的造型活动是从自然到画面的转换，在其过程中需要调整和改变自己的认知结构，同化融合新的知识经验，这种造型意识在认识上的转变过程是学习素描所必需的历程。如果缺乏视觉思维的训练，对造型的认识就难以提高。盲目无意识的学习行为会直接影响学习的效率，使学习处于被动的局面，难以获得成效。因此，在学习素描的初始阶段就应该注重建立良好的作画思维方式和习惯。素描的学习是一个完整的训练体系，它要求画者的眼、脑、手同时得到锻炼，使认识与技能同时提高。造型活动涉及对造型的观察、思考和想象以及对视觉造型的处理与表现，其整个过程包含主动、积极和高度概括的造型思维选择，只有通过综合分析、概括提取造型的因素，形成画面绘画语言的表达，才能实现素描造型的真实意义。

　　根据专业特点及专业基础知识的要求，素描学习与课题训练所要达到的是准确的描绘能力、空间透视的构想能力、结构的分析能力、明暗和材料质感的表现能力。素描课堂上的学习是以写生课题训练为主，通过展开一系列的造型基础训练，熟悉和掌握科学的学习方法和规律，学会用理性的方法去整理感性的材料。只有通过大量课题作业实践和持续的学习过程，才能具备过硬的技能和本领。然后再通过教师的塑造，在艰难与复杂、思维与技能的学习与创造活动中，完成素描学习与训练从量变到质变的飞跃。

　　有关这方面的学习，应把课堂与课外的活动有机地结合起来。鉴赏与临摹是研究和学习造型知识与技能不可缺少的方法之一，对于初学者更是十分有益。学习的过程中，要根据不同阶段的课题来安排学习进度，有选择、有目的、有针对性地去临摹。临摹与鉴赏的学习不同于课堂上的集中训练，应该依据实际条件，合理地分配学习时间并制订学习计划，以便迅速有效地提高素描基础技能表现。

第一节　素描的工具和材料

一、工具材料的运用与技法的关系

在学习素描的过程中，素描的工具材料使用得是否得当，直接关系到表现方法的成败，只有熟练掌握了素描工具材料的具体使用，在绘画表现过程中才会得心应手。初学阶段，凡是必备的工具和材料，一样也不能缺少，并且应该井井有条。在具体的作画过程中，应有意识地注重研究作画的技法程序，对工具材料与技法恰当、合理地加以运用，以便能够准确、有力而又自如地表达对物象的感觉。通过不断的学习，反复实践，发现问题，精通工具、材料与技法的知识，就能更好地掌握造型语言及其形式规律。

二、素描的工具材料及使用方法

1. 笔

常用的笔有铅笔、木炭铅笔、炭精条、木炭条、钢笔、毛笔等，不同的笔具有不同的使用方法。初学素描时，常常采用铅笔，由于铅笔材料性能的特点，在作画中进行修改很方便，初学者容易掌握，因此通常把铅笔作为素描入门的主要工具。铅笔从软到硬种类很多，常见的绘画铅笔是：①硬铅，从6H依次排列至2H型；②软铅，从6B至B型；③软硬度适中的铅笔，有HB、H型。虽不必一一备齐，但至少应该备有4H、2H、H、B、2B、4B等型号，具体选用哪一种类型，要根据作画课题、阶段内容的要求、练习时间的长短和不同画纸的质地性能来确定，作画前应注意考虑将使用的铅笔与画纸质地相适应。

画线条或涂明暗时，不能光靠各种不同硬度的铅笔，还需着重注意手的训练，通过腕力和用笔的变化，画出浓淡、强弱不同的线条和明暗层次的变化，以充分表现对象。

开始学习素描写生时，还需注意铅笔的执握法。画较小的画幅或刻画细部时，一般与写字执笔法相同。画较大的画幅时，执笔的方法与平时书写不同，需做相应的改变。注意执笔时应用拇指、食指、中指捏住铅笔的中部或后端，笔尖朝上，笔尾放在掌心，这时可以发挥手腕、手臂和肩关节的灵活性，且眼睛与画面保持一定的距离，以便于检查画幅整体效果。用铅笔画背景时，有时可以一面涂一面转动笔杆。这样既容易涂得浓重又可以保持笔尖的尖利，且随时可以竖起笔来进行精细的刻画。

2. 橡皮

橡皮是修改画面的工具。素描练习一般选用绘图白色橡皮和绘画专用的软性橡皮泥，后一种可在明暗色调练习中使用。初学者常常一发现错误，就急于用橡皮去擦掉，这个习惯不好。如果自己发现某些地方画得不对，可以把错误的地方作为检查和修改的依据，等到调整好以后再将它轻轻擦去。注意在画明暗关系时应尽量少用橡皮，因为过多地使用橡皮容易使纸张损伤和发毛，影响画面色调层次的展开和深入刻画。一旦画面色调层次、明

第一章　素描基础

暗效果已经建立，应避免反复涂擦，以防把画面弄脏。如果画面需要更改，可用软性橡皮泥或用小块棉布、手帕替代橡皮，轻轻弹去画面上的铅粉，然后再去修改和调整。使用橡皮时，可将方块橡皮沿对角线切开，分成两半，用锐角的部位修改细小的地方，用其他平面擦掉或修改较大的区域。

3. 画纸

画纸是用纤维交织压制成的纸。由于造纸工艺方法不一，因此表面结构各异。热压法平滑，冷压法中度柔软而且粗糙。画纸薄厚不等，选购时应注意画纸重量是以克为单位的。选用纸张还应根据课题学习内容和素描工具的性能来决定。在素描学习的初级阶段，绘画时应选择专用素描纸为宜。注意纸张正反两面的质地是不同的，查看纸的表面时，要看其表面所呈现的凹凸纹理，用手抚摸，略有粗糙感的就是纸的正面。另外，在具备一定技能的基础上，还可尝试使用其他类型的画纸，如有色纸、新闻纸等。

三、作画前的准备工作

同一课题及其写生对象，可以从几个角度去表现。角度不同，在造型上的难易程度就不一样。写生时，要从不同的角度去观察对象，选取比较完整、能够体现对象的造型特征来表现。同时，还需根据画面构图所需，突出主题，分清主次，使质感易于充分表现，明暗色调层次需清晰和具有空间距离变化。在选择角度的过程中，要认真观察和分析对象，从不同的角度尝试对各种造型的感受，反复进行比较，从而确定出最佳写生角度。此外，为了从造型能力上得到全面锻炼，要防止在写生时总是采用一个角度作画，以防时间久了，碰到其他角度的对象而感到不适应。

初学者在开始作画时，喜欢尽量靠近写生对象，希望能看得清楚一些。其实，靠得太近往往不易掌握对象的整体特征，以至于妨碍对整体关系的观察与表现。一般来讲，作画的常规是，选择画者视点与对象之间视域60°的范围内，即离开对象高度（如宽长于高则取宽度）两倍以上的距离去观察，该距离被称为正常视域范围。此视域所看到的整个对象符合正常视觉效果，因而也是作画的理想位置。作画时，画架、画板、画者的位置应侧向表现对象，以防画架、画板遮挡视线和视域，影响对写生对象的观察。作画者的眼睛也不能距离画面太近。画纸的中心要与视点的高低相同，画面必须与画者的中视线垂直。这样做是为了照顾画幅的整体，使整幅画始终都在正常的视角范围内。

第二节　素描造型的基本规律

一、素描的表达形式

当代艺术创造活动的乘势发展和演变，使人们对素描的认识日趋深化，从而使素描从

内涵到形式也日趋丰富，并得到了广泛应用。在造型艺术学科中，学习素描被作为培养训练视觉思维、发展技能的途径。素描作为一种艺术形式，使人们借此形式构成画面，寄托情感，表达思想，具有独立、鲜明的审美性质。通常，我们把造型艺术分为写实艺术与抽象艺术两种视觉艺术表现形式。写实艺术是指再现自然或社会的具体形象和观念化的绘画。抽象艺术是指以点、线、面的空间和体积构成的各种艺术表现方式。在文化多元格局和多元艺术语境之下，对素描造型基础的认识已成为一种造型观念或一种思维方式，其任何表达形式都在不断延伸和发展着。为方便学习和理解素描，一般大致把素描的表达形式归纳为再现性的造型和表现性的造型，具体如下。

（一）再现性的造型

再现性的造型是以围绕关注物质对象为中心的绘画形式构成的视觉审美表现，诸如对比例、结构、空间、体积、光影明暗的写实性的描绘。如图1.1～图1.10所示，再现性素描表现物象，无论专注线条轮廓的勾画，还是光影明暗的塑造与渲染，以及视觉造型的概括与深入，其描绘刻画始终以联系和参照物象为中心，使得素描立体造型与空间借助现实具体生动的形象和氛围展现画面。

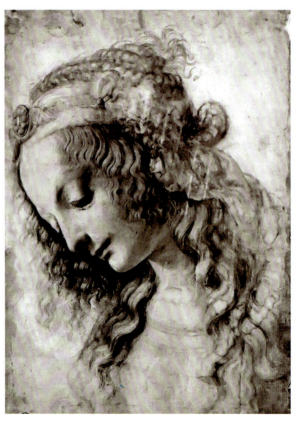

图1.1 再现性的造型1 列奥纳多·达·芬奇（意大利）

第一章 素描基础

图1.2 再现性的造型2 拉斐尔（意大利）

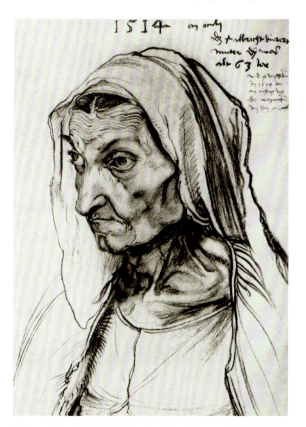

图1.3 再现性的造型3 阿尔布雷特·丢勒（德国）

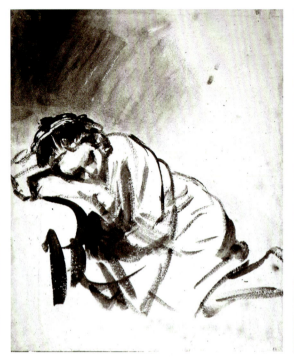

图 1.4 再现性的造型 4
伦勃朗·梵·莱茵（荷兰）

图 1.5 再现性的造型 5
让·奥古斯特·多米尼克·安格尔（法国）

图 1.6 再现性的造型 6 文森特·凡·高（荷兰）

第一章 素描基础

图1.7 再现性的造型7 伊里亚·叶菲莫维奇·列宾（俄罗斯）

图1.8 再现性的造型8 瓦伦丁·亚历山德罗维奇·赛罗夫（俄罗斯）

图 1.9 再现性的造型 9 伊萨克·列维坦（俄罗斯）

图 1.10 再现性的造型 10 彼埃·蒙德里安（荷兰）

第一章　素描基础

（二）表现性的造型

表现性的造型是以画者为中心的绘画审美构成，如线条意向、平面展开、有机构成、纹理组织、意向构成、力度分析，形体和空间的重构等，它关注点、线、面、肌理等视觉元素及不同的组合形式，并逐步体会秩序、张力、节奏等形式美感，注重视觉心理活动过程的主观绘画表现。如图 1.11～图 1.20 所示，表现性素描造型的表现形式专注视觉活动的主观行为表现，打破具体立体时空的物象约束，无论形象符号夸张、变形或抽象意向，更为强调绘画平面造型的视觉力度与想象，充分运用点、线、面、肌理等视觉元素以及不同的组合形式，着重画面自身形象的重组与构建。

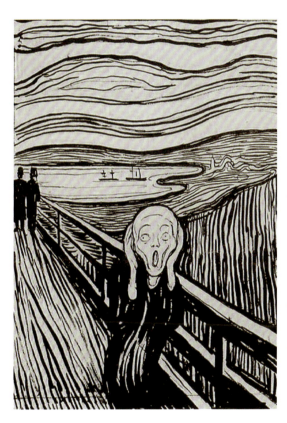

图 1.11　表现性的造型 1　爱德华·蒙克（挪威）　　图 1.12　表现性的造型 2　保罗·克利（瑞士）

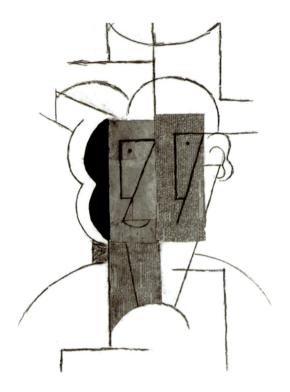

图 1.13　表现性的造型 3　巴勃罗·毕加索（西班牙）

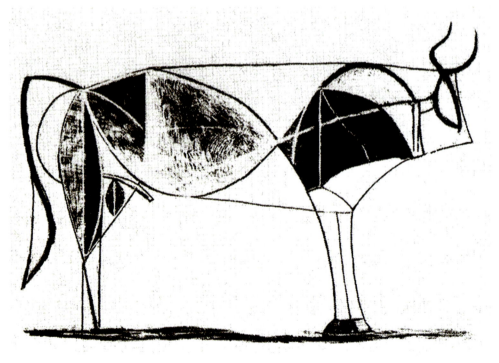

图 1.14　表现性的造型 4　巴勃罗·毕加索（西班牙）

第一章 素描基础

图 1.15　表现性的造型 5
　　　　胡安·格里斯（西班牙）

图 1.16　表现性的造型 6
　　　　费尔南多·莱热（法国）

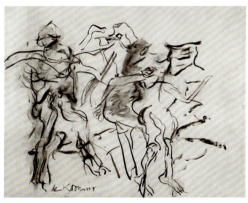

图 1.17　表现性的造型 7
　　　　威廉·德·库宁（荷兰）

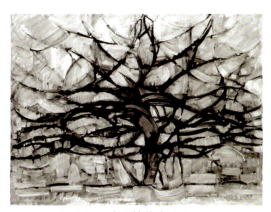

图 1.18　表现性的造型 8
　　　　彼埃·蒙德里安（荷兰）

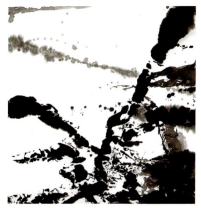

图 1.19　表现性的造型 9
　　　　赵无极（法国）

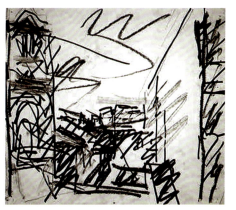

图 1.20　表现性的造型 10
　　　　弗兰克·奥尔巴赫（英国）

二、构图与画面形成

（一）构图的概念

构图是造型艺术中一个含义最为复杂的概念，是创作艺术作品的关键所在。它决定作品的性质，决定作品感染观众的程度，直接影响绘画表现形式的作用。没有哪一个因素能够像构图这样与绘画作品的表现立意和表现形式联系得如此紧密。正像生活、艺术是无限丰富的一样，构图问题也是极为复杂和多方面的。如果机械地把逻辑准则和判断推理的方法搬到构图上来，就会把构图法简单化，使之变成僵死的教条。

什么是构图？构图就是把一切造型的素材（人物、静物、风景和周围物象）和造型语言（空间、色彩、明暗）组织安排在一个画面上。不管它们作为个体的简单性还是复杂性，要组成一件艺术品，就必须组织成为互相联系的整体。构图是把绘画的成分与造型因素在画面中做出特定的安排，从而揭示出作画的立意和动机，鲜明地表达出作画的基本思想。画面中的一切细节都将与这个基本思想有机地、不可分割地联系在一起，使作品更富有表现力。

构图要求画者有抽象思维的能力，并且要善于运用概括的、能够简化成为几何形体的形式和影像。构图要求画者有恰当地、明确地组合物象的能力，善于评价它们的审美价值及其思想内容。简化与概括在构图中是完全必要的。不但如此，正是需要这些清除了形体多余细节的形式，来概括地表现造型素材和造型语言。对于观众来说，绘画作品的一切形式和局部，都是生动而具体的，如人物、房子、树木和生活物品等；但对于画者来说，作品的基础，即构成因素包括轮廓、明暗、色调和色调面积等，这些因素在特定的组合中应有自己的思想意义和艺术价值。

（二）构图的原则

1. 均衡

均衡是指画面上下、左右各部分之间体现出某种视觉平衡。均衡法则客观上来自力学的平衡原理。物理学上的平衡为对称平衡和非对称平衡，前者如天平，两端重量相等；后者如秤杆，两端重量与力臂长度成正比。这种视觉平衡感用到构图上，可以调节和控制画面的重量平衡。

具体地说，在构图中，往往先设置一个画面重心，再通过形象、明暗、色彩等要素的恰当配置，去获得画面的视觉平衡。不同的形象、明暗、色彩的配置，会使人产生不同的轻重感。比如：面积大的比面积小的感觉重；暗色块比亮色块感觉重；线条形状的疏密、聚散所产生的轻重感也会各不相同，如图1.21和图1.22所示。

第一章 素描基础

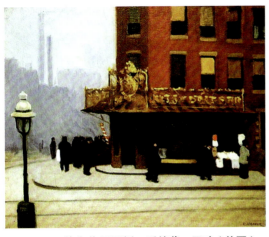

图 1.21 均衡作品图例 爱德华·霍珀（美国）

图 1.22 均衡分析图

2. 动势

构图中的动势，一般是指引导视线透过或进入画面的艺术成分的构造。画者的感情与情绪可通过造型语言及其符号的象征与暗示，引起观者的视觉注意和感受。比如：动势可由主题自身产生，像奔跑的人、倒在地上的枯木等。同样，画者也可运用线、明暗、质地、形体、空间、色彩等去表现动势，如狂暴、急速、平静、规则与不规则等，把各种不同的情绪感受通过动势的变化，组合与安排在画面中。动势构图布局大致分为以下六种。

（1）横向线式构图：画面主要以水平横向为主要的主体表现形式，通常象征与暗示和平、宁静、安闲等，如图 1.23 和图 1.24 所示。

图 1.23 横向（动势）作品图例
亚历克斯·卡茨（美国）

图 1.24 横向分析图

（2）斜向线式构图：通常包含有运动或行动，也可与横向线式形成对比，如图 1.25 和图 1.26 所示。

（3）三角形构图：其动势象征稳固与持久，如图 1.27 和图 1.28 所示。

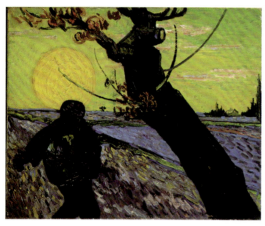

图 1.25　斜向（动势）作品图例
文森特·凡·高（法国）

图 1.26　斜向分析图

图 1.27　三角形（动势）作品图例
爱丽丝·尼尔（美国）

图 1.28　三角形分析图

(4) 倒置三角形构图：动势不稳定，是危险的情绪象征，如图 1.29 和图 1.30 所示。

(5) 锯齿状构图：象征痛苦和紧张的情绪状态，如图 1.31 和图 1.32 所示。

(6) 圆形构图：暗示圆满和完美，与娴静、柔和相联系，如图 1.33 和图 1.34 所示。

第一章　素描基础

图 1.29　倒置三角形（动势）作品图例
安塞姆·基弗尔（德国）

图 1.30　倒置三角形分析图

图 1.31　锯齿状（动势）作品图例
比尔·维奥拉（美国）

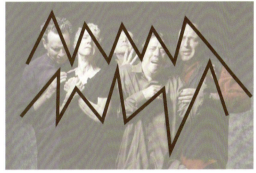

图 1.32　锯齿状分析图

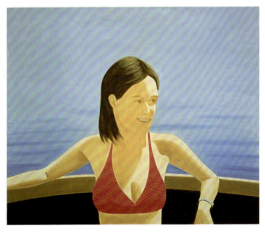

图 1.33　圆形（动势）作品图例
亚历克斯·卡茨（美国）

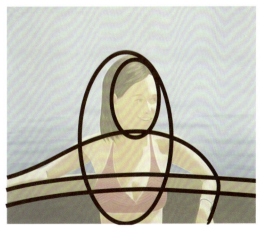

图 1.34　圆形分析图

3. 节奏

节奏原系音乐术语，是指有规律地重复出现的意思，借用在绘画上，被引申为点、线、面、形体、明暗、色彩等造型因素的重复或交替出现。通过观察这种画面形式所组成的格局，会获得视觉上的造型节奏感。可以说，画面上几乎所有的造型因素，都包含有节奏的组织和变化的问题。比如：黑、白、灰色块和层次的组织与搭配、空间分割、疏密的调整与制定等，都无不体现出节奏所特有的组织和控制功能。节奏这种具有高低起伏、规律地重复出现的形式特性，可以激发观者的情感，丰富人们的想象力，给人们以深刻的印象和视觉上的快感，如图1.35和图1.36所示。

图1.35　节奏作品图例　菲利普·珀尔斯坦（美国）

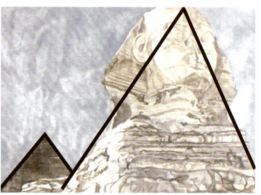
图1.36　节奏分析图

4. 对比统一

对比是构图的主要原则，统一是构图的主要目的。构图的目的就是把繁杂的多样视觉现象，通过造型语言的多样化的调整，组成引人入胜的统一。常见的构图对比主要有：线条的虚实、疏密张力的聚散；色彩的冷暖、强弱；色调比例和明暗的轻重与浓淡；形体的主次、方圆；图形的积极与消极、动与静、刚与柔、重复、节奏；技法上的绘图肌理的厚薄、不同质地的感觉等。对比与构图形式中的各个因素是不可分割的。

对比的作用就是为了突出某种绘画的立意和思想，表现个人的情感，使造型的语言更加鲜明和准确。绘画大师们正是通过这样的方式形成自己的艺术风格。构图对比的要点就是为了突出造型因素和造型语言的特点，从而在对比中突出主体，引起观者的视觉感受，如图1.37和图1.38所示。

第一章　素描基础

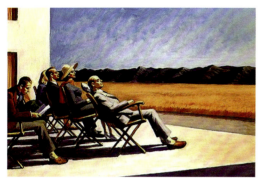

图 1.37　对比统一作品图例　爱德华·霍珀（美国）　　　图 1.38　对比统一分析图

三、构图在写生中的运用

1. 定位置

选择画幅尺寸和构图方式时，应当根据写生内容、课题形式、课题时间确定，通常在课堂练习中由教师根据课题计划来指定，课外学习中可根据实际情况进行选择。初学者在短期作业练习中不宜选用过大的画幅尺寸，以免在绘制表现上使画面过于空洞，表现得不充分。另外，要注意根据写生课题不同的角度，把握课题的总体形象，按照构图的原则，有针对性地选用横向式或竖向式的画幅进行绘制。

2. 定视角

设置恰当的视觉中心，集中突出主体形象。不妨做一些不同视点角度的小草稿，相互分析比较，并在比较的过程中确定最佳方案。

3. 定结构关系

结构关系的内涵十分丰富，直接涉及画面形式与审美因素。初学者首先应当学会运用主次结构，明确主次关系，能够构架画面的基本结构。一般绘画的习惯与方式是把画面分成 3×3 的九等份，把主体形象安排在中央的九分之一的视觉突出的地方，布局在画面的中景或近景范围内，使其鲜明突出，其他次要的部分，往往作为背景或衬托形象处理，起到烘托主体的作用。

线条密集与疏散、明暗色块的强弱与增减都是围绕主体形象来调整与组织的，从而使画面获得结构上的和谐统一。

4. 组织与调整

在构图形式的布局大体确定后，应进一步对所画对象的感受逐步细致地调度和调整，应按照"整体→局部→整体"的绘画原则，把造型上的感受与构图的立意紧密相连，将其融入造型规律的统一整体中。

第三节　素描的基本方法与步骤

在素描学习起步阶段，一般借助静物写生从石膏几何体到静物器皿展开系列课题的学习与训练，以便使初学者逐步加深对各种不同物体的造型观察和认识，初步掌握素描的基本方法与步骤，由浅入深地丰富对各种物体的素描表现能力。静物写生作为素描基础学习，主要侧重于表现和感受不同物体形状、体积、结构、光影明暗及其质感特征，进而准确地表现物象的形感、质感、量感，表达出物体具体的视觉个性特征。这是素描基础训练的基本目的。

一、轮廓素描造型

绘画的形象表现必须由眼睛来观察，观察既是捕捉形象的行为，又要判断画面是否符合表达的意味，形象思维的过程必然要与观察、动手和表现相联系。素描写生首先要建立对物象敏锐观察与反应的基本能力，能够迅速界定物象的轮廓与形状的形象特点，然而初学者常被概念习惯的形状所束缚，应通过在写生物象具体形状与空间氛围的过程中表达和感受具体的物象特征。

1. 单个物体的轮廓描绘写生

单个物体的轮廓描绘写生专注于感受物象轮廓与形状的具体特征，体验和区分概念形状与具体空间中的比例、形状特点的感受和差别，依据物象的高低起伏与转折急缓观察轮廓形态，相应地运用线条抑扬顿挫的走势，描绘出对物象的具体感受。

如图1.39所示，初步写生在从观察到表达的描画过程中，从单个物体开始，体验具体空间中的物体轮廓的形态特点，锻炼眼、手协调能力，在起笔落笔中迅速捕捉轮廓形状的基本能力。

2. 物体组合的轮廓描绘写生

物体组合的轮廓描绘写生进一步关注各物象之间的具体空间位置、相互间的比例大小，对比与判断物体轮廓形状之间的差别，在视觉体验过程中表现出各物象之间的轮廓形状特点。

如图1.40所示，在组合物体中辨别区分大小、上下、近远，比较形体轮廓间比例、间距位置的空间关系，初步锻炼对复杂形体与空间的线条轮廓表达。运用线条的浓淡、轻重、起伏或转折表现对形体轮廓的具体感受。

第一章 素描基础

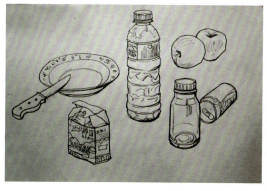

图 1.39　轮廓描绘写生 1

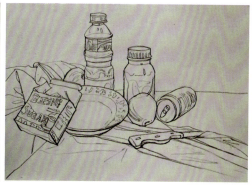

图 1.40　轮廓描绘写生 2

二、结构素描造型

（一）形体透视

把存在于立体空间的人和景物的形象表现在平面的画纸上，使观者对画纸上的平面图形产生明显的立体空间感，这种由立体到平面，又由平面到立体的转化，是运用空间的透视规律来完成的。要在平面上画出有立体空间感的景物，最初、最简单的方法是固定眼睛的位置，隔着玻璃将所见的景物形状依样描在玻璃板上。利用在玻璃板上描下来的图形，找出景物在空间中的距离变化、形状的空间变形和近大远小的透视规律，这些经过发展，演绎成系统的绘画透视知识。所谓"透视"，是通过透明平面来观察和研究物体的形状。空间中的景物由于距离远近不同、方向不同，在视觉中会引起不同的反应，这种现象就是透视现象。研究这种现象时运用几何学的知识来表现它的规律，这种科学叫作透视学。

掌握形体透视知识及其规律对于建筑设计专业来说是非常重要的。建筑形象、建筑空间及其装饰内容的设计与创造，从平面、立面到体量，从视觉的调整到空间的转换，都需要发挥透视空间想象力。

1. 透视的主要名词概念

（1）正常视域：头部不转动，目光向前看，所能见到的范围称为可见视域。在可见视域范围内，并非所有物象都是清晰可辨的，只有在视角大约 60°的范围内，所见到的物象才是清晰正常的，称为正常视域。在写生中应将取景框置于正常视域之内，如图 1.41 所示。

（2）地平线和视平线：站在宽广的平地向前看，远方天与地的交界线称为地平线。与画者眼睛等高的水平线称为视平线。平视时，地平线和视平线重合，地平线就是视平线；仰视时，地平线在视平线的下方；俯视时，地平线在视平线的上方。

（3）画面：是指在画者和被画景物之间竖立一块假想的透明平面，通过这块透明的平面，研究景物的透视图形，但这里所指的画面并不是作画的纸面。

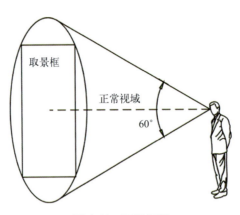

图 1.41 正常视域

(4) 原线与变线：凡是与画面平行或垂直的直线都是原线，凡是与画面不平行的直线和垂直线都是变线，如图 1.42 和图 1.43 所示。

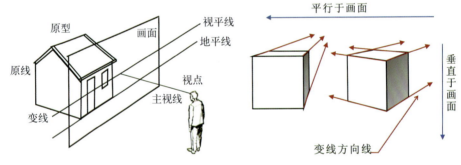

图 1.42 原线与变线 1　　　　　图 1.43 原线与变线 2

(5) 灭点（消失点）：变线所集中消失的点称为灭点，也称消失点。灭点有五种，即主点、距点、余点、天点、地点，如图 1.44 所示。

- 主点：画者的中视线（注视方向的视线）与画面垂直相交于地平线正中的一点。
- 距点：将视距的长度移在主点左、右的地平线上，即左、右距点的位置。
- 余点：在地平线上，除了主点、距点外，都是余点的位置。凡是与地面平行、与画面成（除了直角和 45°角外的）其他角度的变线，都向余点集中、消失；各种与画面之间放置角度不同的变线，都有各自的余点位置。
- 天点：在地平线上方，都是天点的位置。凡是与地面不平行、近低远高的上斜变线，都向天点集中、消失。
- 地点：在地平线下方，都是地点的位置。凡是与地面不平行、近高远低的下斜变线，都向地点集中、消失。

另外，根据画者头部与眼睛视线方向上、中、下视点角度的变化，可以分为仰视、平视和俯视。

第一章 素描基础

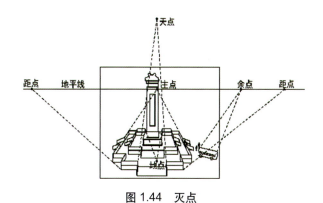

图 1.44 灭点

2. 透视现象及其规律

用正方形与立方体来分析三度空间的体面（长度、宽度、高度）具有重要的作用。正方形与立方体能把任何形态组成透视图形，有利于理解透视原理。同样，也可以运用正方形与立方体分析来理解圆形的透视现象。下面以立方体为例阐述几种透视的基本特征。

（1）平行透视：立方体的两对竖立方块面中，一对同画面平行，另一对同画面成直角。其透视状态中一个面的边线仍然保持原线的水平与垂直，另一个面的边产生变线方向，向地平线上的灭点集中，只有一个消失点，也可称为一点透视，如图 1.45 所示。

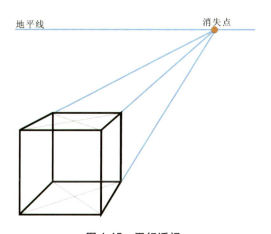

图 1.45 平行透视

（2）余角透视：在立方体和画面形成角度时，两对面上下边线都会产生近长远短的变化，但不会与画面平行，也叫成角透视。透视状态中原线仍垂直于画面，左右两面的边产生变线方向，主点左边的面向左余点消失，主点右边的面向右余点消失，有两个消失点，也可称为二点透视，如图 1.46 所示。

（3）倾斜透视：当立方体与画面、地面都成倾斜角度时，透视状态为平边同地面平行，原线成水平状，变线指向余点；斜边同地倾斜，上斜的指向天点，下斜的指向地点，被称为三点透视，如图 1.47 所示。

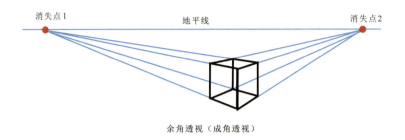

图 1.46　余角透视（成角透视）

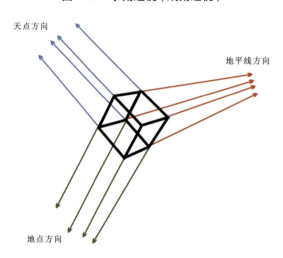

图 1.47　倾斜透视

(4) 圆柱体和圆面透视：圆形物体不管以什么角度描绘，其外形都不会发生变化，只有近大远小的透视变化。圆柱体是由许多圆面重叠组合而成，与视平线等高的圆柱体口面见不到圆口，圆的弧度成直线。离视平线远，其圆口面就大，圆的弧线弯曲也大。圆面中最长的直径和轴心线总是保持垂直的关系。圆面的最长的直径弧两端的弯曲规律是，面大弯曲大，面小弯曲小，直径前后的半径直线近长、远短，近弧弯曲大，远弧弯曲小，左右两边对称。一切圆形物体都可以从立方体的透视规律中找出圆心点和直径，如图 1.48 和图 1.49 所示。

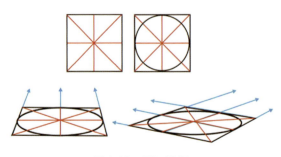

图 1.48　圆面透视

第一章 素描基础

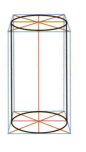
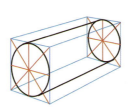

图1.49 圆柱透视

3. 形体透视画法

写生练习通常选择具有明确几何构造特征的形体，绕过光影、质地肌理、固有色和明暗层次等视觉性质的课题，使手和眼都专注于形体结构的透视比例和空间秩序的准确表达，并能够在理解的基础上表达物象诸因素的明确性和完整性，从而建立对于准确性的敏锐反应和判断。

(1) 凭借对具体空间的形体透视现象的感受找出总体形象，注意形体的总体形象特点，联系形体的总体比例特征，如图1.50所示。画立方体时，切勿将它们画成长形或扁形，应找到准确的形体造型感受。

(2) 画面上建立总体形象后再划分形体自身上下、左右的比例大小及宽窄的面积，这时不要急于去找透视变线方向，而应集中关注比例上的观察、比较和判断，如图1.51所示。

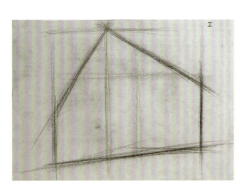
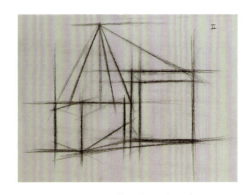

图1.50 形体透视画法 步骤1　　　　图1.51 形体透视画法 步骤2

(3) 依据形体体面转折的变线方向，凭借想象找到它的透视消失点，注意整体观察透视变线的方向，观察时切勿停留于局部单一的变线上，而应找出总的变线倾向的方向，上下相互联系起来去观察和体会，这样方能获得正确的透视关系，如图1.52所示。

(4) 表面看不见的形体结构部位应用虚体线画出来。线条的表现应依据形体高低起伏的转折节奏，以及近实远虚的重轻、粗细的对比，表现形体空间层次，由此达到对具体物象透视、比例的整体表现，体现画者的造型印象和感受，如图1.53所示。

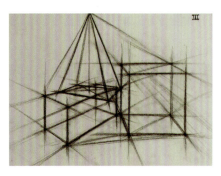
图 1.52　形体透视画法　步骤 3

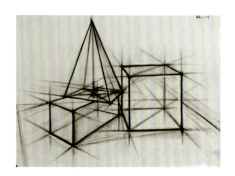
图 1.53　形体透视画法　步骤 4

（二）形体结构

素描的学习是通过造型意识在认识上的转变，逐渐形成造型上的感受与想象。在观察和描绘自然物象的过程中，观察实质是对自然形式本质结构的"有意识地观看"，以其特定性质的观察来审视自然物象，从而在获得对物象表面认识的基础上，达到对物象内在结构的理解。只有对物象结构取得完整认识和整体把握，才能达到对形体的深刻体验。通过认识物象的外在形式与内在结构的有机联系，对空间、形状、体积就会有进一步的感受与理解。比例、透视、形体构造是表现三度空间的造型手段，学习认识形体结构是素描学习的一个重要环节。

物体的结构可以分为以下两种类型。

1. 骨架型物体

骨架型物体由主杆部分和支杆部分连接而成，支杆部分通过一连串的关节系统与主杆连接。外在形状完全依赖于它的支杆关节组织及运动倾向。各结构部分的运动打破了四周空间，形成了物体自身的空间结构。骨架型物体通常是生长的、运动的，如动物、人物、植物等，如图 1.54 和图 1.55 所示。

图 1.54　骨架结构 1

图 1.55　骨架结构 2

2. 积量型物体

积量型物体的基本特征是由体积构成的，如建筑房屋、石块、坛子等，通常是静止的。积量型物体存在着共同的结构特征，它们的内部暗藏着一种几何构造的关系，可通过中轴线、剖面线、切线的分析方法来确定，帮助我们辨别物体看不见的面。这种分析所获得的线也称为结构线，因为结构线表现了特定的空间和透视关系，所以具有深度的性质。当我们注意到形体深度上的空间变化时，才能感受到物体的实在体积，如图1.56和图1.57所示。

图 1.56　积量结构 1

图 1.57　积量结构 2

学习形体结构时，常常要运用几何形的概念，其目的是从开始就树立起几何形是一切复杂形体结构综合与概括的基础的观念，养成把自然界中的一切变幻莫测的形态都看成由几何形体相互汇集而构成的观察习惯。几何形体种类主要包括立方体、长方体、圆柱体、圆锥体、圆台体、球体、棱柱体、棱锥体以及各种类型组合的穿插体和多面体等。在素描实践与写生的过程中，常以石膏几何形体模型作为素描学习和训练的开端，其目的就是让学生学会充分运用几何形体的造型因素，综合概括复杂的形体。

（三）几何形体的体积构造与空间透视

选择具有明确几何构造特征的形体进行描绘训练时，学习的注意力应专注于对几何形体空间构造的体会和研究上，初步掌握比例、透视、形体结构、空间秩序的准确表达，在理解构图、形体透视和形体结构的基础上，表达物象的诸多造型因素。

其作画方法与步骤如下。

步骤1：选择角度，构图定位。

先选择好最能体现形体空间的角度，然后认真观察由几个几何形体共同组成的群体形状，用轻而淡的直线在纸上确定群体形状的位置以及每一形体之间的比例关系。构图时把各个形体组织安排合理，上下、左右周边不要过于拥塞。做到主体突出，空间位置的层次明确，如图1.58所示。

步骤2：确定比例位置和基本形状。

寻找和确定每一几何形的基本形状以及它们在群体形状中的空间位置。画法上仍用较淡的辅助线（横、直、斜线）去分割，要逐渐加重，注意有意识地把直观感受与造型的因素结合起来，如比例、空间位置大小、远近、形体透视现象与透视的方向等，再一次对几何形体的造型进一步地修正。注意形体外轮廓的画法可用中轴线去做视觉上的校对，同时运用分析构造的剖面线矫正外轮廓的形状。内外轮廓的相互结合，要达到感受与分析表现的统一，如图1.59所示。

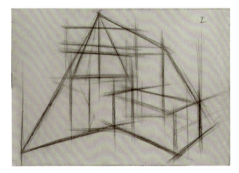

图1.58　几何形体的体积构造与空间透视　步骤1　　图1.59　几何形体的体积构造与空间透视　步骤2

步骤3：调整完成。

调整阶段要充分运用形体透视和形体结构的造型知识，进一步强化造型的意识，将比例大小同空间透视相联系，形状特点与构造特征相联系，观察分析先从外到内，再从内到外，以获得多层面的理解。表现方法上要保留与造型有关的必要的辅助线，如形状的中轴线、透视方向的切线、构造的剖面线，以有助于形体结构与空间秩序的表现。用线的表达方面，对于向前凸起的形体要用重线、实线，对于渐隐空间中的要淡化，即以虚线表达，辅助线与剖面线要轻画，如图1.60所示。

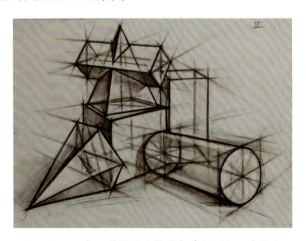

图1.60　几何形体的体积构造与空间透视　步骤3

第一章 素描基础

（四）静物器皿的体积构造与空间透视

静物器皿的体积构造与空间透视的作画方法与步骤如下。

步骤1：概括和确定群体形状。

根据静物群体外沿的形状概括近似的几何形来调整和确立画面构图，群体形状在画面构图中主次分明而均衡，如图1.61所示。

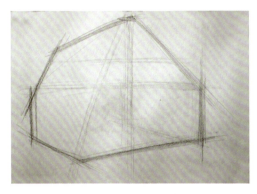

图1.61 静物器皿的体积构造与空间透视 步骤1

步骤2：几何化体积的构造与概括。

在群体形状的框架下调整各单体静物间的空间位置、比例及近似的几何形状特点，充分运用几何化的形状与体积构造概括静物器皿的特征，同时逐步确定各静物间的透视现象和整体调整透视变线方向，如图1.62所示。

步骤3：积量结构特点分析与表现。

围绕体积中轴线分析和构成静物器皿的结构特征。分析和构成的表现的过程就是进一步深入观察、判断和分析体积构成的结构特点。表现方法上仍然保留与造型有关的必要的辅助线、形状的中轴线、透视方向的切线、构造的剖面线，以便有助于对静物器皿形体结构与空间秩序的表现，如图1.63所示。

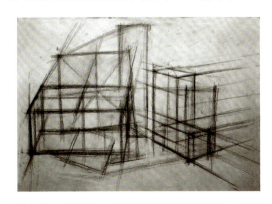

图1.62 静物器皿的体积构造与空间透视 步骤2　图1.63 静物器皿的体积构造与空间透视 步骤3

三、光影与明暗造型

（一）"三大面、五调子"的明暗色调层次

明暗现象的产生，是光线作用于物体的结果。物体由于吸收光线的强弱不同而呈现出光影与明暗度的种种变化现象。光线决定了明暗的不同程度，我们感受周围的事物，都必定是在一定的光影和空间里进行的。在造型艺术领域中，明暗是构成完整的视觉表现形式的重要因素，它与线条一样具有同等重要的表现力。

光影与明暗作为独立的视觉表现形式起始于欧洲文艺复兴时期，利用光影与明暗再现客观物象的造型方式已经成为写实艺术的重要标志。随着造型艺术领域内容与形式的不断扩展，明暗造型的语汇日趋丰富多样。刻意强调明暗表现形式的独立性，不受制于光线照射的既定法则，以这种强化明暗的造型方式去构筑画面、表现空间秩序，同样具有造型的重要意义。

初学素描时，应注重建立观察分析的正确方法，具体地研究明暗调子的变化规律。表现一个物体的明暗调子，首先要抓住形成体积的基本面的形状特征。不论光线怎样变动，物体的形状、形体结构和质地都是不变的。然而，光线却能极大地影响形体上的明暗配置，支配物体给予人们的形状感受和质地的肌理效果感受。对明暗的分析与观察可从四个方面来进行：①光源本身强弱和距离"面"的远近；②光线射到"面"上的角度；③物体与作画者的距离；④物体固有色的差异。物体受光后呈现出"受光部与背光部"的明暗两大系统，其明暗的变化规律可归纳为"三大面"，即黑、白、灰。"五调子"，即亮部、中间色、明暗交界线、反光、投影。其中，亮部和中间色属受光部分，明暗交界线、反光和投影属背光部分。一般用五调子的排列次序，来观察和分析物体表面的明暗变化现象，具体如下。

(1) 受光部的高光：即物体的亮面。如光滑质地的物体受光后，若是光源的 90°反射，则一定会呈现出最亮部或最亮点，即高光点处。

(2) 中间色：即物体受光部的灰面，是物体受到光线侧射的部分，也称半受光面，与暗部连接，是从受光部向暗部过渡的地带。中间色的明暗层次最为丰富，由于色阶过渡自然微妙，较难分辨，因此在表现这种中间色的层次时，需要不断地比较中间层次明暗的递增与递减。

(3) 明暗交界线：物体受光部与背光部相互邻近的面积，因暗部又受到反光的影响，而形成了一个交界部分。明暗交界线的位置，可以把物体明暗两大部分区别开来。由于光源角的变化及环境光反射的影响，明暗交界的位置往往处在物体形体转折的结构部位，因此，只要重视和画准明暗交界处的区域，就能够把握住体面转折的立体造型。

(4) 反光：其形成是周围环境光的影响所致，正确地处理反光，可以增强画面的空间感、透明感和物体的质感。反光的处理与表现，不应过分强调，毕竟反光处于暗面，应统一在

第一章 素描基础

暗面之中。

(5) 投影：是物体投射的影子，是物体本身的影像。正确处理投影能增强物象的立体感，因而应根据投影透视的规律画准它的形状。投影边沿的明暗反差较大，与物体接近处投影轮廓清楚，远则模糊渐淡。处于阴影中的物体色调对比较弱，描绘时要把它融入阴影的整体之中。明暗关系如图 1.64～图 1.67 所示。

图 1.64　明暗关系 1

图 1.65　明暗关系 2

图 1.66　明暗关系 3

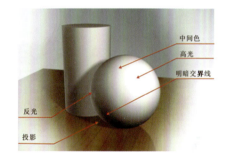

图 1.67　明暗关系 4

(二) 几何体与静物器皿明暗体积的塑造画法

了解明暗的造型原理及其表现方法，进一步深化几何形体的空间意识。掌握光影、明暗的变化规律，训练对三维空间的明暗色调表现技能，获得明暗塑造和质地感受的表现能力。根据形体结构类型的特点，结合明暗造型的规律，初步掌握从观察到表现的正确方法。熟悉作画材料的性能，掌握正确的作画技法程序。在明暗造型过程中对绘画技法恰当地运用，将直接关系到画面明暗的视觉效果。

1. 石膏几何体写生的方法与步骤

步骤 1：构图布局。

构图布局一定要考虑视觉舒适度，构图的同时要考虑形体之间明暗区域的构成，以及画上明暗调子之后是否均衡。在确定好形状、比例和透视关系后，逐步找出物体的受光与背光的明暗交界位置，依次找出投影的具体位置和投影轮廓，如图 1.68 所示。

注意：用线起稿时，不要盲目急于展开色调，要经过反复比较和调整使形体安排具体而得当。避免反复涂擦，损伤画面。

步骤2：展开和确定大的明暗关系。

按照"明暗五调子"去观察、认识和理解几何形体的明暗变化规律，运用"黑""白""灰"色调的层次对比与变化，去展开明暗构成的画面关系。从总体色调对比关系入手，根据各几何体在空间位置近、中、远的空间层次，整体比较、归纳从明到暗的色调对比。把各几何形体，包括背景及桌面的暗部区域、灰部区域和亮部区域依次进行相互比较，找到明与暗色度的总体差别和层次变化。用较软的铅笔从暗部区域画起，先找出画面中大的黑白对比关系，同时注意暗部黑色调的差别，初步建立起暗部区域之间的色调层次关系。黑色调不要一次给足，要留有以后深入画的余地。然后过渡到灰色调区域的表现，随时注意在整体对比过程中进行刻画，避免过早陷入局部刻画，使画面基本上呈现出物象的立体感觉。几何体的轮廓线一定要被当作明暗调子去处理，让轮廓线来反映相邻的明暗关系，也就是运用明暗色调关系进一步修正具体的形体关系，如图1.69所示。

图1.68 石膏几何体写生 步骤1

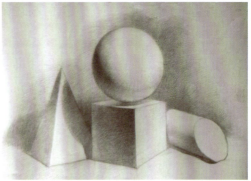

图1.69 石膏几何体写生 步骤2

要点：

(1) 应当尤为注意明暗交界区域色调转变的层次，从明暗转折处向暗部画起，注意其位置上、下、左、右不同色调转折急与缓的差别，调子向暗部逐渐减弱，轻轻地画出层次来，然后找出从明暗交界处向灰调过渡的层次。明暗交界线是形体大面转折的部位，是体积向纵深发展的关键地方，抓住了它就掌握了表现体积的钥匙。

(2) 讲究技法的运用，先用软铅笔展开，以后逐步替用较硬铅笔，涂大色调常采用铅笔侧锋再逐渐地转入铅笔中锋进行局部刻画，这样可以避免铅笔在画纸表面打滑或过早地损坏画纸。通常，对于画面色调层次的变化，应用匀称长短相结合的排线，线条排列表现可相互穿插、相互重叠、先疏后密，按照作画的程序逐步地密集起来。

第一章 素描基础

步骤3：把握整体效果、深入刻画。

深入刻画要从对比突出部位入手，逐步落实到具体形体的实处。这一步是在控制把握色调整体对比的基础上，深入局部进行刻画，时间上可放得长一些，工作要细致耐心。重点应放在丰富形体的色调层次变化、塑造形体的体积效果上。深入刻画从起造型作用的转折处深入画、反复画，尤其是几何体主要突出部位向受光部转移的中层灰调子区域要画得充实，次要部分要画得较简约。明部画实，暗部有形而弱，对画面空间部分，前面画够而精，后面概括虚画。刻画的同时把画面最重的黑色调适当加足，注意大的"黑、白、灰"是否响亮，反复验证画面总体的视觉效果，如图1.70所示。

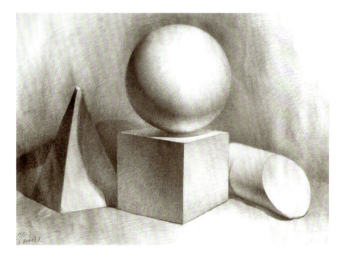

图1.70 石膏几何体写生 步骤3

要点：

（1）虚实关系的处理与表现，要依据各几何形体的空间位置，强调近实远虚。对于形体体积感，近处区域明暗对比强烈，体感强；远处区域明暗对比平缓，体感弱。

（2）注重技法上的表现方式。近处形体和空间面积，要运用线条排线的层次，处理强烈，甚至可有笔法和笔触上的跳跃感。远处表现要柔和、模糊，从而形成线条笔触在表现上的对比作用。

2. 静物器皿写生的方法与步骤

步骤1：落幅构图。

注意主体物与衬托物的空间布局，精心组织安排构图。要求画面主次空间得当，主体突出而不拥挤。开始从静物组合的群体形状入手，避免盲目的局部堆砌。起稿画轮廓的过程应对形体结构、比例与透视的关系表现得恰当而准确，同时把整体的明暗交界线和投影部位作概括的标示，如图1.71所示。

图 1.71　静物器皿写生　步骤 1

步骤 2：明暗色调展开。

按"黑、白、灰"关系展开总体色调，注意观察光照物体现象与不同固有色和质地差别。瓷罐、水果、书本等各个物体自身的明暗色度不同，因而表现过程应从色调对比逐渐展开。由于瓷罐、水果、近处衬布的暗部区域有环境光的反射作用，因此暗部区域要有不同的透明度的对比和表现处理，以便在深入画的过程中进行重点刻画，可充分体现静物反光作用的质地感。受光、顺光明暗层次的转变，要根据各个物体质地、色度的差别来进行作画。高光点要有形而不死板。在大色调开始阶段，要注意在笔法技巧上形成不同的处理方式，为进一步形象刻画、反映质地及表现虚实关系打下良好的基础，以便增强静物形象的丰富性和对比性，如图 1.72 所示。

要点：

(1) 虽然画法上仍是从暗部区域入手，但不同于石膏几何体写生的方法，因各静物质地的差异、固有色度的不同，开始涂大调子时要把罐子自身的黑、白、灰关系与水果等物体之间的色调形成色度上的对比。如罐子、水果和衬布的受光面在画面上应有较明显的色度差别。

(2) 应反复体会、感受各个物体之间的结构特征、形体体面转折的方圆、质地粗糙与光滑等不同之处，在静物表面大调子阶段就应初步形成体积、质地、空间的主体造型。

步骤 3：调整完成。

这一阶段开始具体刻画瓷罐形象，由于受光、反光的现象，其较暗的中间色调层次集中在罐子明暗交界部位，应按照体积的构造与明暗的变化，深入刻画过渡色调的层次。同时，根据形体结构精心刻画轮廓的边缘、体面的起伏转折和投影的虚实关系。依次刻画各主体形象时，应着重体现体积、质地的主体形象的塑造。在深入局部刻画的过程中，应注意主体与衬托物相互映衬而不孤立，前后虚实具有过渡层次。经过反复深入进行色调、形体、质地的刻画后，应当综合视觉上的感受，对物体诸多现象与画面造型的效果做一一比较，进而调整、检验，使视觉感受与表现形式统一起来，如图 1.73 所示。

第一章 素描基础

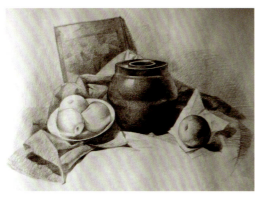
图1.72 静物器皿写生 步骤2

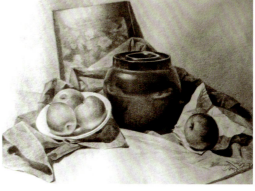
图1.73 静物器皿写生 步骤3

要点：

(1) 深入刻画不是无限制地找出色调层面，这样就会越画越复杂、琐碎。深入是对形体结构关系的深入，细部和局部的刻画应依附于形体关系，这样才能越画越明确、越立体、越结实。

(2) 局部与整体是作画过程中无时无刻不碰到的矛盾，局部刻画是为了突出主体，每次对细节深入一遍都是对整体理解更深入一层。因此，对局部与整体关系处理与表现得好坏，是鉴别造型能力高低的标志。

3. 物体的质感与肌理的表现

因为每个物体都是由不同的物质材料所构成的，所以诉诸我们的视觉感受就不一样。通常，物体的质感主要是靠吸收光与反射光的性能来反映出来的，不同材质、纹理的物体，其表面会产生不同特点的明暗色调的变化规律。例如，表面光滑的瓷器、金属、有机玻璃等制品，照射后，受光部分会产生强烈的高光，背光部易受周围环境反射的影响。因此，会使得整个物体的明暗色调排列次序，呈现出忽明、忽暗不规则的变化。表面粗糙的物体，如衬布、纸张、毛纹化纤等制品，当物体受光后，表面会形成由浅至深的明暗调子的排列。透明或半透明的物体，如玻璃、水、塑料等，受光情况下，受光部的中间层次并不亮，而背光部由于光线的透射或折射却变得很亮，如玻璃杯盛水后的效果。

对于这些不同材料和质地的物质特征，应深入地观察，综合概括其特征，学会运用不同的表现方法，通过控制准确的明暗反差，掌握灵活多样的描绘技巧，从而具有表现物象的质感、量感的绘画技能。

在写生中，不仅要研究造型方面的内容，写生前还要关注表达静物的主题，同时还应注意挖掘组成静物的主题与构思，分清静物中的主要形象与衬托形象，使造型的技巧与审美趣味紧密结合。在进行写生时，只有做到这一点，才能保证重点突出、宾主分明，最终达到突出质感与肌理的表现，如图1.74和图1.75所示。

图 1.74　质感与肌理表现 1　邓怀东

图 1.75　质感与肌理表现 2　邓怀东

第四节　室内静物写生作业点评

一、轮廓素描造型作业点评

　　轮廓素描造型练习着重于对初学素描者从观察到表现的视觉比较方法的表达的培养，通过观察与比较，逐步形成对具体物体形态特征的形状、比例和轮廓敏锐的感受与迅速表达的能力。表现方法上充分运用线条的起笔到收笔的轨迹，表达形态轮廓的抑扬顿挫的形体造型特征。

　　如图 1.76 和图 1.77 所示的写生作业，初学素描者首先要对观察和表现过程予以重视，关注和反复比较物体轮廓的基本形状、比例和形态特征，避免习惯性的概念形状，诸如形状比例不具体，形态特点模糊，特征不突出。无论画面布局及具体的描绘，还是轮廓线条的表现，基本上可以反映出该作业练习的目的。作业不足之处是在对形状轮廓描绘结合线条抑扬顿挫的表现上，缺乏深入观察和反复体会，所以使得形体轮廓因用线过于笼统而显得僵硬。

第一章 素描基础

图 1.76　轮廓素描造型 1

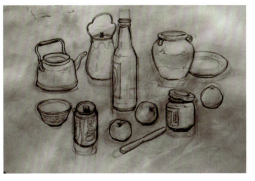

图 1.77　轮廓素描造型 2

二、结构素描造型作业点评

结构素描造型练习通过把握几何立体造型概念，建立近、中、远画面三维空间透视造型秩序，同时对物体的体积特征构成进行透彻分析，形成空间与体积上的线性表现效果。表现方法上着重物体形态的位置、比例、变线方向、体积构造的造型概括与分析。

如图 1.78 和图 1.79 所示的石膏几何体的写生作业，作业画面中已建立与表现出运用几何造型概念，并能够紧密联系具体的空间透视现象，构图完整，各形体比例、位置和近、中、远空间表现准确，轮廓形体内外构造分析得当。缺点是，在处理线条的浓淡、轻重时，视觉上的表现效果显得太均等，应根据近、中、远的空间层次关系与次序体现用线近实远虚、线条重轻的表达与变化。

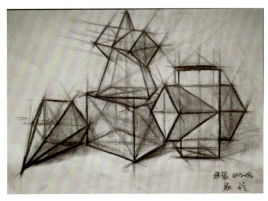

图 1.78　结构素描造型 1

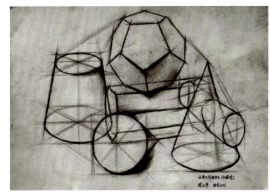

图 1.79　结构素描造型 2

如图 1.80 和图 1.81 所示的静物器皿的写生作业，物体比例、空间位置、具体透视现象、空间与物体透视变线方向，联系结合空间几何概念与结构分析表现较好。不足之处是，画面静物主体在视觉构图上的面积显得太满，从而使得近处空间拥挤，应适当给近处空间留有一定的余地，使得画面近、中、远的空间层次完整。

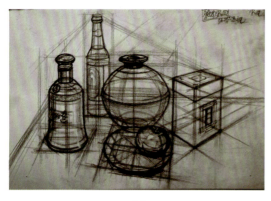
图1.80 结构素描造型3

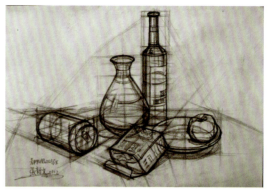
图1.81 结构素描造型4

三、光影与明暗造型作业点评

光影与明暗造型表现更着重于静物光影明暗与静物色调氛围的画面营造，观察和比较应根据物体的体积特征并结合光影明暗的变化规律展开。表现方法上应充分运用体面的塑造表现手法，结合近与远、虚与实的变化，形成画面的空间与体积的层次关系。在深入刻画物体体积特征的过程中，应重视体现物体不同的质地和肌理的特征，通过表现手法的处理与比较，体现对静物质感的表现效果。

如图1.82所示的静物器皿的写生作业，其练习目的是，关注与体现静物体积的塑造与光影明暗对比的表现，做到各自形体体积特征概括、明确。画面缺点是，光影明暗塑造处理上轮廓线的描绘过于僵硬与死板，物体轮廓边缘应根据体积的虚实变化而变化。

如图1.83所示的静物器皿的写生作业，其练习着重于画面光影色调气氛的营造，画面总体的黑、灰、白色调处理与控制表现恰当，近、中、远的层次渐变与变化较为丰富。缺点是，近处的水果体积塑造处理方法略显平淡、呆板。

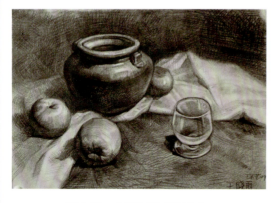
图1.82 光影与明暗造型1

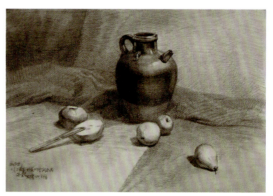
图1.83 光影与明暗造型2

第一章 素描基础

四、静物写生作品范例

静物写生作品范例，如图 1.84～图 1.93 所示。

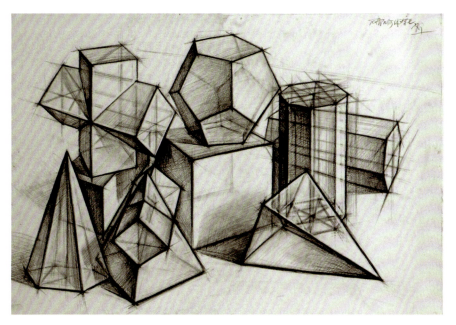

图 1.84　结构素描造型 1　邓怀东

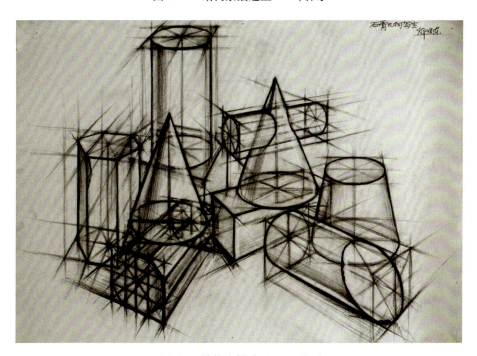

图 1.85　结构素描造型 2　邓怀东

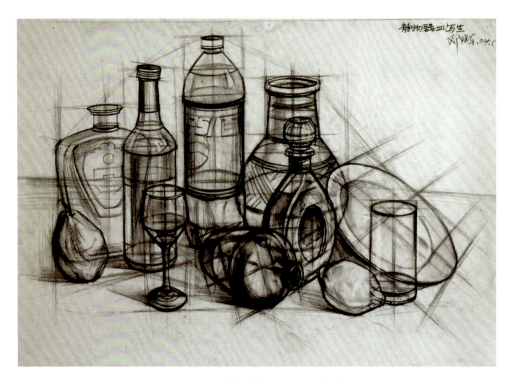

图 1.86 结构素描造型 3 邓怀东

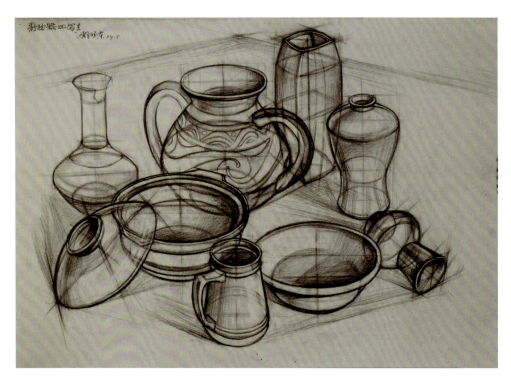

图 1.87 结构素描造型 4 邓怀东

第一章 素描基础

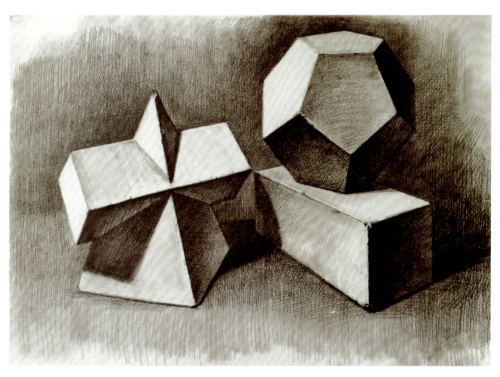

图1.88 光影与明暗素描造型1 孔祥天娇

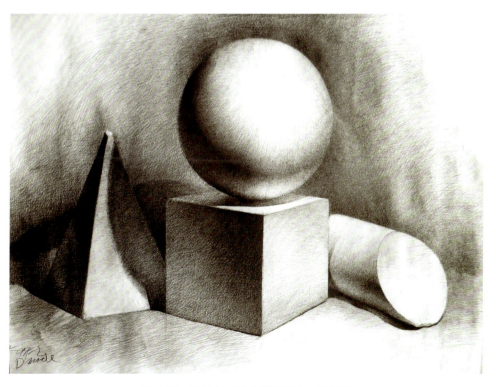

图1.89 光影与明暗素描造型2 邓怀东

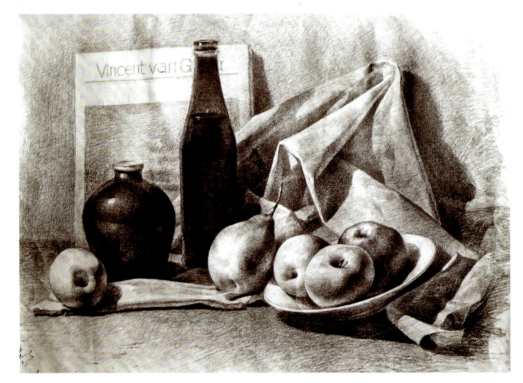

图1.90　光影与明暗素描造型3　邓怀东

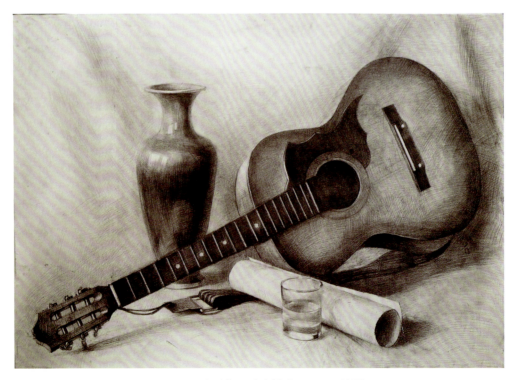

图1.91　光影与明暗素描造型4　王镜刚

第一章 素描基础

图1.92 光影与明暗素描造型5 邓怀东

图1.93 光影与明暗素描造型6 孔祥天娇

素描基础图例附录

外国人名对照表:

(图1.1) 列奥纳多·达·芬奇(意大利)　　Leonardo da Vinci(1452—1519)

(图1.2) 拉斐尔(意大利)　　Raphael(1483—1520)

(图1.3) 阿尔布雷特·丢勒(德国)　　Albrecht Dürer(1471—1528)

(图1.4) 伦勃朗·梵·莱茵(荷兰)　　Rembrandt van Rijn(1606—1669)

(图1.5) 让·奥古斯特·多米尼克·安格尔(法国)
　　　　Jean Auguste Dominique Ingres(1780—1867)

(图1.6) 文森特·凡·高(荷兰)　　Vincent van Gogh(1853—1890)

(图1.7) 伊里亚·叶菲莫维奇·列宾(俄罗斯)
　　　　Ilya Yafimovich Repin(1844—1930)

(图1.8) 瓦伦丁·亚历山德罗维奇·赛罗夫(俄罗斯)
　　　　Valentin Alexandrovich Serov(1865—1911)

(图1.9) 伊萨克·列维坦(俄罗斯)　　Isaak Iliich Levitan(1861—1900)

(图1.10) 彼埃·蒙德里安(荷兰)　　Piet Cornelies Mondrian(1872—1944)

(图1.11) 爱德华·蒙克(挪威)　　Edvard Munch(1863—1944)

(图1.12) 保罗·克利(瑞士)　　Paul Klee(1879—1940)

(图1.13) 巴勃罗·毕加索(西班牙)　　Pablo Picasso(1881—1973)

(图1.14) 巴勃罗·毕加索(西班牙)　　Pablo Picasso(1881—1973)

(图1.15) 胡安·格里斯(西班牙)　　Juan Gris(1887—1927)

(图1.16) 费尔南多·莱热(法国)　　Fernand Legor(1881—1955)

(图1.17) 威廉·德·库宁(荷兰)　　Willem de Kooning(1904—1997)

(图1.18) 彼埃·蒙德里安(荷兰)　　Piet Cornelies Mondrian(1872—1944)

(图1.19) 赵无极(法国)　　Zao Wou-Ki(1921—2013)

(图1.20) 弗兰克·奥尔巴赫(英国)　　Frank Auerbach(1931—　)

(图1.21) 爱德华·霍珀(美国)　　Edward Hopper(1882—1967)

(图1.23) 亚历克斯·卡茨(美国)　　Alex Katz(1927—　)

(图1.25) 文森特·凡·高(荷兰)　　Vincent van Gogh(1853—1890)

(图1.27) 爱丽丝·尼尔(美国)　　Alice Neel(1900—1984)

(图1.29) 安塞姆·基弗尔(德国)　　Anselm Kiefer(1945—　)

第一章 素描基础

（图1.31）比尔·维奥拉（美国）　　　　　Bill Viola(1951—)
（图1.33）亚历克斯·卡茨（美国）　　　　Alex Katz(1927—)
（图1.35）菲利普·珀尔斯坦（美国）　　　Philip Pearlstein(1924—)
（图1.37）爱德华·霍珀（美国）　　　　　Edward Hopper(1882—1967)

第二章 素描表现

第一节 室内陈设与建筑局部表现

一、室内陈设表现

（一）室内陈设写生目的

室内陈设的素描表现，主要侧重于室内环境系列课题的写生。课题写生练习通过对建筑内部空间的具体环境的切身体验，关注室内空间与环境内容的比例、尺度、空间透视、材料质地等建筑基本要素和造型特点，运用素描造型的表现形式，获得准确表达形体与空间的描绘能力。写生练习直接涉及建筑形象的内部空间形式的立体造型，素描写生更加重视由视觉空间结构的比例尺度对比和透视深度变化的画面所构成的关系，注重培养视觉感受对于建筑内部空间的造型想象力。

图2.1选取楼道走廊空间，结合结构造型表现方法侧重于具体形体轮廓，专注室内空间造型构造，着重体现近、中、远的走廊空间透视变化。图2.2选取室内空间一角，结合光影明暗造型方法，在准确表现形状和透视的基础上，借助明暗对比与色调层次，体现与营造室内陈设内容的光影明暗氛围。

图2.1 室内陈设表现1 邓怀东

图2.2 室内陈设表现2 邓怀东

（二）室内陈设写生要点

（1）选择角度与视域范围必须突出主体内容，预先设想画面的表现效果，在选择构图形式与表现立意上应相互吻合。对于空间与环境的具体内容和造型特点，运用构图知识合理地组织并安排在画面上。做到画面比例大小适宜，主次结构清晰，空间层次分明，充分突出主体形象。

（2）在观察和分析时，应当把比例尺度、空间结构特点与具体透视现象密切结合起来。运用几何透视原理及其规律，判断和确定透视现象的特征，是否为平行透视和成角透视。以视平线为坐标找出上、下、左、右空间结构的近、中、远透视变化。有意识地排除琐碎繁杂现象的视觉干扰，着重于依据具体空间环境的总体形象去综合概括地把握空间结构特点与透视的变化。

（3）在表现方式上，应当着重于以线为主，略施以明暗衬托的表现形式，把注意力集中在对于比例、结构、透视的观察与表现上。主体物与衬托物的对比，形体之间高低起伏的转折，空间距离的近远层次，要运用线面结合的表现方法，围绕着突出主体的内容去展开，具体运用时应注意以线条的表现来构筑画面结构，以明暗的浓淡层次烘托画面空间气氛。

二、建筑局部表现

建筑局部的素描表现，主要通过对建筑各组成部分的局部写生练习，关注建筑构成的主要内容和不同质地、材料的造型形式，充分运用对于质地、肌理的素描表现手法，获得表现建筑局部形象的绘画技能。课题练习的内容包括爱奥尼亚式石膏柱头写生，以及有关建筑局部的门、窗、墙面写生。

（一）爱奥尼亚式柱头写生

柱式是西方古典建筑最基本的组成部分，希腊的建筑柱式在古代西方建筑中起着重要的作用，对整个欧洲建筑的发展有着深远的影响。爱奥尼亚式柱头是古希腊时期三种柱式之一。这三种柱式为多立克式(Doric)、爱奥尼亚式(Ionic)和科林斯式(Corinthian)，它们分别代表了古希腊建筑形式的三个方面，即崇高、优雅和豪华，如图2.3所示。其中，爱奥尼亚柱式以其优美典雅的造型，体现了古希腊盛期的造型风格。通过本课题的写生练习，不仅能得到绘画技能的锻炼，更重要的是，在写生过程中结合建筑知识，刻画古典之杰作，领会古典建筑形式美的法则与内涵。

爱奥尼亚式柱头写生的要点如下。

（1）选择仰视角度，以便获得柱式形象感受。观察和分析柱头的造型特点，概括地找出上部顶板、中部花瓣连接的两侧涡旋形以及下部柱体的圆柱形的总体形象，运用几何形

体的造型手法综合概括地画出柱头三大部分的比例及其位置。

（2）画轮廓时，先确定柱头顶板边线的比例和透视方向，作为整个画面透视的依据。两侧的涡旋形要同时处理，用辅助线连接花瓣装饰带，确定两侧涡旋形的近远位置、比例大小和透视方向。涡旋形与花瓣蛋舌形的体积起伏变化较为复杂，画时应从大到小找出各部分形状的来龙去脉，这部分区域是突出柱头造型的关键地方。

（3）从柱头顶板到柱体都有线脚的交接处，起着分隔、过渡和衔接的作用。绘画表现时应注意线脚的造型特点。要求按照造型表现规律体现出曲直刚柔的对比，疏密繁简的变化，既能够突出柱式装饰效果，又能够丰富柱式造型特点，如图2.4所示。

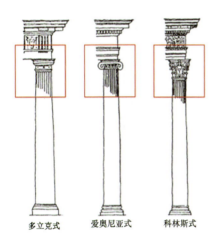

图2.3　古希腊时期的三种柱式

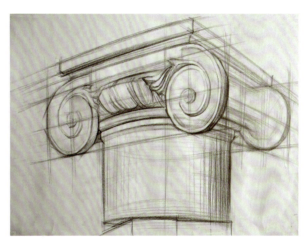

图2.4　爱奥尼亚式

（二）门、窗、墙面写生

门、窗、墙面写生要点如下。

（1）门：门的形式多种多样，材料、质地、色彩依其不同建筑类型而有所变化，画时应注意观察门框与墙体的交换与转折的构造关系。只有对门板材质和其他细节（如门把手等）处理表现得恰到好处，画面表现才能更为生动有趣。

（2）窗：注意玻璃反射光的程度与窗框和墙体的色调差别，透光玻璃很暗，反光玻璃较亮。需要尤为重视窗框、窗格与玻璃的明暗造型区别，注意窗框、窗格的投影与玻璃在明暗色调上的差别，以免混为一体，缺乏立体效果，如图2.5～图2.7所示。

（3）墙：墙体材料、质地色彩不尽相同，画时应突出质地的肌理效果，灵活运用各种表现技法，如侧锋、点画、勾勒等，应依据明暗色调层次的变化，来丰富画面表现效果，如图2.8所示。

图 2.5　门、窗、墙 1　　　　图 2.6　门、窗、墙 2　　　　图 2.7　门、窗、墙 3　马海红

图 2.8　门、窗、墙 4　邓怀东

第二节　室内陈设与建筑局部作业点评

一、室内陈设与建筑局部写生作业点评

图 2.9 主要体现了室内空间主体内容造型表现，分析与表现了室内空间中的写生角度、视点、透视现象和光影明暗对比等相关造型关系。画面构图明确，近、中、远空间层次分

第二章 素描表现

明，造型特征基本准确。在表现方法上，着重运用光影明暗层次营造画面空间氛围。不足之处在于，色调层次渐变关系过于笼统，尤其是暗部色调显得孤立，应结合光影与空间层次的变化来处理好色调渐变的关系。

图 2.9　室内陈设 1

图 2.10 的画面主要表现家具具体空间中俯视角度的透视效果，以便更好地表达室内陈设的近、中、远的布局与空间延伸层次关系，造型表现线面结合，辅助结合光影的处理手法也较为恰当。其缺点是，部分座椅空间位置透视不准确，作画过程中应耐心、反复地比较分析透视关系，力求准确。

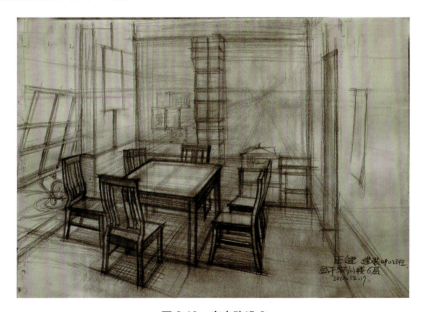

图 2.10　室内陈设 2

图 2.11 选取室内一角，反映出室内空间具体的生活场景，使得画面总体氛围效果生动，室内相关的造型内容表达充分而周到，近、中、远的空间层次分明。不足之处在于，窗帘的轮廓勾画得太重，各处的轮廓线条描绘得轻重太均等，应突出视觉主体内容的重点，强调主次虚实关系的对比处理。

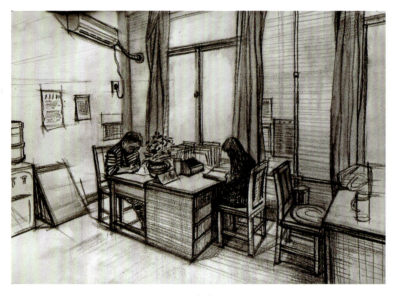

图 2.11　室内陈设 3

图 2.12 构图重点内容突出，画面黑、灰、白色调结合光影明暗表现较为到位，表现出老式陈旧的门窗造型，门、窗、墙体的质地感的处理概括而生动。其缺点是，门的透视不准确，显得别扭，因而影响到主体的表现效果。

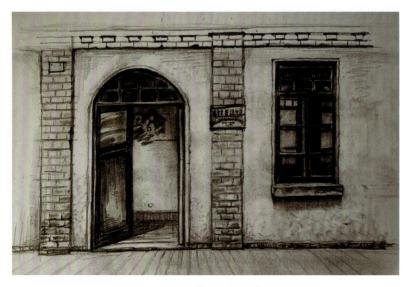

图 2.12　建筑局部门、窗 1

第二章 素描表现

图 2.13 直接选取窗体为画面表现重点，使得构图突出明确，窗与墙体构造表达准确，主体内容对比突出。不足之处在于，窗玻璃应与墙体明暗上有所区分，晴天阳光下窗玻璃不能画得太亮。

图 2.13 建筑局部门、窗 2

如图 2.14～图 2.16 所示，同为表现建筑局部门的造型，表现不同造型样式和不同的材料质地效果，构图上突出了主体门的造型形象，表现方法有轮廓造型、光影明暗造型和线面结合的表现形式与画法，生动地表现出不同民居建筑门的造型特点。

图 2.14 建筑局部门 1　　图 2.15 建筑局部门 2　　图 2.16 建筑局部门 3

二、室内陈设与建筑局部写生作品范例

室内陈设与建筑局部写生作品范例如图2.17～图2.28所示。

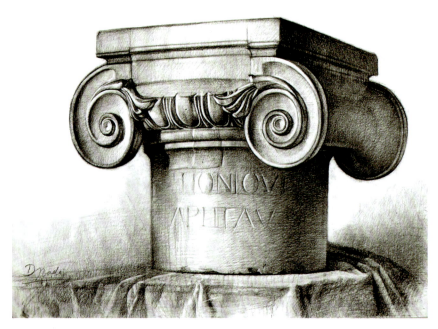

图2.17　爱奥尼亚式柱头1　邓怀东

图2.18　爱奥尼亚式柱头2　孔祥天娇

第二章 素描表现

图 2.19 爱奥尼亚式柱头 3 邓怀东

图 2.20 爱奥尼亚式柱头 4 邓怀东

图 2.21　室内陈设 1　邓怀东

图 2.22　室内陈设 2　邓怀东

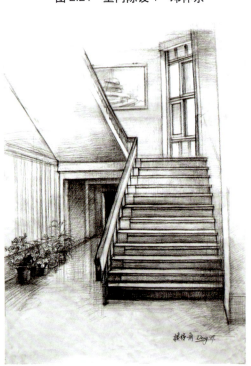
图 2.23　室内陈设 3　邓怀东

图 2.24　室内陈设 4　邓怀东

第二章 素描表现

图2.25 建筑局部1 邓怀东

图2.26 建筑局部2 邓怀东

图2.27 建筑局部3 邓怀东

图2.28 建筑局部4 邓德宽

第三节　建筑风景素描、钢笔风景速写

建筑是空间的艺术，建筑与自然的相互交融、与环境的相互沟通，为人们的生活创造了丰富多彩的环境空间。建筑造型与自然环境密切相关，因而在学习建筑风景素描时，应当结合表现自然景貌的形象，培养描绘建筑形象的造型能力。

学习建筑风景素描，自然是以风景画的造型表现形式来展开学习和研究风景画的造型规律，通过对自然景物的敏锐观察，重视内心的感受和情感的寄托，再借助于想象勾画出优美的造型形象，以此来表达热爱自然和领悟自然的心境。

一、取景与构图

写生练习一般根据课题练习要求去选择景物。同样，选择什么题材，表达什么内容应依据表达主体形象的立意去组织和安排画面。仔细观察并体会自然景物及建筑物的造型特点，把对于景物的造型感受与构图的表现形式加以比较，使具体的感受与构图的形式融为一体，相互统一，如动势构图的线形与几何形构成的画面含义及暗示、对比统一构图原则、明暗对比的画面分布、主次图形的突出与反衬等。

一般把风景画的画面划分为近、中、远三个层次，主体形象放在中景，形成画面视觉中心。这样远景虚朦，近景细微深入（也可简略），能够使主体明确，中心突出。

应根据景物的透视现象找出横穿画面的视平线的位置，依据透视方向的变线找出上下、左右的近、中、远的距离和具体的形体结构关系。然后在具体形体之间的区域划分出画面的布局，如图 2.29 所示。

面对繁多的自然景物，应有目的、有意识地去组织画面的内容，根据作画具体的位置、视角，可以有意识地舍取、挪移景观的某些部分，以便使画面造型秩序更加集中和明确。

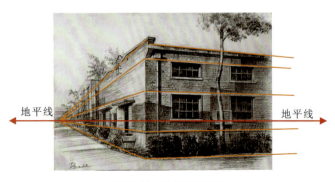

图 2.29　取景与构图

第二章 素描表现

二、常见自然景物的表现方法

（一）天空、地面、山、水的画法与表现

(1) 天空：观察自然现象，早晚天空较亮，而中午时由于阳光的直射，与地面物体相比，天空较暗，阴天色调灰蒙。表现时要灵活运用色调层次的变化，体现空间远近的距离感。一般情况下，天空不要过多地去画色调，若画面需要，可依据主体和景物之间的关系，略施以浓淡的层次加以衬托。画法上可用软铅侧锋轻轻地排列线条，同时注意避免笔法及笔触过于跳跃，以便体现出空气轻薄、深远的空间感。

(2) 地面：晴天阳光下不宜涂上大片的基调，通常光照之下地面比其他物体较为明亮。对于地面上的阴影和深浅色调的变化，可按照远近的距离划分明暗层次，根据地形的特点找出高低起伏或平直深远的地貌形态。对于路面的处理与表现，应注意不同质地的特点，如石块铺地、水泥、沥青等，应围绕着画面主题内容去加以处理与刻画。技法表现上，可采用线条或排线的平缓与顿挫的对比、明暗的对比、质地肌理的对比，有意识地加以强调，突出笔法上的效果。

(3) 山：山的体量大，色调一般较深暗。在建筑风景画中，山一般不做近景处理。中景的山按其山脉分别涂出明暗，线条排列疏密有致，略点草树。远山根据空气透视的现象，凭感觉勾画出外貌轮廓，平涂成不同的灰调子，线条及调子要画得虚淡而简略。

(4) 水：水是透明体，最易受天光照射而常呈现很亮的反光。平静的水面倒影非常清晰，由于它是实体的映像，因此不能画得太实、太具体，要减弱对比度和清晰度，同时注意与实体的对比关系。流动水面则产生水波、涟漪和许多反光，要将其流动时产生的映像按不同深淡层次涂出，以线面的组成画出水浪波纹，亮部用橡皮擦出若干高光，笔触要柔和自然。

天空、地面、山、水的画法与表现如图 2.30～图 2.32 所示。

图 2.30 自然景物 1

图 2.31 自然景物 2

图 2.32　自然景物 3

(二) 树木与植物的画法与表现

树木与植物是风景画中最为常见而又非常丰富的组成部分。在建筑画中，树木、植物是建筑物的主要陪衬，通过对树木、植物的描绘，可表现出画面特定季节，营造画面环境气氛，其表现得好坏直接影响着整幅画面的艺术效果，如图 2.33 所示。

图 2.33　树木植物 1

1. 树的形态分析与表现

树的种类繁多，形态复杂多变，可分为主要的四大类别：落叶树、针叶树、阔叶常青

第二章 素描表现

树和棕榈树。这些树都有一个分支系统，以及各具特色的轮廓可供辨认。树是由树根、主干、枝干、枝丫、叶等部分组成的。在描绘时，无须将一枝一叶的细部全部画出，而是要抓住它主要的形态，主干、枝干的生长形态和叶子的外部轮廓形态。树枝的生长形态是从主干向四周伸展，应注意其结构与透视关系，画出虚实、主次、强弱之分。

画时应有概括组织的造型次序，先从主干画起，逐步扩展至枝干、枝丫等局部位置。树木、树叶的整体表现，应注意总体外形轮廓都是按照磁场的形式变化的，可根据几何形状的造型概念，把不同类型概括出扇形、圆锥形、半圆形等形状图式。先按明暗受光、背光的造型规律从大面积部位着手描绘，再逐步转入局部及细节。可以动用各种笔法、笔触，结合色调层次，表现出立体的效果。空间距离较远的树团不宜多用笔触去刻画，仅用外形轮廓加上一片色调即可，注意亮部的外形要用笔法轻轻勾勒。树木的画法与表现如图 2.34 ~ 图 2.36 所示。

图 2.34　树木植物 2　　　　图 2.35　树木植物 3　　　　图 2.36　树木植物 4　张宾

2. 植物的形态分析与表现

植物生长是向下和向外发展的，同样可按照磁场的形式变化展开枝杈线条和波浪形的形态特点，如草、藤、灌木和花等。其生长规律遵循一种间歇继而变化的节奏。枝杈和根部影响着外向的曲线。画时应观察和分析植物群的不同特征，如密集的灌木丛应以团块式的造型概括地去描绘，并要区分规则与不规则形态特征，考虑空间位置的远近，以及明暗色调层次的变化，结合技法与运笔的笔法和笔触体现植物的形态。画草木及草坪时要结合地势和地貌的特点进行描绘，平坦与高低起伏的表面随着地形的走向而变化，并着重于空间近远的层次对比，以便描绘草木、草坪与地面的关系，通过对比的方法统一画面造型的次序。

三、房屋建筑的表现技法

建筑依其不同功能的需求体现出不同的造型形式，其形象是建筑功能、技术和艺术内容的综合表现，与其他造型艺术一样，以其比例、尺度、体量等造型原则体现建筑形象特点。建筑形象外形上的特征最为显著，同样，造型特点也更为突出。我们可通过实景写生，结合建筑知识，着重训练立体造型的技能和素描表现能力。学习阶段一般先以简单的单体建筑写生为开端，再逐步过渡到群体建筑的写生。

房屋建筑的写生要点如下。

(1) 以建筑为主体内容展开画面的构图，仔细观察所画对象的造型特征，确定对称或非对称、外貌形状与体量构造的总体形象以及建筑实有空间与周边的环境关系等有关内容，对所画的形象要有完整的感受和体会。同时，对建筑局部的内容要一一过目，其局部与整体无论形状和构造都是密切相连的。把画面划分出近、中、远三个空间层次，摆放好主体建筑形象和衬托景物的主次关系。

(2) 关于建筑形象的立体造型，比例、体量、透视是相互关联的有机整体，绘画过程的前后顺序应有严谨的作画次序。充分运用几何的造型概念是非常重要的，它既能综合概括高低起伏、错落不等的建筑形体，又能调整和组织形体间的空间次序。同样，充分了解透视的造型规律也有利于体现体积和深度感受，是准确表达建筑形象的关键所在。

(3) 建筑的表现方法不同于静物室内写生，它要在有限的时间内迅速捕捉主体形象的感受，以免光照的转变使建筑形体及周围环境失去写生参照对象的意义。一般构图落幅结束，可直接从主体入手来刻画，从主要的形体对比处画起，在初步体现出整体造型效果的同时，在一至两遍的描绘过程中确定主体形象完整的造型表现效果，然后依次转向衬托景物的描绘，这样才能在有限的时间内集中精力表现主体形象，如图2.37所示。

图2.37　房屋建筑　邓德宽

第二章 素描表现

四、建筑风景素描的作画步骤

建筑风景素描的作画步骤如下。

(1) 观察与分析。图 2.38 是一幅常见的以公园为题材的建筑风景素描，写生对象以拱桥曲线造型为主体形象，桥体曲线与倒影连接，起伏平缓而富有韵律，河道水面宁静致远，两岸垂柳恰似轻风贯穿画面。景色的感受与瞬间的幻想激起强烈的表现欲望，构图以此为构想，把景物感受转换为造型的情趣。

图 2.38　建筑风景素描　步骤 1

(2) 落幅构图。拱桥的主体形象放置中景，形成画面的中心地位。两岸景色把视点再次引向中心，从而加强了视觉映像的作用，突出了主体。画面布局中桥体位置不能太低和过高，避免下沉上浮的空荡感，偏离视觉对主体的关注。拱桥左侧留有空间余地，给人以深远的空间感，右边突起的树木可与左侧楼阁形成视觉平衡作用。河岸及水面由近及远，具有空间距离的层次变化。

勾画轮廓，确定主体与周围环境的位置，找出贯穿画面的视平线，以此画出两侧景物透视变线的方向，然后将拱桥有关造型细节与结构有主次轻重地进行描绘，使画面主体突出，近、中、远三景层次相互联系，如图 2.39 所示。

图 2.39 建筑风景素描 步骤 2

（3）明暗色调展开。根据光源的方向，比较所有景物的总体色调对比以及造型上形体强弱的对比，找出黑、白、灰色调间在画面上的对比与变化，划分出层次，在具体描绘过程中去建立色调上的造型次序。处理与表现突出拱桥的造型，造型对比主要围绕着拱桥的形体及有关的局部内容，将桥后的楼阁作为桥体轮廓的衬托进行概括表现，远景岸边、水面明暗对比、层次变化减弱，近景河岸左侧概括简约，右侧突出近景树木的刻画。注意水面由近及远的虚实变化，倒影尽量去做虚画处理，水面涟漪及反光不宜过于跳跃，笔法柔和平缓。天空不涂色调保留纸底即可。在整个绘画过程中要注意始终保持这种画面的造型次序，如图 2.40 所示。

图 2.40 建筑风景素描 步骤 3

第二章　素描表现

(4) 深入刻画与调整。深入刻画直接从拱桥主体入手，找出体现拱桥特点的造型感觉，如曲线形的体积转折与明暗的变化。石块堆砌的桥体，运用笔法与线条的结合表现质地的感觉，突出材料、质地的特点，从而避免拱桥体面过于空洞。周围的陪衬与衬托景物，应把握虚而有形，处理与表现不能过于潦草涂画。同样，色调层次不能过于简单，使画面显得过于苍白，缺乏空间深度。技法上充分运用线面的笔触、笔法的组织，使主体与衬托景物具有突起转折强烈、婉转平缓虚淡的造型节奏。

在最后阶段的调整，应把最初对景物感受的构想与画面表现效果做一一比较，按照素描造型的原则，有意识地去加工渲染画面气氛，达到风景如画的艺术效果，如图2.41所示。

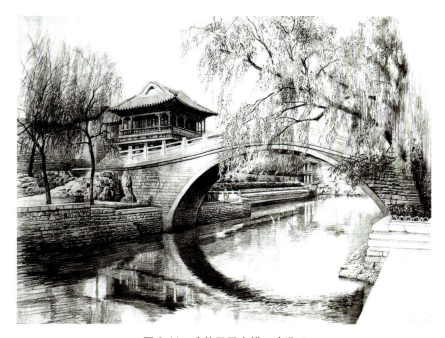

图 2.41　建筑风景素描　步骤4

五、钢笔风景速写

钢笔工具的前身主要是羽毛管笔、芦苇笔和竹管笔等手工制品，到了19世纪，取材天然的手工制品工具逐步被钢笔所取代。自文艺复兴时期开始直到19世纪，艺术家发展了钢笔和墨水的绘画工具和绘画技法，利用钢笔画来绘制草图、插图和装饰画。直到今天，钢笔画作为一种独立的绘画表现形式，仍然在绘画领域中占有重要的地位。

由于钢笔工具及画法的简便和实用，以及其既简练又丰富的表现形式，钢笔速写表现得到了广泛的应用与普及。对于建筑学科专业的学生来说，应当尽早掌握钢笔速写的表现技法，为专业设计、设计表现以及收集设计素材打下良好的基础。

（一）钢笔速写的特点和应用

钢笔工具及钢笔画的画法非常实用，具有既简练又丰富的表现力，对建筑专业学生的学习和实践都很有帮助。经常练习钢笔速写表现，对初学者来讲，还十分有助于提高其对建筑物及周围环境的观察、分析和表现能力。

由于钢笔受笔尖宽度和墨水的限制，不可能像铅笔侧锋那样涂出深浅变化的色调。因此，钢笔画主要通过线条的白描、排列、叠加、组合而产生的不同效果来表现景物的形态轮廓、空间层次、光影变化和材料质感。

钢笔速写的特点之一是线条、笔触具有流畅感和运动感。所谓线条、笔触的流畅感和运动感，就是下笔不滞，自然纯熟，笔法多变而富有神采。钢笔速写的另一个特点是具备黑白画的特点和形式感。钢笔的笔触本身并没有深浅的变化，在纸面上也只有一个色层，但它能够与白纸形成强烈的黑白关系，必须注意画面构图中黑与白的布局、节奏、笔触、线条与白底相互衬托的问题。另外，灰调子基本上是通过轻重不同、疏密不同、排列穿插方式不同的各种线系的组织来表现的，不能把钢笔画的灰调子当作铅笔画或木炭画的灰调子来处理，这样不但画不出像铅笔画那样的灰调子的效果，反而会失去钢笔表现的特点。

（二）钢笔速写的工具

作钢笔画时经常采用的工具有蘸水钢笔、美工笔、硬笔书法笔（可以画出粗细变化的线条）、普通钢笔、针管笔，塑料自来水笔等。

钢笔画所用的墨水，最好是碳素墨水或画中国画的油烟墨汁，有沉淀渣滓的或变了质的墨水是不适合于作画的。

钢笔画所用的纸，一般要求纸质坚实，表面不宜粗糙，不宜有较多纹理，因为这种纸面会挂笔尖；但也不能太光滑，因为太光滑的纸面往往吸水性能较差，画上去的效果也不理想。为了达到一些特殊效果，有时也可以选用一些特殊纸，如宣纸、有色纸等。另外，在实际应用中，也可根据绘画意图自由选择相应的钢笔速写工具。

（三）钢笔速写的造型因素

线条和排线是钢笔画的主要造型因素，如何熟练掌握、灵活运用、巧妙发挥是钢笔画技能的基本功。

1. 线条

钢笔画的线条种类多样，有点、直线、曲线、交错线、十字线、放射线、涂鸦线等。通过运笔动作的变化，如顺逆、疾徐、顿错、颤动、粗细、连断、方圆、虚实、光毛等，可以产生变化丰富的钢笔线条，以表现对象的力感和美感。

第二章 素描表现

2. 排线

钢笔画是通过点、线的排列组合（排线）来表现不同的明暗块面、组成画面的整体色调的。除纯白或纯黑外，凡是中间色调都要一步一步地从深灰过渡到浅灰，每一步都清楚地显露出组成这种色调的线条。因此，对钢笔风景速写来讲，线条的合理组织直接影响着呈现效果。同一色调，根据不同的要求，可以用多种多样组织线条的方法来表现。其具体表现如下。

（1）直线的排列：直线的排列是组成笔触的基本方式。直线的排列有垂直、水平、倾斜、弯曲等多种形式，每一种形式都有着自身的表现力，直线的排列适合于表现阳光下的光线和阴影以及渐次退晕的空间色度，如图2.42～图2.45所示。

图2.42　直线排列1　　　　　　　　　图2.43　直线排列2

图2.44　直线排列3　　　　　　　　　图2.45　直线排列4

（2）曲线的排列：曲线的排列在视觉上有很强烈的动感和节奏感。在表现物体的性质和状态上，波状曲线还适合于刻画木头的纹理和水的涟漪，如图2.46～图2.48所示。

图2.46　曲线排列1　　　　　　　　　图2.47　曲线排列2

图2.48　曲线排列3

（3）交错线条的排列：交错线条的叠加可以用来强化粗糙的表面质感和逐步加深的明

度关系，交叉线排列方向能够暗示形体表面的起伏和转折，细腻的交叉排线则能展现出动人的"光环境"，如图2.49所示。

图2.49　交错线排列

（四）钢笔速写的表现形式

1. 以线条为主的表现形式

这种形式的画法与我国传统绘画的白描、线描勾勒画法有十分相似的地方，是人们常见的一种表现手法。在忽略了色调、光线等体面造型元素后，线条成为最活跃的表现因素。用线条去界定物体的内外轮廓、姿态、体积、运动，是最简洁直观的表现形式。钢笔线条以其良好的兼容性，无论是单线勾勒还是以线带面或者与黑白相结合的方式，都能收到良好的效果，因此我们说线条是钢笔画艺术的灵魂。线条的形式取决于运笔，运笔轻，线条细；运笔重，线条粗；运笔快，线条画出来流畅感强；运笔慢，线条就略带钝涩，别有趣味。线条的曲直可以表现物体的动静，线的虚实可以表现物体的远近，线条的刚柔可以表现物体的软硬，线条的疏密可以表现物体的层次，等等。运用线条的长短曲直、轻重缓急、转折顿挫，可以表现出物体的轮廓体积、质感神韵、虚实明暗、动势节奏等，从而突出对象的形态特征。

以线条为主的表现方法，主要是运用和展现线条的集合状况。许多线条以集合或排列的形式交织在一起，在画面上会产生"深色"和"灰色"的作用。"深色"是画面中的暗部及阴影，"灰色"是中间色调。如果这些深色和灰色安排能够处理得恰到好处，就可以将画面的色调拉开，增加层次感。对于形态复杂的景物，需用较多的线条在画面上塑造它的形体，这是形成线条集合群的原因。在作画过程中，可以调整画面上复杂景物的繁简程度，安排好形态复杂景物的位置，做到构图布局上的灵活性，以达到良好的画面效果。

以线条为主的表现使形体结构鲜明，画面简洁明快，所以一定要从形体的内在结构出发去观察，抓住形体的本质特征，用精练的线条勾画出物体的主要结构和形体透视变化，

第二章 素描表现

如图 2.50～图 2.52 所示。

图 2.50　线条表现 1　邓德宽

图 2.51　线条表现 2

图 2.52　线条表现 3　邓德宽

2. 以明暗调子为主的表现形式

这种表现形式对于深入刻画和描绘建筑风景画中的自然气氛及光影明暗效果很适宜。掌握用明暗调子为主要表现形式的技法是学习钢笔画时的另一重要环节。

如果要深入表现景物的光影和明暗，单靠描绘物象的结构和轮廓是不够的。因此，我们还要学会用各种线条的排列来组成不同深浅色调的块面，从而取得深浅不同的绘画效果。由于钢笔画在笔触叠加效果上只能是加法而不能是减法，因此运用明暗画法时要注意对明

暗基调和明暗调子对比的准确把握。画面形成的不同深浅色调变化与深浅色调层次取决于线条排列的疏密、组织形式与处理手法。越是密集的线条，其组成的面积的色调就越深，线条越疏散，则色调越浅。这种笔触的合理组织能够表现出物体的光影、体积与空间层次，使钢笔画获得视觉上完整的素描关系，如图 2.53 和图 2.54 所示。

图 2.53　明暗表现 1　　　　　　　　图 2.54　明暗表现 2

钢笔风景画只具备"黑""白"两个绘画表现基本因素。画面上的"白"是留出的白纸底色，画面上的"黑"是由钢笔的线条、笔触及其组织形式所构成的。画面上的"白"有表现"光"的作用。在对具体景物的描绘中，"白"可以表现浅色的景物，也可以表现天空和含蓄的远景。但是，只有通过黑色的钢笔线条和笔触来塑造周围环境，才能给画面的留白部分赋予形体、构图、色调等绘画上的意义。因此，黑色的钢笔线条和笔触是主动的，画面上的"黑"对于"白"来讲也是起主动作用的。把握画面要从物象的体面出发，抓住受光和背光两个主要部分调子的对比和衔接关系，处理好明暗交界线上的形体变化，并要强调明暗两大调子的对比，减弱画面中复杂的调子层次，抓住主要形体的明暗特征，处理好整个画面的明暗效果，使画面黑白层次更加分明。

（五）钢笔风景速写的画法

概括和简练是速写的特性。一幅成功的钢笔风景速写，应是重点刻画和高度概括的有机结合的典范。如果仅注意细节刻画而不注意概括的表现，画面就会产生烦琐、"匠气"的感觉；反之，只注意概括，而对表现的主体刻画得过于简单，画面则会给人以空洞、平板、缺少表现力的感觉。因此，应当通过分析，去粗取精，保留那些重要、突出和最有表

第二章 素描表现

现力的东西,并加以强调;而对于一些次要的、微小的、枝节上的变化,则应大胆地予以舍弃。如果不分主次轻重地一律对待,就不可能得到良好的表现效果。学习钢笔画的目的主要是对画法进行研究与实践,应根据不同的写生景物,不同的题材采用不同的表现形式,以期达到理想的画面效果。其具体画法如下。

1. "整体—局部—整体" 画法

这种画法适合初学者,如图 2.55 所示。和素描的程序步骤一样,它可以分以下四步来进行。

图 2.55 "整体—局部—整体" 画法

(1) 勾画大体轮廓。在对景物写生时,应先用铅笔定下景物的大体布局,并勾画出景物的轮廓;在布局和勾画轮廓的同时,仔细进行观察,明确景物各部分的比例关系、透视关系及大体的色调关系。对结构复杂的景物,还需画出建筑物的一些消失线等作为辅助。

(2) 画出画面最深色部分的色调。深色调因为自身色彩和所处位置远近的不同,之间存在着许多差异,因此要选用不同形式的线条和笔触进行刻画。深色调对构图能起到框架和骨骼的作用,应该重视。

(3) 局部刻画。钢笔风景画要求一次完成各个局部景物的刻画任务,因此落笔之前必须非常慎重,仔细观察对象,比较各部分差异,准确选择所使用的线条和笔触。刻画局部时,要考虑整体的色调,使局部统一于整体之中。

(4) 统一调整。完成各个局部后,就要对整个画面进行统一调整工作,使各个局部之间更加协调。应从整体出发,调整画面的黑白布局关系,使作品更加完整。

当然，作钢笔风景画时也可以不用铅笔打稿，直接用钢笔进行勾画。这样可以使笔墨不受限制，自由地发挥其最大的优势。

2. 先深后淡画法

这种画法主要是作画者对画面黑白关系有初步的把握后，根据表现对象的具体情况而采用的一种表现方法。如图 2.56 所示，其具体画法如下。

（1）当确定了画面的构图之后，要观察深色在画面上是怎样布局的，先画出它的基本层次，再加以具体刻画。例如，针对画面景物的阴影、暗部等，可以通过密集线条的充分交织来达到深色的效果。

（2）画出景物的中间色调，即"灰色"部分。可以用渐次稀疏、虚实相间的线条来表现画面景物的远近层次感。

（3）刻画明亮景物的部分细节，以突出整个画面的明暗对比关系。

（4）统一调整整个画面，使画面完整统一。

用先深后淡的画法作画时，对景物中的深色应做一定的取舍，抓住最具表现力的部分，大胆舍弃细枝末节，从而使画面的黑白关系布局更为协调、合理。

图 2.56　先深后淡画法

3. 局部展开画法

这种画法是作画者在具备了一定的钢笔画基础后，根据实际景物的特点所采用的一种表现方法，如图 2.57 所示。

第二章　素描表现

图 2.57　局部展开画法

采用局部展开画法时，应从景物的一个主体物开始，然后推及全图，并注意层次的对比衔接关系。先用疏密得当的线条依次画出整个画面，再进行总体调整。这种画法要求在落笔之前对画面的构图、景物的布局、透视的变化、色调的明暗远近层次以及用什么样的线条来表现等，都要做到心中有数，下笔时一气呵成。

使用这种由此及彼、循序渐进的画法，要时刻注意每个景物的位置、比例和色调关系，务必保持下笔前对景物观察分析的整体印象；每画完一个局部都要做整体观察，不要使之脱离整体。在这种画法中，线条只作为铺画，不宜多作叠线，因此对于初学钢笔画的人来说较为困难，但经过练习也是不难掌握的。

第四节　建筑风景素描、钢笔风景速写作业点评

一、建筑风景素描作业点评

如图 2.58 所示的单体建筑写生作业，画面构图布局主题明确，中景建筑主体突出，着重房屋建筑光影明暗的对比与表现，配景物空间层次与色调处理表现概括。不足之处在于，建筑成角透视关系的处理与表现应更为严谨地把握空间透视的感觉。

如图 2.59 所示的古树写生作业，画面采取纵向构图，以便突出表现村中古树的形态特点，形态表现生动，刻画深入，空间关系运用黑、灰、白的色调层次布局景物的近、中、远的空间层次。其缺点是，右下角的仓房暗部色调过重，干扰了画面总体的表现效果，应突出强调主体物古树明暗色调的对比关系，弱化其他景物的明暗色调对比。

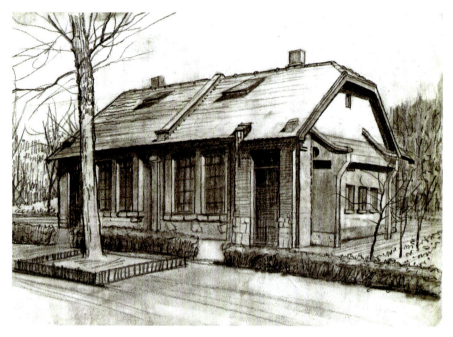

图 2.58 单体建筑写生

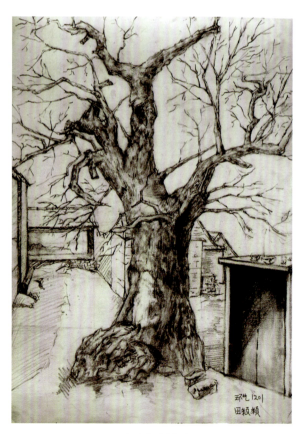

图 2.59 东岛坪村中古树写生

第二章 素描表现

如图 2.60 所示的山村"十亩地"写生作业,写生对象为自然景貌,在构图中空间近、中、远层次划分明确,充分运用色调营造画面氛围,尤其远山景貌表现生动。不足之处在于,中景民居轮廓线条显得过于简单、生硬,建筑群体轮廓处理应根据光影明暗有所变化,表现上结合明暗的变化应当有空间层次上的过渡连接关系。

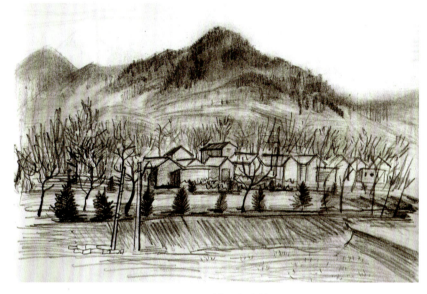

图 2.60 山村"十亩地"

如图 2.61 所示的乡村民居写生作业,构图安排为重点突出民居建筑造型,刻画深入、表现得当。不足之处在于,近处墙体形体明暗与虚实对比关系处理平淡,使得体积感觉弱化。

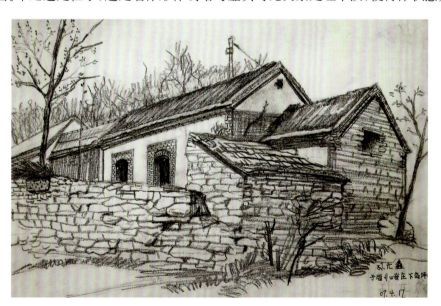

图 2.61 乡村民居写生 1

如图 2.62 所示的乡村民居写生作业，建筑景物选取仰视点的构图使人犹如身临其境，从近至远的空间层次安排过渡自然，建筑石墙受光面和背光面既概括又有内容，以轮廓表现方法结合光影的色调层次，表现景物造型与空间层次，点缀或添加上人物和生活道具使得建筑景物更加自然和生动，同时也衬托出了实际建筑的比例关系。

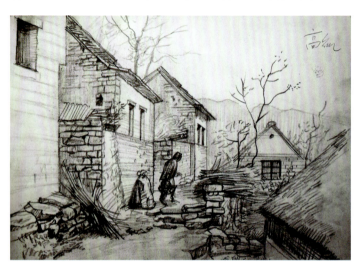

图 2.62　乡村民居写生 2

如图 2.63 所示的乡村民居写生作业，构图突出强调从近至远的空间层次，主体内容包括石墙、石板路，刻画深入而生动，画面造型坚实，表现力度强烈。不足之处在于，暗部的色调应按近、中、远的空间位置、次序与层次表现出距离感觉，笼统地浓重刻画既显得呆板又破坏了画面的空间距离感。

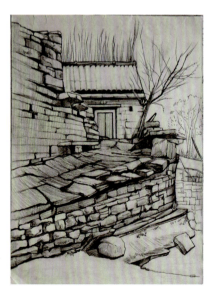

图 2.63　乡村民居写生 3

第二章 素描表现

如图 2.64 所示的老街巷写生作业，选择构图为一点透视形成画面空间关系，运用光影明暗对比与色调层次塑造的表现方法，尤其中景街巷建筑特点刻画深入、对比强烈。其缺点是，画面中缺少市井生活气息，应当在建筑风景中，结合建筑配景物，适当加入生活道具、交通工具以及必要的人物，既有生动的画面气氛，又能标示建筑空间的比例与尺度。

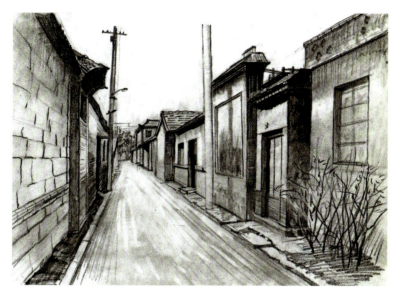

图 2.64　老街巷写生

如图 2.65 所示的坊茨小美术馆写生作业，建筑景物突出，造型感坚实有力度，建筑透视与空间透视关系表现准确，明暗色调表现手法生动而丰富。不足之处在于，近景花坛造型处理上略显潦草。

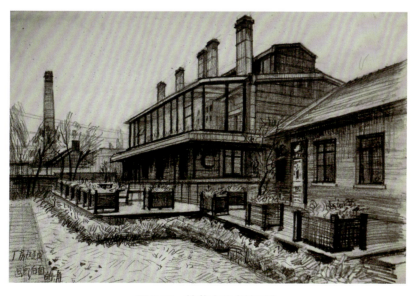

图 2.65　坊茨小美术馆写生

如图 2.66 所示的建筑群体写生作业，选取突出建筑群体的构图，建筑与建筑之间在体积上的造型变化刻画充分，光影明暗关系表现处理得当，建筑内容刻画深入仔细。不足之处在于，远景建筑与远山处理表现略显呆板，在此应结合"近实远虚"的空间原则来把握造型强弱与近远空间序列，这样表现手法也就自然了。

图 2.66　建筑群体写生

如图 2.67 所示的现代都市写生作业，着重运用明暗表现形式形成构图层次关系，远景虚化而有上下间的变化，中景桥体浓重而对比强烈。不足之处在于，水面线条与明暗表现有些简单与雷同。

图 2.67　现代都市写生

第二章 素描表现

二、钢笔风景速写作业点评

如图 2.68 所示的老槐树速写作业，较好地处理与表现了主体物树木以及周边衬托景物的疏密对比关系。其缺点是，主体树木轮廓上的形态起伏或转折应给予立体的处理与表现，树木下的房屋透视关系画错了。

如图 2.69 所示的乡村一角速写作业，构图特点突出，按照近、中、远的层次关系精心布局画面内容，线条疏密关系相互衬托，既概括突出了景物形状特点，又有丰富的场景内容。

图 2.68　老槐树

图 2.69　乡村一角

如图 2.70 所示的废弃小火车站速写作业，画面以轮廓线条为主要表现形式，主要关注建筑形状、比例、透视及空间位置的表现关系，利用建筑自身的构造与形状特点，组织与形成疏密关系的相互对比与衬托。

如图 2.71 所示的远眺农庄速写作业，画面构图近、中、远层次分明，房屋透视关系得当，钢笔线条表现生动、流畅而肯定，建筑造型较好地根据空间层次的变化组织线条疏密对比关系。不足之处在于，树木部分画得太潦草，使远近层次混淆。

图 2.70 废弃小火车站

图 2.71 远眺农庄

如图 2.72 所示的假山与倒影速写作业，画面主体突出假山石的造型，通过景物树木、水中倒影的衬托，烘托画面气氛，在线条排列上，山石、倒影、树木轮廓与明暗根据质地不同，采用不同的表现处理手法与对比关系。不足之处在于，山石处理略显烦琐，钢笔线条组织应注意疏密间相互衬托。

第二章 素描表现

图 2.72 假山与倒影

如图 2.73 所示的洪家楼天主教堂速写作业,建筑景物近景概括简洁,建筑主体与建筑细节刻画深入。不足之处在于,形状把握不太准确,使得轮廓造型重复线条太多。

图 2.73 洪家楼天主教堂

如图2.74所示的古代四门塔速写作业，主要为光影明暗调子的表现形式，在表现上并不去特意勾画轮廓线，而是充分运用和组织钢笔排线，把画面面积按照光影明暗对比组成不同色调的层次的关系与变化。

图2.74　古代四门塔

如图2.75所示的小美术馆速写作业，建筑造型表现深入完整，钢笔表现线面结合、光影明暗对比表现充分，从而使主体突出，画面近、中、远空间层次分明。

图2.75　小美术馆

第二章 素描表现

如图 2.76 所示的街巷胡同速写作业，画面以钢笔线条勾勒为主，生动地反映了老街巷建筑风貌，建筑造型与建筑之间的空间位置、比例、透视表现完整到位，建筑内容刻画充分深入。不足之处在于，部分形状轮廓表现线条重复较多，应避免铅笔素描的摆笔表达习惯，发挥钢笔起笔收尾的动势走向表现特点。

图 2.76 街巷胡同

如图 2.77 所示的城市街景速写作业，虽然建筑场景宏大、内容丰富，但透视关系表现次序把握准确，远景上实下虚的处理手法得当，充分刻画并突出了中景建筑造型，从而运用了钢笔画的表现特点。不足之处在于，近景空间内容处理略显简化、笼统。

图 2.77 城市街景

三、建筑风景素描、钢笔风景速写作品范例

建筑风景素描范例如图 2.78～图 2.90 所示。

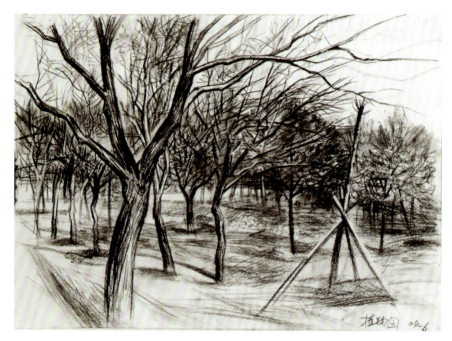

图 2.78　植物园 1　邓怀东

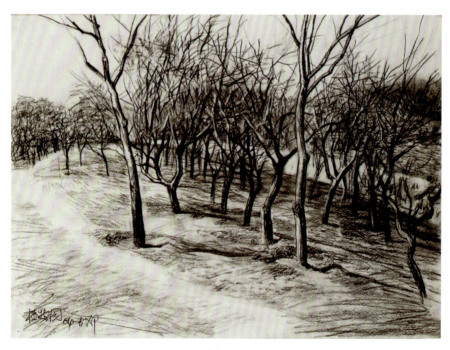

图 2.79　植物园 2　邓怀东

第二章 素描表现

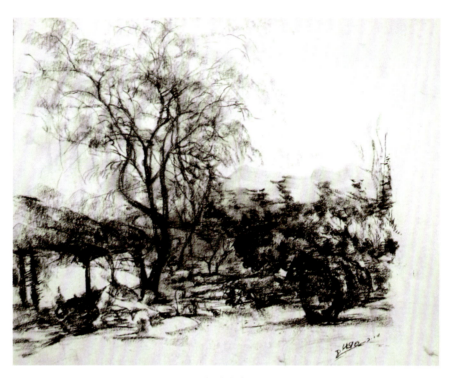

图2.80　郊外暮色　乔继忠

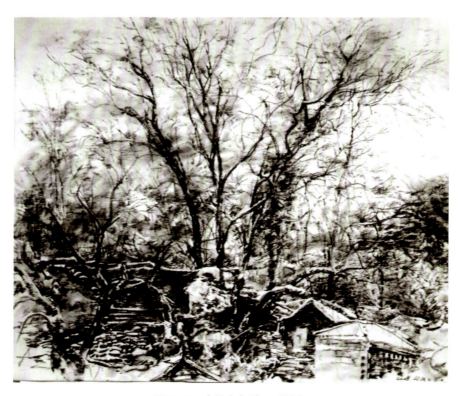

图2.81　大约在冬季　乔继忠

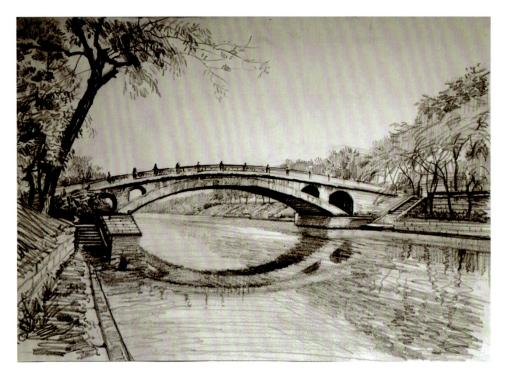

图 2.82　古老的赵州桥　邓怀东

图 2.83　旧厂房　邓怀东

第二章 素描表现

图 2.84　建筑工地　邓怀东

图 2.85　农家院　张宾

图 2.86　太行山脚下　张宾

图 2.87　琵琶桥　邓怀东

第二章 素描表现

图2.88 解放阁 邓怀东

图2.89 湖边石坊 周鲁潍

图 2.90　仿古建筑　张宾

钢笔风景速写范例如图 2.91～图 2.104 所示。

图 2.91　树木 1　马海红

第二章 素描表现

图 2.92 树木 2 乔继忠

图 2.93 村头 张宾

图 2.94　蒙山大洼　邓德宽

图 2.95　崂山　张宾

第二章　素描表现

图 2.96　农舍　张宾

图 2.97　婺源李坑　张宾

图 2.98　周庄　张国崴

图 2.99　乌镇　张国崴

第二章　素描表现

图 2.100　景行桥　张国崴

图 2.101　周村古街　张国崴

图 2.102　社区小广场　周鲁潍

图 2.103　村口　周鲁潍

第三章 色彩基础

第一节 色彩常识

在绘画中，艺术家对色彩效果的兴趣是从美学角度出发的，绘画色彩表现关注的是揭示由人的眼与脑起媒介作用的色彩实体和色彩效果之间的关系。在色彩艺术领域中，主要体现在视觉印象、情感表现和精神象征这三个方面的审美趣味。在不同的生活时代中，每个人对色彩的反应也是不同的，每个人都有自己判断色彩和谐与否的尺度。对于色彩的联想、情感和象征，使各种色彩在欣赏方面有了不同的价值，形成了色彩的审美意识。

纵观世界美术发展的历史以及各种艺术现象，从中可以了解到色彩学是以画家、画派和自然科学的研究成果而兴起的一门学科。色彩学以其美学价值和实用价值越来越广泛而深入地贯穿于我们的生活之中。回顾绘画的发展历程，古典画家们按照固有色的概念，以直观和想象处理画面色彩，色彩的表达以程式化的图像形式增强绘画的真实感。19世纪，法国巴比松画派的画家走出画室，到大自然中写生，改变了古典绘画的色彩概念。后来，由于物理学家发现了太阳光谱，以光学理论为依据的现代色彩才得以形成。有关光和色的研究与学问，促进以新色彩学理论为指导的法国印象画派的出现，这就是绘画史上的色彩革命。后印象派则以此进行了彻底的革命，对色彩做出了全新的解释，使画面的用色有了造型语言象征，有了注入情感的表情特征，从而促生了当代绘画的诸多流派，并使造型语言拓展到更广阔的领域，如图3.1～图3.9所示。

就绘画范围而论，有丰富的色彩，就有完美的形式。色彩在具体应用中的研究与学习可分为绘画色彩学、色彩构成学和光学构成学三大类型。绘画色彩学更着重于研究和运用光色构成的原理和色彩变化的规律，把握画面色彩结构形式的表现，有意识地组织色彩造型形式的传达与表现。

在学习色彩知识的过程中，应熟悉色彩的性能及其各种配合方法，掌握视觉与色彩的规律，只有在写生实践中不断总结经验，才能在画面构想中取得既能帮助刻画建筑物体积感，又能描写主体周围的陪衬环境，同时通过色彩上的认知与审美也能表达作者的设计构思。

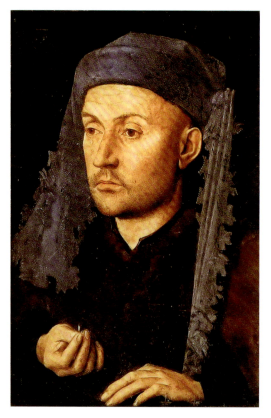

图 3.1 古典绘画 扬·凡·艾克（荷兰）

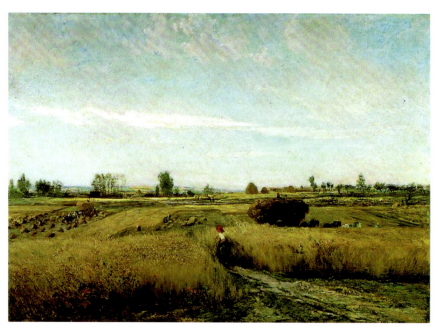

图 3.2 巴比松画派绘画 1 夏尔·弗朗索瓦·多比尼（法国）

第三章 色彩基础

图 3.3　巴比松画派绘画 2　让·弗朗索瓦·米勒（法国）

图 3.4　印象派绘画 1　克劳德·莫奈（法国）

图 3.5 印象派绘画 2 卡米耶·毕沙罗（法国）

图 3.6 后印象派绘画 1 文森特·凡·高（荷兰）

第三章 色彩基础

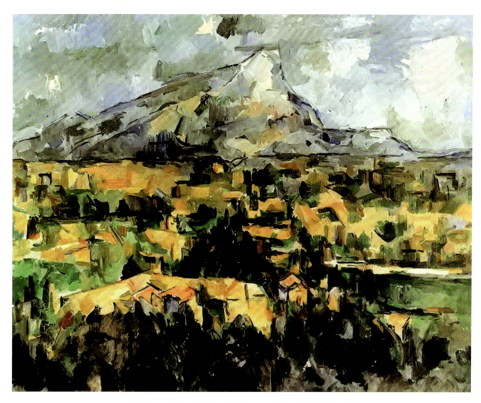

图 3.7　后印象派绘画 2　保罗·塞尚（法国）

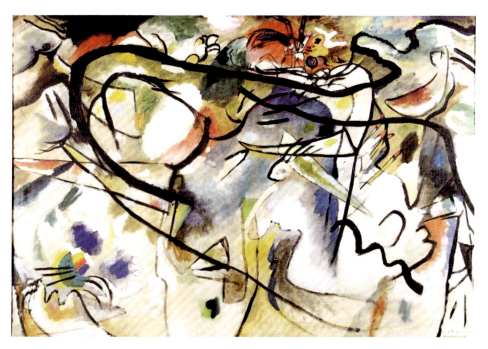

图 3.8　抽象绘画 1　瓦西里·康丁斯基（俄罗斯）

图 3.9　抽象绘画 2　彼埃·蒙德里安（荷兰）

一、色彩的形成

我们生存的世界，是一个色彩缤纷的世界。在大自然中，碧绿的森林、青青的草地、湛蓝的大海、蔚蓝的天空……每一处都离不开色彩。在生活中，我们和色彩更是有着密不可分的联系，从生活用品到学习、工作环境，色彩无时无刻不陪伴着我们。在视觉艺术领域中，从景观的环境到室内的空间，色彩的运用起着至关重要的决定因素。

色彩是一种视觉形态，产生视觉的主要条件是光线，物体是受到光线的照射才产生形与色彩，眼睛之所以能看见色彩，是因为有光线的作用，光产生色彩。1676 年，物理学家牛顿用三棱镜将白色太阳光分离成色彩光谱，它们的排列顺序为红、橙、黄、绿、青、蓝、紫，被称为七色光谱，如图 3.10 所示。人们所看见的物体色彩正是反射出来的色光。

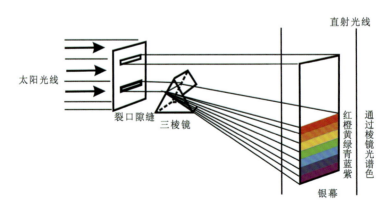

图 3.10　七色光谱

二、色彩混合的两种形式

色彩之间的相互混合主要有两种形式：① 色光的混合，也称为加色混合法，是两种以上的光混合在一起，光亮度会逐渐提高，这种混合形式主要被运用于光学领域；② 物理颜料相互间的混合，也称为减色混合法，即混合的颜色越多，光亮度越低，这种混合形式正是我们在这里要重点讲述的色彩内容。

第二节 色彩系统

一、色彩的分类

1. 原色

原色（又称第一次色）是指本身不能由别的颜料混合成，以红、黄、蓝为三原色，如图 3.11 所示。

2. 间色

间色（第二次色）系由两种原色调和而成，如图 3.12 所示。

间色：红 + 黄 = 橙
　　　黄 + 蓝 = 绿
　　　红 + 蓝 = 紫

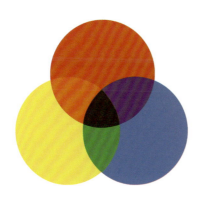

图 3.11　三原色

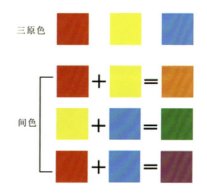

图 3.12　间色

3. 复色

复色（又称第三次色）即两种间色或三原色以及补色混合成的颜色，如图 3.13 所示。

4. 补色

补色（又称互补色）是指三原色的一种原色与其他两种原色混合成的间色，红与绿、黄与紫、蓝与橙互为补色。在绘画上，称补色为对比色，效果对比强烈，如图3.14所示。

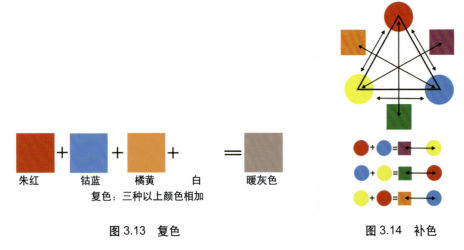

图 3.13　复色　　　　　　　　　　图 3.14　补色

5. 十二种色相轮

运用红、黄、蓝三原色组成有规律的十二种色相轮，色相轮是人工增添的光谱，每一种色相都有它自身的位置，色彩的顺序与自然光谱的顺序相同，这十二种色相匀称地间隔着，而互补色彩通过直径各相对应，如图3.15所示。

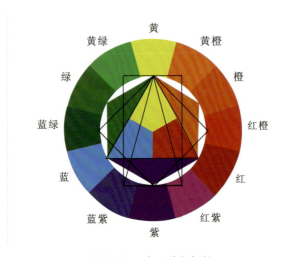

图 3.15　十二种色相轮

二、色彩的三要素

所有的色彩都具有三种属性，即色相、明度和纯度。它们既相互关联又相对独立，共

第三章 色彩基础

同形成一种色彩或一组色彩关系。一幅成功的色彩画作品，即是色彩三属性之间对比统一的协调关系的建立。

(1) 色相：是指色彩的相貌，区别于色彩之间的不同表象特征，如红、绿、蓝等，也就是颜色的种类和名称，如图 3.16 所示。

(2) 明度：即色彩的明暗程度，又称亮度或深浅度，如黄色最亮，而紫色最暗，如图 3.17 所示。

(3) 纯度：也称饱和度、彩度，即色彩从鲜亮到浑浊的程度。在太阳光谱中，各种单色应该是最纯、最饱和的颜色了。色相之间混合的次数越多，其纯度就会越低，如图 3.18 所示。

图 3.16　色相

图 3.17　明度

图 3.18　纯度

三、色性

色性就是色彩的性质、性能或"性格"。它是色彩在人的心理上所引起的反应，以及由此而产生的情感效应，也是色彩的冷暖问题。

1. 色彩的自然因素

色彩的冷暖感觉，是人类在长期生活中对各种物象的性质、性能，在色彩特征上所形成的比较稳定的视觉心理感受。例如，在日常生活中，我们见到"蓝"，会联想到水、天空，产生凉意；见到"红"，会联想到火，产生暖意；见到橙红，会给人兴奋的感觉；见到青蓝，会给人抑制的感觉。

2. 色性的社会因素

人在社会生活中，由于个人生活条件的差异而形成个人的经验爱好、观念、习惯。同时，由于社会、宗教、民族风俗等的影响，形成了形形色色的色彩观念，从而对色彩产生了复杂的反应，人们经常以相应的色彩来揭示性格或表达思想感情，并在自然因素上形成社会因素。例如，红色的色性是暖色（自然因素），能使人产生炽热的感觉，可用于表现

喜庆的场面(社会因素)。

3. 色性的分类

色性一般分为三大类：暖色、冷色和中性色。

(1) 暖色：红、橙、黄。

(2) 冷色：青、蓝、绿、紫(属不稳定中性色，可向冷或暖转化)。

(3) 中性色：金、银、黑、白、灰。

冷暖的区别不是绝对的，而是在比较过程中得出的。例如，红色系列自身就有着冷暖之分——朱红、大红、紫红就有着从暖到冷的区别。最暖的色为橙、最冷的色是青和湖蓝。

四、色彩的配合

(1) 同种色(同类色)：同一色的深浅变化，有色彩单一的效果，如同一种颜色加白、加水或加黑，由于加入量的不等，会产生深浅不同的各色。

(2) 类似色：是指色相比较接近的各种颜色，如光谱上的相邻各色(色相轮上距离120°以内的颜色)——紫红、红、朱红等。

(3) 对比色：在色轮中互相成直径对立的色彩，也称互补色。有相互对抗排斥、互相衬托的色彩效果，使各自特点鲜明强烈。

第三节　色　彩　关　系

一、色彩的变化规律

1. 光源色

光源进入人的视觉器官，引起色觉，称为光源色。光源可分为自然光、人造光、有色光、无色光、暖色光、冷色光等。各种光都带有不同的色光特点，如白炽灯的光呈橙黄色；朝阳和夕阳偏红色；正午的阳光偏白色；夜晚的月光偏蓝紫色。大多数情况下，画面色彩的强弱、冷暖、明暗，主要是由光源色的强弱、冷暖、明暗来决定的，如图3.19所示。

2. 固有色

所谓固有色，是人们通常对物体本身在白光源下呈现出的一种习惯印象的颜色，如蓝色的海、红色的花、白色的雪等。确切地讲，这些颜色是光源照射到物体，物体吸收了一部分光源后，反射出来的那一部分光源所引起的色彩感觉。相同的物体在不同的光源条件

第三章 色彩基础

下，会呈现出不同的色彩，绝对的固有色是不存在的。

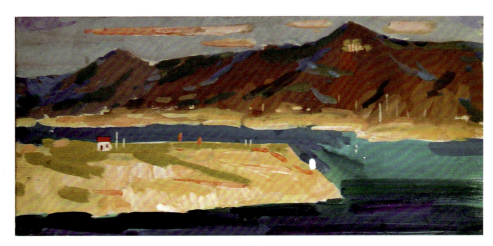

(a) 暖调

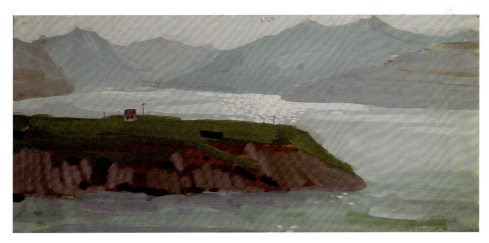

(b) 冷调

图 3.19 光源色与冷暖色调

3. 环境色

环境色是指物体固有色受周围环境色彩影响而发生了变化的颜色。例如，一个放着红苹果的白色盘子，因为受苹果颜色的影响，盘子边缘会呈现出灰红色；而如果是绿色的苹果，则盘子边缘会呈现灰黄绿色。这种受周边环境影响的色彩，称为环境色。一般来讲，如果物体质地细腻，则暗部反光较强，对环境色也就比较敏感；如果物体质地粗糙，则暗部反光较弱，对环境色的影响就会相对迟钝。因此，环境色的正确表现可以更好地帮助形体的塑造。

4. 空间色

空间色也称为色彩的透视。色彩的透视是由于大气层（包括水蒸气和灰尘）作用而引起的色彩渐变现象。例如，同样的树，从近处看呈现草绿色，而从远处看则呈蓝灰色。

二、色彩的观察方法

1. 整体观察方法

整体观察是在辨识色彩及其变化的基础上获得对色彩的总体认识。它不同于一般人的识别及观察，而是训练有素地组织和调度色彩。学习整体观察是在正确的观察方法的引导下，辨别诸多色彩现象之间的共同关系，是有意识地把握观察、感受和认识的过程。整体观察要求同时察看整个对象，获得整体感受和新鲜感受，以便迅速捕捉住对象的色调。我们所看见的物象是综合的色彩，是在一定光源、环境、空间中所呈现出的色彩。从整体出发并不是舍去局部，而是对局部与局部间的色彩关系做系统的比较，从而把握整体与各局部的关系。应当始终把整体的观念贯穿在从整体到局部，又从局部到整体的辩证认识色的过程中。这一过程并非瞬时即可取得收获，而需要在具体的实践过程中反复体验，培养出良好的整体观察习惯，逐步学会进一步整体观察的正确方法。

2. 比较的方法

观察物象时先从大的方面比较，再从各个部位比较与其临近的部分，然后再从整体进行比较。正确比较色彩的具体方法如下。

(1) 色度（明度、纯度）相同的，比色性（冷暖）和色相。

(2) 色性相同的，比色度和色相。

(3) 色相相同的，比色性和色度。

平时常见的说法有："明度相同比冷暖，冷暖相同比明暗。""同等调子比冷暖，同等冷暖比深浅。"

在作画过程中，最难以区分的是物体暗部色彩的变化，应注意暗部色彩的分析与比较。

(1) 在调子中寻求暗部的色彩。

(2) 利用对比，从次光源和环境中找暗部的色彩关系。

(3) 用对比的方法，暗与暗相比，找出暗部的色彩关系。

(4) 用空间色的法则，找出不同空间范围的暗部色彩变化。

(5) 利用冷暖的对比，找出暗部的冷暖倾向。

第三章 色彩基础

三、色彩对比与调和

　　画面色彩的力量与魅力并不在于表现得与对象一模一样,而在于色彩关系的正确表达。色彩的颜料变化是有限度的,无法与自然中的色彩相比。这就要求画面色彩按照限定的比例来调和,使色彩围绕着主色调按一定比例调节与变化。表现对象的色彩关系时,主要是运用各种对比与调和,使有限的颜色产生出丰富无限的色彩效果。

1. 色彩对比

　　(1) 色相对比:是指不同相貌色彩相互并置,在比较中呈现色彩的差异。这样的对比使色彩相得益彰,显得更强烈,是色彩力量最原始的运用。运用这种画法时,只要注意到色彩的相关性,色块面积搭配布局得当,就能够统一在一个均衡、完整的色调中,产生出生动的色彩效果,如图 3.20 所示。

　　(2) 明度对比:也叫明暗对比或黑白对比。每一种颜色都有自己的明度特征。例如,紫色和黄色,一个暗一个亮,除了色相的不同以外,我们还会明显地察觉到它们之间明暗的差异。明度对比是构成色彩效果的基础,任何色彩的处理与安排,首先都必须适当处理明暗对比。它是造成光感、明快感、清晰感等心里反应的重要因素,如图 3.21 和图 3.22 所示。

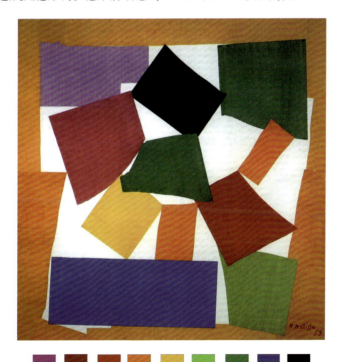

图 3.20　色相对比作品图例　亨利·马蒂斯(法国)

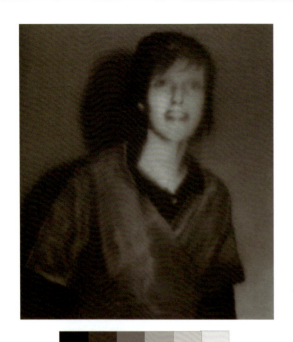

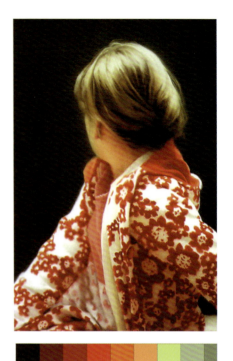

图 3.21　明度对比作品图例 1
　　　　格哈德·里希特（德国）

图 3.22　明度对比作品图例 2
　　　　格哈德·里希特（德国）

（3）纯度对比：一个鲜艳的红色与一个含灰的红色并置在一起，我们就会发现，它们在鲜浊程度上的差异，这种鲜浊程度的比较，就是纯度对比。高纯度色彩明确、醒目，视觉有兴趣，视觉上反应明显。低纯度色彩含蓄、模糊、视觉兴趣少，长久注视，易感到厌倦、单调。运用纯度对比可以增强色彩的鲜艳感，造成一种灰暗低弱与艳丽生动的对比效果，如图 3.23 所示。

（4）冷暖对比：物体色彩的冷暖是随着物体受光和背光及环境不同而变化的。亮面暖、暗面色彩就显现它补色倾向的冷色；反之亦然。色彩的冷暖对比是最普遍的一种对比。冷暖无所不在，其中种种对比都可以说是冷暖对比的特殊形式。如果色彩离开了相互关系，将会无所依存，自然也就无所谓冷暖。冷暖对比作品图例如图 3.24 所示。

（5）补色对比：在色相轮中互相成直径对立的色彩为互补色。当它们被并列放置时，它们就有力量使其相对色产生出最大的效果。这样黄色就会加强邻近的紫色，红色则会加强它附近的绿色。补色对比的色彩效果非常鲜明而显著，在绘画色彩布局中，运用好补色对比是画面色彩均衡协调的基础。用一对或数对互补的色块相互交织对照，能使色彩产生更鲜明与刺激而又协调的效果。若用对比的色点交织，可产生丰富而华丽的色彩空间调和，如图 3.25 所示。

（6）面积对比：是指两个或更多色块的相对色域。这是一种多与少、大与小之间的对比。面积的大小便成为调子的主宰，面积大小的划分和布局是为了强调某一部分，另一部分为

第三章 色彩基础

陪衬与衬托，引起视觉注意及关注。几种色块并置构成画面，要看各色的呼应，以及面积大小的分布，只有注意到这一点，画面才能达到既有强烈的色彩对比，又有协调的色调，如图 3.26 所示。

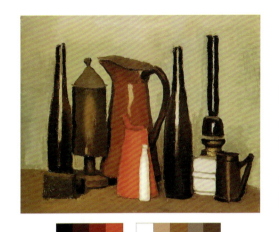

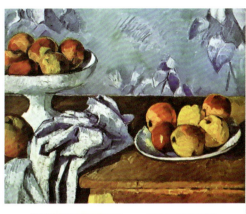

图 3.23　纯度对比作品图例　乔治·莫兰迪（意大利）　图 3.24　冷暖对比作品图例　保罗·塞尚（法国）

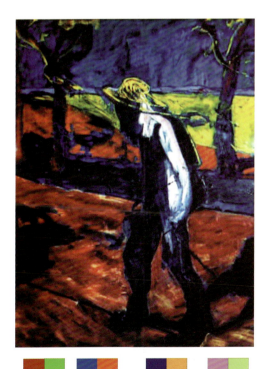

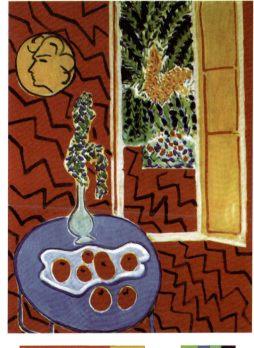

图 3.25　补色对比作品图例　弗朗西斯·培根（英国）　图 3.26　面积对比作品图例　亨利·马蒂斯（法国）

(7) 同时对比：同时对比产生于这样的事实：当我们看到任何一种特定的色彩时，眼睛都会同时要求它的补色，如果这种补色还没有出现，眼睛就会自动地将它产生出来。比如，当我们注视一个红色方块后，眼睛的视觉残像就会是一个绿色方块，而产生的视觉残像总是被观察物的补色。眼睛之所以要安置出补色，是因为它总是寻求恢复自己的平衡。补色的同时产生，是作为一种感觉发生在观者的眼睛之中，这种现象被称作同时对比，如图 3.27 所示。色彩和谐的基本原理包含了互补色的规律。

图 3.27　同时对比作品图例　霍华德·霍奇金（英国）

2. 色彩调和

在色彩中，有调和色与不调和色，而调和可以使不同色彩有一致性和均衡性。无调和也就构不成色彩美的韵律和整体感。作为绘画技巧，调和是弱化色调冲突、对立的过程和手法。作为其结果，则是色彩间的联系和统一。在实际作画时，调和通常是指两种以上的色彩之间色彩的类似与对比之间的互相平衡的效果。色彩调和具体的方法可归纳如下。

(1) 主导色调和：画面中某种物体色彩占主导地位，而其他色彩处于次要、陪衬位置所构成的调和。

(2) 同类色与邻近色调和：以各种色相相同或邻近的颜色组成统一的色彩基调。

(3) 光源色调和：以各种色彩统一于同一光源下。例如，晨夕的阳光、月光、灯光、火光，是由统一光源形成的色彩纷呈的景象。

(4) 对比色调和：画面可采用不同对立色性的色相，形成强烈对比。在对比的过程中，视觉对色彩互补的印象在对比中取得调和。

第四节　色彩表现

绘画一般分为再现色彩与主观色彩两种表现形式。

第三章 色彩基础

一、再现色彩

　　画面色彩的表现意图旨在模仿客观事物作为出发点，以现实色彩关系作为依据，再现物象的视觉色彩的形态特征。再现是与我们视觉感知的现实世界相一致的，是对外部世界忠实模仿和客观描绘。再现客观物象色彩的特征，体现形象具体而真实。表现色彩造型形象典型化、现实感与文学性，或主观色彩结合观念表达融合在色彩写实形象的内容里，甚至隐藏在色彩的形象背后，如图3.28～图3.42所示。

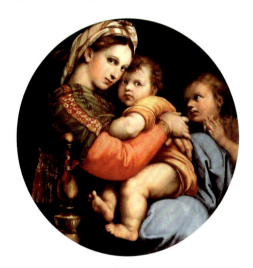 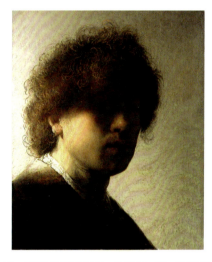

图3.28　再现色彩表现1　拉斐尔（意大利）　　图3.29　再现色彩表现2　伦勃朗·梵·莱茵（荷兰）

图3.30　再现色彩表现3　迭戈·罗德里格斯·德·席尔瓦·委拉斯贵支（西班牙）

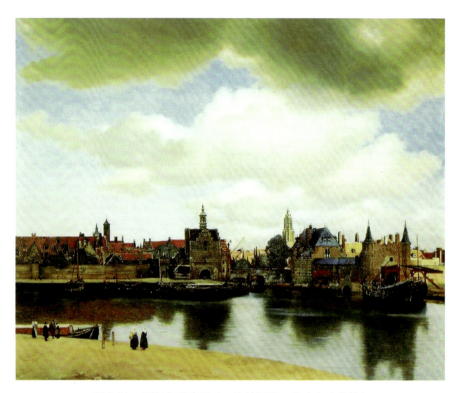

图 3.31 再现色彩表现 4 约翰尼斯·维米尔（荷兰）

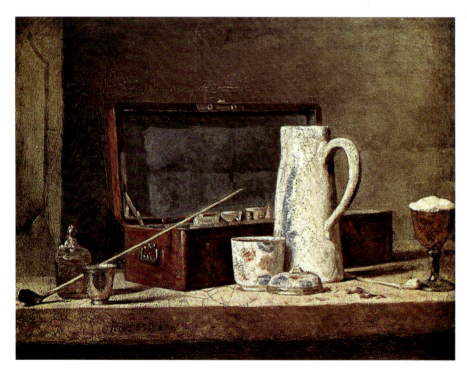

图 3.32 再现色彩表现 5 让·巴蒂斯特·西梅翁·夏尔丹（法国）

第三章 色彩基础

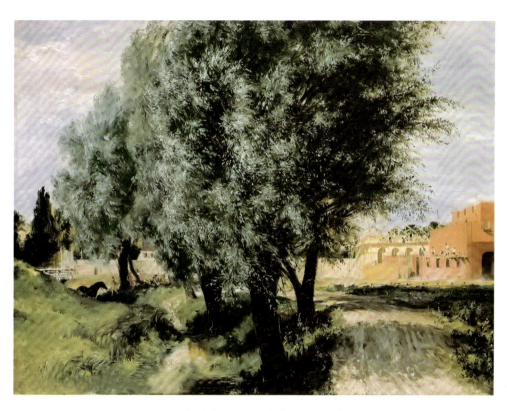

图 3.33　再现色彩表现 6　阿道夫·冯·门采尔（德国）

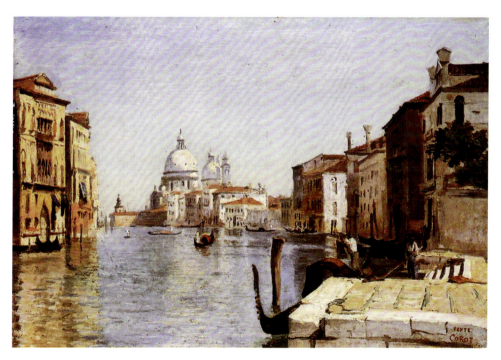

图 3.34　再现色彩表现 7　让·巴蒂斯特·卡米耶·柯罗（法国）

图 3.35 再现色彩表现 8 克劳德·莫奈（法国）

图 3.36 再现色彩表现 9 卡米耶·毕沙罗（法国）

第三章 色彩基础

图 3.37 再现色彩表现 10 皮埃尔·奥古斯特·雷诺阿（法国）

图 3.38 再现色彩表现 11 保罗·塞尚（法国）

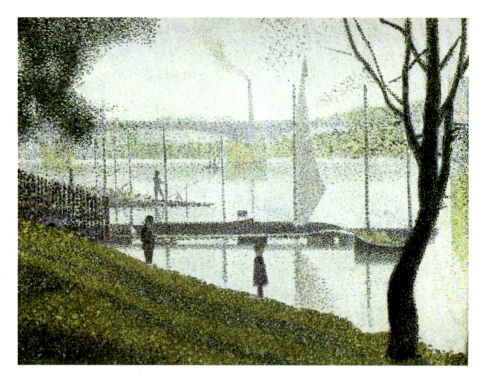

图3.39 再现色彩表现12 乔治·修拉(法国)

图3.40 再现色彩表现13 约翰·辛格·萨金特(美国)

第三章 色彩基础

图 3.41 再现色彩表现 14 瓦伦丁·亚历山德罗维奇·赛罗夫（俄罗斯）

图 3.42 再现色彩表现 15 伊萨克·列维坦（俄罗斯）

二、主观色彩

画面色彩的表现不再依赖于客观的色彩关系去构成，改变了传统绘画中依附写实形象化的表达，也改变了印象派画面中受现实特定光色制约的束缚，在视觉表现活动过程中以描绘对象为媒介，表现自我的思想、情感，甚至个人的意志行为等主观世界为主，将对象

按照主观的意志予以形象变形或抽象化处理，常见的表现为装饰趣味表现、主观表现个性化和抽象符号化的形与色的表达方式，如图 3.43～图 3.58 所示。

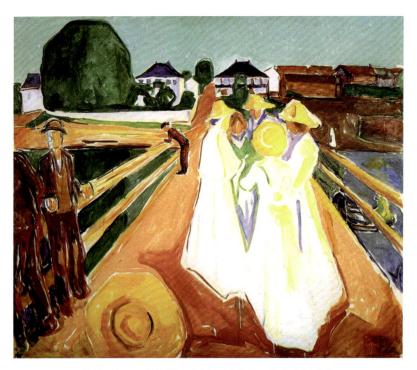

图 3.43　主观色彩表现 1　爱德华·蒙克（挪威）

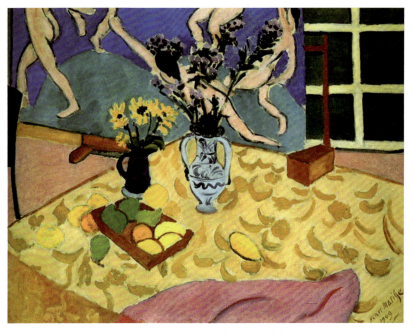

图 3.44　主观色彩表现 2　亨利·马蒂斯（法国）

第三章 色彩基础

图 3.45 主观色彩表现 3 保罗·克利（瑞士）

图 3.46 主观色彩表现 4 巴勃罗·毕加索（西班牙）

图 3.47　主观色彩表现 5　安德烈·德朗（法国）　图 3.48　主观色彩表现 6　瓦西里·康丁斯基（俄罗斯）

图 3.49　主观色彩表现 7　拉奥尔·杜飞（法国）

第三章 色彩基础

图 3.50　主观色彩表现 8　马克·罗斯科（美国）

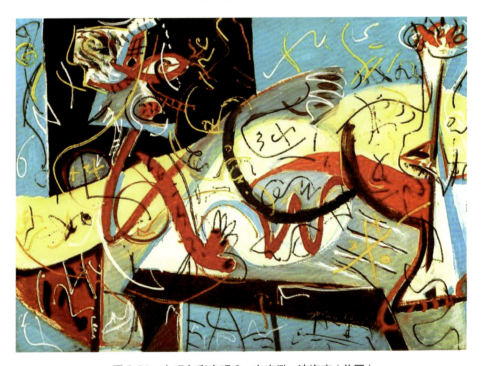

图 3.51　主观色彩表现 9　杰克逊·波洛克（美国）

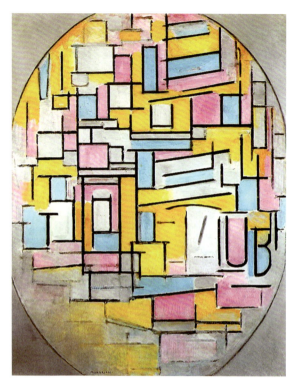

图 3.52　主观色彩表现 10　彼埃·蒙德里安（荷兰）

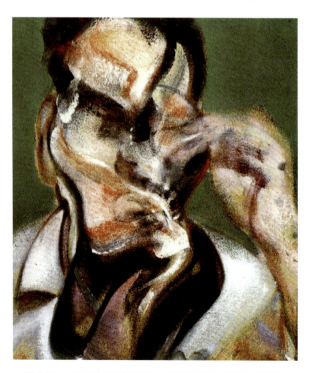

图 3.53　主观色彩表现 11　弗朗西斯·培根（英国）

第三章 色彩基础

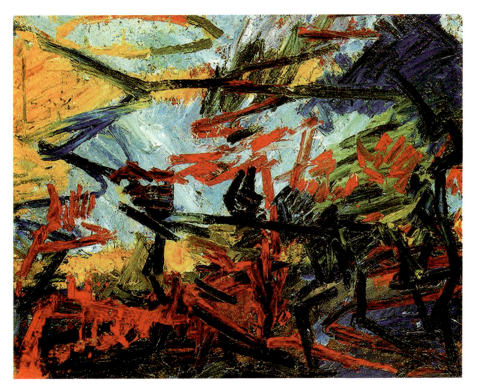

图 3.54　主观色彩表现 12　弗兰克·奥尔巴赫（英国）

图 3.55　主观色彩表现 13　霍华德·霍奇金（英国）

图 3.56 主观色彩表现 14 莱昂·科索夫（英国）

图 3.57 主观色彩表现 15 格哈德·里希特（德国）

第三章 色彩基础

图 3.58 主观色彩表现 16 贝尔纳·卡特林（法国）

第五节 色彩基础作业点评

通过具体的绘制练习，熟悉色彩分类和色彩关系的基本常识，同时在练习过程中能够亲自体验视觉参与色彩的感受过程与表现效果。图 3.59 和图 3.60 都为限制同一色相的练习表现，体现了色彩明度关系形成与组织画面色调是至关重要的。画面充分调动与概括明度的层次关系与对比效果，从而也调和了画面的总体色调效果。

图 3.61 的画面运用类似及相邻色彩序列，结合明度的对比与层次的变化组织画面的对比与调和。开始练习阶段并不着重刻画具体形状的细节，而是去关注类似色的色相、明度和纯度的特点。不足之处为，上方色彩序列表应与图形色彩色调表现一致并相吻合，绘制过程应认真细心，只有这样才能深入体会色彩的层次变化的视觉效果与感受。

图 3.62 的画面大面积为橙黄色倾向序列组成主导色调，小面积范围穿插对比色组成画面，右侧带有图形的画面，色调序列安排色相微妙且明度控制与调节表现较好，对比色的构图布局也较为生动灵活。

图 3.59 同类色的对比与调和 1

图 3.60 同类色的对比与调和 2

图 3.61 类似色与相邻色的对比与调和 1

第三章 色彩基础

图 3.62　类似色与相邻色的对比与调和 2

　　图 3.63 通过借助模仿名画的色调构成，绘制概括而有序地安排画面冷暖对比关系，尤其蓝色系列的明度层次与对比关系，结合图形表现较为充分而恰当。

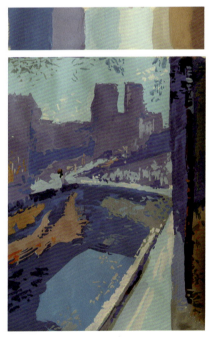

图 3.63　色调冷暖色的对比与调和 1

　　图 3.64 模仿名画的色调构成与布局，画面暖色邻近色彩的系列为主调，突出色彩的对比与调和，较好地展开暖色系列转换到暖色系的层次处理与表现。不足之处是，左侧色表图示明度关系略暗些。

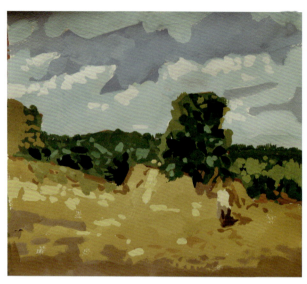

图 3.64　色调冷暖色的对比与调和 2

图 3.65 的画面表现为暖色色系的展开与对比，在明暗对比关系基础上结合光影、光源色布局安排蓝橙、紫黄的对比色的表现，画面既有对比又体现了色调的调和作用。

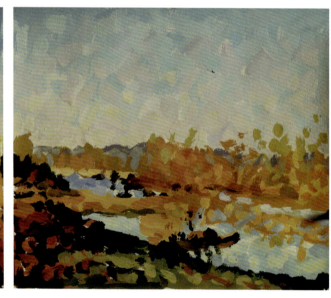

图 3.65　色调对比色的对比与调和 1

图 3.66 借鉴名作的绘画色调构成，着重对比色调的展开。以紫与黄、蓝与橙的对比色倾向形成画面的视觉对比力度，从而使画面在对比与互补中形成对比的调和。

图 3.67 借鉴模仿印象派的画面色彩与布局，展开光影色调和、对比色调和、灰度色调调和的色彩系统。不足之处是，图像中的小面积的明亮的暖色区域并没有在上方图表序列中列出。

第三章 色彩基础

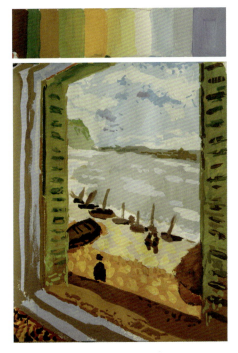

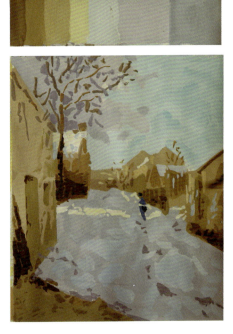

图 3.66　色调对比色的对比与调和 2　　　　图 3.67　色调对比色的对比与调和 3

图 3.68 运用色彩系列高调色调，安排布局表现对比色强烈的画面效果，色调色彩层次处理协调，明度与色彩对比处理巧妙。

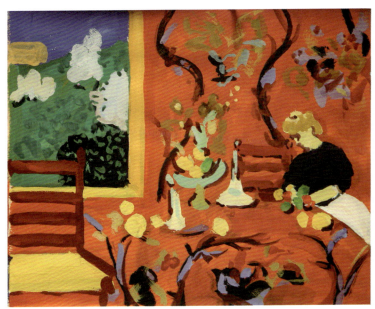

图 3.68　色调对比色的对比与调和 4

图 3.69 借鉴模仿后印象派的光源色的对比与调和，色彩系统的光影对比、色相对比、冷暖对比、色度对比安排表现有序而生动。

图 3.69　色调光源色的对比与调和

色彩基础图例附录

外国画家译名对照表：

（图 3.1）扬·凡·艾克（荷兰）　　　　　Jan Van Eyck(1395—1441)

（图 3.2）夏尔·弗朗索瓦·多比尼（法国）　Charles Francois Daubigny(1817—1878)

（图 3.3）让·弗朗索瓦·米勒（法国）　　　Jean-Francois Millet(1814—1875)

（图 3.4）克劳德·莫奈（法国）　　　　　Claude Monet(1840—1926)

（图 3.5）卡米耶·毕沙罗（法国）　　　　Camille Pissarro(1830—1903)

（图 3.6）文森特·凡·高（荷兰）　　　　Vincent van Gogh(1853—1890)

（图 3.7）保罗·塞尚（法国）　　　　　　Paul Cezanne(1839—1906)

（图 3.8）瓦西里·康丁斯基（俄罗斯）　　Wassily Kandinsky(1866—1944)

（图 3.9）彼埃·蒙德里安（荷兰）　　　　Piet Cornelies Mondrian(1872—1944)

（图 3.20）亨利·马蒂斯（法国）　　　　Henri Matisse(1869—1954)

（图 3.21）格哈德·里希特（德国）　　　Gerhard Richter(1932—　)

第三章 色彩基础

(图 3.22) 格哈德·里希特（德国）　　　Gerhard Richter(1932—　)
(图 3.23) 乔治·莫兰迪（意大利）　　　Giorgio Morandi(1890—1964)
(图 3.24) 保罗·塞尚（法国）　　　　　Paul Cezanne(1839—1906)
(图 3.25) 弗朗西斯·培根（英国）　　　Francis Bacon(1909—1992)
(图 3.26) 亨利·马蒂斯（法国）　　　　Henri Matisse(1869—1954)
(图 3.27) 霍华德·霍奇金（英国）　　　Howard Hodgkin(1932—　)
(图 3.28) 拉斐尔（意大利）　　　　　　Raphael(1483—1520)
(图 3.29) 伦勃朗·梵·莱茵（荷兰）　　Rembrandt van Rijn(1606—1669)
(图 3.30) 迭戈·罗德里格斯·德·席尔瓦·委拉斯贵支（西班牙）
　　　　　　　　　　　　　　　　　　　Diego Rodriguez De Silva Velazquez(1599—1660)
(图 3.31) 约翰尼斯·维米尔（荷兰）　　Johannes Vermeer(1632—1675)
(图 3.32) 让·巴蒂斯特·西梅翁·夏尔丹（法国）
　　　　　　　　　　　　　　　　　　　Jean Baptiste Simeon Chardin(1699—1779)
(图 3.33) 阿道夫·冯·门采尔（德国）　Adolph von Menzel(1815—1905)
(图 3.34) 让·巴蒂斯特·卡米耶·柯罗（法国）
　　　　　　　　　　　　　　　　　　　Jean Baptiste Camille Corot(1796—1875)
(图 3.35) 克劳德·莫奈（法国）　　　　Claude Monet(1840—1926)
(图 3.36) 卡米耶·毕沙罗（法国）　　　Camille Pissarro(1830—1903)
(图 3.37) 皮埃尔·奥古斯特·雷诺阿（法国）
　　　　　　　　　　　　　　　　　　　Pierre-Auguste Renoir(1841—1919)
(图 3.38) 保罗·塞尚（法国）　　　　　Paul Cezanne(1839—1906)
(图 3.39) 乔治·修拉（法国）　　　　　Georges Seurat(1859—1891)
(图 3.40) 约翰·辛格·萨金特（美国）　John Singer Sargent(1856—1925)
(图 3.41) 瓦伦丁·亚历山德罗维奇·赛罗夫（俄罗斯）
　　　　　　　　　　　　　　　　　　　Valentin Alexandrovich Serov(1865—1911)
(图 3.42) 伊萨克·列维坦（俄罗斯）　　Isaak Iliich Levitan(1861—1900)
(图 3.43) 爱德华·蒙克（挪威）　　　　Edvard Munch(1863—1944)
(图 3.44) 亨利·马蒂斯（法国）　　　　Henri Matisse(1869—1954)
(图 3.45) 保罗·克利（瑞士）　　　　　Paul Klee(1879—1940)
(图 3.46) 巴勃罗·毕加索（西班牙）　　Pablo Picasso(1881—1973)
(图 3.47) 安德烈·德朗（法国）　　　　Andre Derain(1880—1954)
(图 3.48) 瓦里西·康丁斯基（俄罗斯）　Wassily Kandinsky(1866—1944)
(图 3.49) 拉奥尔·杜飞（法国）　　　　Raoul Dufy(1877—1953)

（图 3.50）马克·罗斯科（美国）　　　　　Mark Rothko(1903—1970)
（图 3.51）杰克逊·波洛克（美国）　　　　Jackson Pollock(1912—1956)
（图 3.52）彼埃·蒙德里安（荷兰）　　　　Piet Cornelies Mondrian(1872—1944)
（图 3.53）弗朗西斯·培根（英国）　　　　Francis Bacon(1909—1992)
（图 3.54）弗兰克·奥尔巴赫（英国）　　　Frank Auerbach(1931—　)
（图 3.55）霍华德·霍奇金（英国）　　　　Howard Hodgkin(1932—　)
（图 3.56）莱昂·科索夫（英国）　　　　　Leon Kossoff(1926—　)
（图 3.57）格哈德·里希特（德国）　　　　Gerhard Richter(1932—　)
（图 3.58）贝尔纳·卡特林（法国）　　　　Bernard Cathelin(1919—2004)

第四章 水粉画

第一节 水粉画的工具与材料

一、画笔

　　水粉画笔一般有圆、方、尖、扁以及大小不同之区别,以利于表现不同的绘画对象。市场上现有狼毫、羊毫、兼毫三种。其中,狼毫弹性好,笔毛挺括,表达自如;兼毫比羊毫硬,比狼毫软,有一定弹性。初学时先选用兼毫方形扁头水粉笔较为适宜。水粉笔按其大中小型号去选择,一般备有大小三至五支即可。此外,还需备有小号底纹笔,尖的叶筋笔或狼毫圆头笔,根据作画所需刻画细写、局部描绘时使用。工具的选用多是根据需要和个人的习惯来决定的。在具备了一定的基础时,也可尝试其他种类的画笔,以便丰富作画的表现技巧。

　　作画完毕后,画笔必须妥善保护,画完后洗净、擦干,不可浸在水中或任意乱丢,如果笔头已经干硬结块,可放在温水中浸泡数分钟即可复原,不能硬捻,以免损伤毫毛。

二、画纸

　　水粉画用纸不像其他画种那样要求严格,选用结实,有一定厚度,不能过于光滑的纸即可。市场上也有水粉画专用画纸。初学时应当先选用专用水粉画纸,有了一定的作画经验后,可选用素描画纸、水彩纸、白卡纸、有色卡纸等,以尝试作画的不同表现效果。无论采用什么样的纸张,在画大幅作品或者作画时间较长时,应将纸张裱在画板上,这样可以避免上色时纸面受潮而形成的褶皱,进而给深入刻画带来很多方便。

三、调色盒(盘)

　　调色盒用于储存颜色。购买时以大号为宜,盒内颜料的色格略深、调色盘面积较大的为佳。调色盒的使用应从一开始就养成有次序地排列颜色的习惯,色彩可按冷暖色性由浅到深进行排列,这样使用时颜色之间不至于互相混杂。在室内作画或者画的幅面较大时,也可用白色的瓷盘或搪瓷盘作为调色盘,这种盘用后洗刷较为方便,清洗后可保持洁白的底色,再用时也便于辨别色相。

四、颜料

水粉色也称广告色和宣传色，是不透明的水溶性颜料，由硫酸钡、垩土、胶水、甘油、防腐剂等原料组成。市场出售的一般有浓缩的瓶装和锡管装，使用时可选用锡管装颜料，因为锡管装的色彩洁净，易于携带和保存，可以用一点挤一点，使用方便。在使用过程中，颜料的消耗通常会不平均，对于用量较大的颜料（如白色），可选购浓缩的瓶装。平时应当经常保持调色盒内颜料湿润，以防干裂。

水粉画的颜料品种有：白、柠檬黄、淡黄、中黄、橘黄、橘红、朱红、大红、洋红、玫瑰红、桃红、青莲、群青、酞青蓝、深蓝、普蓝、钴蓝、孔雀蓝、湖蓝、翠绿、中绿、草绿、橄榄绿、深绿、淡绿、粉绿、土红、土黄、赭石、熟褐、黑等数十种，初学阶段不必全部购齐，选择其中一部分即可作画，如选择白、柠檬黄、淡黄、土黄、朱红、深红、赭石、熟褐、翠绿、粉绿、深绿、湖蓝、群青、普蓝、黑等色。

作画时应当注意一些个别颜料的特性，如玫瑰色、桃红、青莲，这些颜料涂在画纸上后，其他颜料就很难将其覆盖，即使当时覆盖住了，过一会儿它还会从覆盖的颜色下面逐渐泛出，失去原有的色彩效果。赭石、熟褐如果使用不好，会使画面显得干燥，给人一种色彩乏味的感觉。对于各种色彩颜料的特性，只有在长期的使用中才能掌握，并使其发挥更好的绘画效果。

第二节　水粉画的特点

水粉画和水彩画一样，是以水来调和作画的。与水彩不同的是，水粉颜料色质不透明，具有较强的遮盖和覆盖底色的能力。水粉表现力极为丰富，其色泽鲜艳、明亮、深厚、柔润、画幅能大能小，手法可粗可细。湿画时如水彩一般水色淋漓，绚丽多彩；厚涂时犹如油画一样深厚刚劲，造型坚实。

水粉画的性能特点使它在作画时非常灵活，表现形式也丰富多样。由于它的实用价值，其在绘画、设计的表现中已经成为一种使用最广泛的表现形式。水粉画在建筑美术教学中是一门重要的基础课，无论是美术教育还是绘画教学都把水粉画作为学习色彩科目的首要课程。由于工具简洁，作画方便，通常还把水粉写生作为色彩训练的途径。水粉画以其丰富多样、绚丽多彩的艺术效果成为建筑绘画表现的主要形式之一。

第三节　水粉画的基本技法

一、调色的方法和应用

在学习水粉画技法时，首先应该掌握色彩颜料的调和方法。调色是色彩表现过程中的

第四章 水粉画

一个重要组成部分，调色的方法直接影响到画面技法表达的程度和效果。在绘画实践的过程中，应耐心研究色彩颜料的搭配与调和，掌握调色的方法与规律。

常用的色彩颜料的调和方法，大致可以归纳为以下三种。

1. 混合法

混合法是在色彩写生时，模仿所表现对象的色相在调色盘上完成两种或两种以上不同分量的颜料的调和，把颜色调成与所表现对象的颜色接近后再画到画面上。例如，画面中需要的是绿色，那么就在调色盘上由蓝色加黄色调和而成，然后画到纸面上。这是最为常用的调色方法。

这种颜色的混合会降低原色相的纯度，增加灰色的成分，变成柔和的中性色彩。应注意的是，参与混合的颜色的种类不宜过多，最好是两色或三色（不包括白色），否则混合后生成的颜色会变浊变脏。两色相混合时，要注意保持以其中一色为主，特别是对比色应避免等量混合，否则易成为脏的灰浊色。混合时不宜过多搅拌，颜料的色彩微粒搅拌过分均匀，发色性能就会很差，俗称调"死了"。调色时应略加调和，一笔数色，使其大体统一，局部略有变化，这样的色彩反而显得丰富。大面积的色块（如静物画的背景、风景画的天空等）应适当多调一些颜色备用，如果边画边调颜色，会使接色不均匀或颜色一块深一块浅，即常说的"花"。在调和一种用量较大的色彩时，必须先以浅色作底，逐渐加浓。比如，调一块浅红色，要先以一定量的白粉为基础，然后逐渐加入红色，直至调准为止。切不可先放入红色，否则，需要加入大量的白色，才能达到预期的效果。这样常常不易控制颜色效果，也会造成不必要的浪费，如图 4.1 所示。

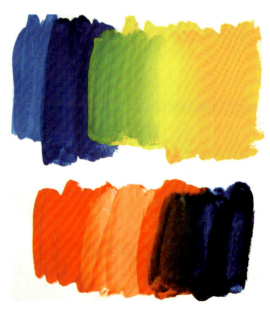

图 4.1 混合法

137

2. 融合法

融合法是根据观察的色相，运用画笔把几种颜色略加调和，但在没有完全调和调匀时就画到画面上，使颜色在画面上自行融合；也可以是先画一种颜色到画面，然后趁湿再加上第二种颜色，如先涂上蓝色，趁湿加上黄色，就能得到绿色。这种靠颜色在画面中自行融合的方法效果丰富、多变，但难度高，且偶然性强，不易掌握。另外，融合法调色时水分应恰当运用，不能像水彩那样用水过多、画得太薄，薄了会使色彩灰涩、水迹斑驳，缺乏分量；而过分干稠的颜色除了不利于融合法的运用，不利于两色的自然衔接之外，还容易导致画面涂色过厚、干裂剥落。因此，在运用融合法调色时一定要厚薄均匀、干湿适度，如图 4.2 所示。

图 4.2　融合法

3. 并置与点彩法

并置与点彩法是将不同的颜色运用笔触不加调和地并列摆置在画纸上，通过视觉混合产生综合的色彩效果。例如，把蓝、黄两种颜色同时并置或点在画面上，当人的视点离开画面一定距离时，在视觉上会形成明亮而跳跃的绿色效果。这种方法保持了颜色的鲜明度，使光与色的空间变得更加丰富艳丽，如图 4.3 所示。

这种方法对水与色的要求并不十分严格，主要利用不同大小、不同形态的点，根据表现内容的需要，达到不同的表现效果。点彩法往往是在画面大面积色彩铺完之后，进行深入刻画或者在画面调整时运用，而且大多选择较纯的颜色。

养成良好的调色习惯、掌握正确的调色程序对于学习水粉画技法是非常重要的，应该根据表现对象和表现目的的需要，把各种调色方法都恰当地运用起来，而不能只局限于一种方法。

第四章 水粉画

图 4.3 并置与点彩法

二、干画法、湿画法的掌握与综合运用

　　水粉画要表现出既有油画的浑厚凝重，又有水彩画的清新滋润的特点，常用的表现技法主要是干画法和湿画法。在水粉绘画过程中，这两种画法既可独立又可同时运用、相互补充，只有正确合理地运用干、湿画法，才能全面掌握水粉的表现技法。

1. 干画法

　　干画法与湿画法的分界是以画笔含水量的多少来决定的，干画法用水较少，颜色较稠，一遍颜色干透以后再画第二遍颜色。它是在吸收油画技法的基础上发展起来的，先深后浅，从大面到细部，一遍遍地覆盖和深入，越画越充分，并随着由深到浅的进展，不断调入更多的白粉来提亮画面。在底层色干了以后，根据物体结构，一笔一笔覆盖上去，因此整幅画面没有渲染、晕化的视觉结果，较柔和处也是靠色块的过渡来衔接的。

　　干画法在画法和画面效果上有些类似于油画，笔触明显，覆盖力强，色彩浓重厚实，适宜于表现色块和形体肯定、轮廓清晰、明暗对比强烈、体量厚重的物体。这种画法注重落笔，力求观察准确，下笔肯定，每一笔下去都代表一定的形体与色彩关系。干画法也有它的缺点，如果画面过多地采用此法，加上运用技巧不当，就会造成画面干枯和呆板。但是，干画法的色彩干后变化小，对于练习色彩收效较大。干画法调色时，要尽量控制水分，水分过多时颜色就会少而且稀，难以保持应有的饱和度和鲜明度，同时也会影响覆盖力，使底层颜色渗化，容易造成灰暗或粉色。

　　干画法一般采用明确而肯定的用笔方法。其用笔方法一般以"刷""摆"为主要表现手段。所谓"刷"，就是用水粉笔在画纸上以"上下、左右"的顺序来回走动，笔触成长方块状，这种方法较快、较薄；所谓"摆"，就是用扁头笔将颜色摆放在画面上，这种方

法笔触明显、肯定，但速度较慢，画面容易处理得较厚。笔触在表现软硬、强弱、虚实等性质的转折变化时，除使用不同颜色外，还应结合过渡色阶衔接的方法来表现轮廓清晰、体面转折明显、造型结实的物体。

　　用干画法作画应掌握先湿画再干画，先画暗部再画亮部，先用湿画法处理暗部、背景及远景等画面中"虚"的部分，然后再运用干画法深入刻画"实"的具体形象的作画顺序，并且落笔要肯定，不能拖泥带水，更不能反复涂抹，避免画面变脏。塑造物体的颜色不能堆积得太厚，否则画面的颜色会产生干裂和脱落现象。

　　常见的干画法的种类主要是层加法、皴笔法和接近法。层加法是通过颜色层次的叠加来丰富对所表现对象的塑造；皴笔法，即枯笔法，是指笔上水分含量较少，画笔较快扫过纸面，产生类似于国画中飞白的效果，最适宜表现干枯粗糙的物体；接近法要求表现一次成功，不能反复修改，所以要求用色明快，落笔肯定。干画法如图 4.4 和图 4.5 所示。

图 4.4　干画法 1

图 4.5　干画法 2

2. 湿画法

　　如果说干画法是吸收了油画的某些表现技法的话，那么湿画法则是更多地吸收了水彩画及国画泼墨的一些表现技法。湿画法与干画法的不同在于用水较多，色彩较薄，趁湿作画，画笔与颜色之间趁湿衔接，追求色彩的自然渗化交融，表现效果自然细腻、柔和含蓄、酣畅明快、意趣天成。它特别适于表现轮廓模糊、形象不清、质地柔软的物体和虚淡的背景以及物体的含混不清的暗面，如朦胧的雾雨江南水乡、落日河边的倒影、空中的云彩、雾中的远山、雨雪中的景物等。运用湿画法能表现出浑然一体、痛快淋漓的生动韵味。

第四章 水粉画

由于水粉颜料的颗粒较粗，所以湿画时必须心中有数，要求湿画的部位一次渲染成功，如果涂抹遍数较多，就会造成画面"灰"且"腻"。

湿画法的用笔以"渗化"和"湿擦"为主，"渗化"是趁着前一笔的颜色湿润时迅速接上第二笔的颜色，使颜色在既定的轮廓范围内渗化。"湿擦"是用笔不离开画面，笔触之间趁湿的时候衔接。

湿画法有两种作画方法：打湿纸面作画和不打湿纸面作画。湿纸的方法又分为把纸全部打湿和部分打湿两种，而且最好是将纸裱在画板上，这样可以避免纸面因吸水而出现凹凸不平的现象。不打湿纸作画则可以用大排笔先铺第一遍底色，等全部铺满后再接着趁湿画第二遍到第三遍。湿画法相对而言难度较高，因其颜色干后差别较大，所以用笔用色及作画顺序要经过深思熟虑，要对所画物体的形象和色调"胸有成竹"，趁湿迅速着色，将造型和色彩同时展开。一般湿画法最好从中间色开始画起，然后逐渐推移到暗部和亮部，也可以从背景部分画起，如图4.6和图4.7所示。

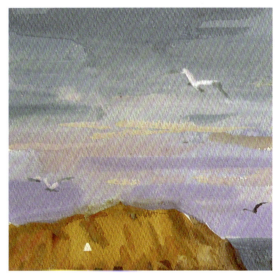
图4.6　湿画法1

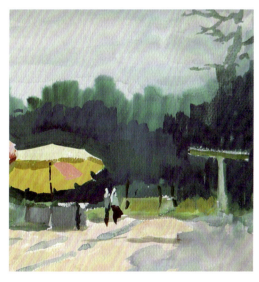
图4.7　湿画法2

常见的湿画法的种类主要是湿接法、晕染法和湿叠法。湿接法是所调颜色含较多水分，笔触的衔接趁湿完成，多用于表现画面暗部及远景；晕染法是渐变的色彩退晕效果，适宜表现天空和远景；湿叠法是趁前一遍画的颜色未干时，叠加上后一遍水分较少的颜色，用于表现背光部分。

3. 干、湿画法的综合运用

通过前面的学习，我们了解到干画法与湿画法的区别是由画笔所调颜色含水量的多少来决定的，必须是粉多、色多、水少方能称为干画法；颜料调配用水较多的情况才是湿画法。实际上干画法和湿画法在作画过程中常常是结合运用的，原因是：干画法虽有用笔肯

定、形体塑造结实、色彩饱和的特点，如果画面全部采用干画法处理，凭借颜色的堆积和白粉的添加来完成，就容易生硬、呆板，缺少含蓄与自然，颜色也会干裂和脱落；湿画法虽有流畅润泽的长处，如果画面全部用湿画法来处理，易造成诸如结构松散、色彩失去光泽，表现力减弱等问题。

因此，干、湿画法只有根据作画步骤，由湿到干、由薄到厚的顺序合理运用，才能发挥水粉画干、湿技巧的最佳效果。干、湿画法相结合运用的画法既能兼容干、湿两种画法的长处，又能更好地发挥水粉画的特色和优势，也容易表现出更理想的色彩效果，正所谓："干因湿而添其韵，湿因干而增其神。"干、湿结合画法是水粉画中运用最多、最为完善的一种画法。

在绘画过程中，铺大体色阶段运用湿画法，小面积塑造宜用干画法，以求从大处着眼，扬弃细枝末节，又不使画面限于空乏，对重要细节则做较为充分的表现，在简洁中见精要。对画面中的各种局部形象采用不同的干、湿画法予以表现，如亮部用干画法，暗部用湿画法，转折明显、前凸的部分用干画法，转折柔和、退隐的部分用湿画法。在用湿画法表现造型圆润、松散的局部形象以后，又用干画法表现某些造型坚实、结构明确的另一些局部，使两者相映成趣，又各自体现其自身的质感。

三、水粉画颜料干湿变化的特征

水粉明度的提高是通过稀释、加粉或加含粉质较多的浅颜色来实现的，所以水粉画颜料在干湿不同的情况下，常会深浅不同，这种干湿变化在作画过程中会给人一种错觉，趁湿画到画面上的颜色干了以后就会因变浅而失去光泽，饱和度降低，不能使画面达到预想的效果。这是水粉颜色的局限性，也是水粉画学习中的难点。这个问题的出现提醒我们应该充分了解颜料的特殊性及水分和技法的运用，具体如下。

(1) 水粉颜料的分子有轻有重。例如，煤黑与白色相混合，黑分子轻、浮在上面；白分子重沉在下面，这种灰色在干后会变深。

(2) 颜料本身的成分不同。大多数颜料的成分是有机物、无机物及矿物质，性能较稳定，而玫瑰红是直接性染料，有泛色的性能，和其他颜料相混合，尤其加白粉调成浅红色，干透后会呈现出较深的粉红，即便加白粉也遮盖不住。其他如紫罗兰、青莲等颜色和白色混合后也有泛色的问题。

(3) 干后变色和绘画技法的关系。作画时水多色少，颜色过分薄，分子轻的颜色（如红色类）就会浮在上面；分子重的颜色（如白色）就会下沉，色调会变深。

(4) 水粉色涂在白纸上和涂在有颜色的粉底上，色泽效果不相同。如果在白纸上涂一块红色，色泽鲜明透亮，而如果用同样的红色再覆盖原有的红底，重叠的色彩就要深得多。因为前者有白纸地的反光，后者则没有，其鲜明度被粉底吸收了一部分，作画就要考虑到

第四章 水粉画

哪些地方应一次画完，以便保持色泽鲜明的效果。

四、水粉画易出现的弊病

由于水粉画的颜料的特性，需借助于水来调色，又需以白粉改变其色彩明度，因此在作画时，会不可避免地出现一些思维、认识和表现技法方面的问题，其中有些是带有普遍性的。下面是对水粉绘画过程中容易出现的问题的分析。

1. 粉

粉产生的原因主要是绘画过程中使用白粉不当，暗部过多调和白粉使色彩的纯度降低，色彩的强度不能引起视觉刺激；用脏水调色、反复修改画面、复色调色过多，也会使画面色彩饱和度降低，进而使画面出现"粉"气。纠正的办法是正确分析画面的黑白灰关系和物体色彩的冷暖关系，对于不能用白粉调色的部位，如物体的暗部、投影和形体转折的地方，要控制白粉的使用，而有些可用可不用的部位（如中间色或明暗分界处）尽量不用白颜色，而用其他诸如淡绿、土黄、淡黄的颜料代替；用笔要肯定，减少涂改；复色调和不宜太多；保持色彩的饱和度。

2. 灰

灰是指画面上黑白灰关系不准确，层次不清，物体的暗部与亮部缺乏对比（包括明度对比和色彩的冷暖对比），过分强调画面色彩关系的统一与和谐；画面色调的倾向不明确，色彩关系弱，色彩纯度及色彩明度不够，使人感到苍白无力；造型准确度不够，色彩色相处理含糊；色彩重复过多，使用色彩的种类过多；此外，用较大量的水分调少量的色彩时，也会导致画面发灰。纠正的办法是：调整画面大的黑白灰关系和色彩对比关系，注意色彩的色相、明度和纯度的对比，充分发挥画面各色块对塑造形象的作用，把握画面主色调和造型力度，调色时要控制用水量，以保证颜色的鲜明度，注意用笔触塑造形体，使色彩与形体紧密结合，不要平涂平抹，尽量少用互补色调和，因为各种互补色调和后就会越发灰暗，使色相纯度降低。

3. 腻

腻表现为画面色彩缺少对比和变化；用笔不肯定、笔触平滑呆板；绘画过程中反复涂改，画面结构松散，整体感差甚至含混不清。纠正的办法是：用笔须肯定，注意强调形体结构的转折变化，调整画面整体关系，按物体造型结构留有笔触，用笔生动灵活也是避免画面"腻"的一种方法；调色不要太"死"太"熟"，应使色彩的纯度略高于实际物体的色彩，丰富的色彩变化能使画面生动，要将个别的局部细节画得生动耐看，因为拥有生动的细节局部也会避免画面"腻"。

4. 火

火产生的原因主要是绘画过程中使用管装或瓶装的颜料原色，不加调和直接作画而导致画面颜色纯度过高而且对比生硬，缺少中间色的过渡，色调不统一。此外，调色太厚，或者用很厚的颜色在画面上"干拖""干拉"也会造成画面的"焦"气、"火"气。这说明绘画者缺乏对水粉画调色和用笔的理解。纠正的办法是：避免用颜料原色直接作画；注意色块间的过渡；具体感受与色彩表现要相统一，强调画面的色调和色彩的和谐程度。

5. 花

花产生的原因是对整组静物的色彩关系、明暗关系缺乏把握而导致画面缺乏整体感；过于强调局部色彩变化，画面色调主次不分；用笔琐碎等。纠正的办法是：培养正确的观察和着色方法，从大处着眼，画面中局部色彩变化服从整体色调，色彩冷暖关系符合近、中、远空间层次关系；开始阶段的铺色尽量大块面处理，可暂时忽略细节部分的微妙色彩变化，大的体面色彩关系完成后，再进行深入的处理。也就是我们常说的"整体观察"与"整体表现"。

6. 脏

造成画面脏色的原因主要有两方面：一个是表现某种色彩时，调配的色彩种类过多，导致色彩倾向不明确而成为脏色；另一个很典型的原因是，水粉画经验不足，在水粉静物写生中经常会用水或很稀薄的色彩在较厚的底色上刷抹、揉擦并加以修改，以求协调柔和的过渡面色彩。这样画出的物体色彩，干燥后就会产生脏、灰暗的感觉。协调邻近色、过渡色时，必须调出明确的倾向色彩，摆上或趁湿画上去，这样的色彩衔接才是真实而漂亮的。

第四节　水粉画的写生与表现

一、水粉静物写生

静物写生表现的题材广泛而丰富，具有生动的生活气息和绘画上的寓意，又常常作为学习水粉画的入门课。由于是在室内进行，物体静止，光源稳定，因此可选择的静物范围广泛，为色彩写生训练提供了充分观察理解、反复推敲、深入研究和仔细刻画的便利条件。同时，这也是掌握水粉画的颜料性能、熟悉色彩作画程序、研究水粉画技法的最简捷途径。

静物画本身就是一个独立的绘画题材，从内容到形式都具有独特的艺术情趣和审美价值。在学习过程中应根据不同阶段的课题练习，结合临摹中外优秀静物绘画作品的学习，

第四章　水粉画

从中体会色彩绘画语言的具体运用和艺术处理的表现方法。

1. 静物色彩的构成与组织

静物写生课题训练与实施是有目的地去摆放和组织静物内容，因此整个作画过程中应有明确的作画目的和要求。作画之前在考虑静物色彩构图时，要根据主题内容及其色彩现象，需有统一与协调的色调观念，务必使各种物体的色彩关系在画面上协调在一个调子内。一幅画中色彩的调和是非常关键的环节，画面中每一种色彩的运用都要恰到好处，并与其他色彩相调和。画面的色彩构成与平衡可归纳为主导色、协调色和对比色三个方面因素。

（1）主导色：是占有画面中面积较大的区域，构成画面的色彩基调，在画面中具有统治地位，是画面色彩构成的主要因素。

（2）协调色：与主导色较为接近，是为丰富和发展主导色的色调而设置的。比如，主导色是红色调，协调色则是接近红的橙色或紫色，它是主导色的扩展与延伸。

（3）对比色：是在色相、明度、纯度、面积大小方面，与主导色发生对比作用的色彩区域形成的色块。对比色的面积和色块可大可小，可多可少，这要看画面的内容与不同调子的要求。一般来说，调和的调子使大部分色彩协调，小部分对比。

静物写生色调的安排，常常是围绕静物主体去合理地组织与布局的。当静物主体处在冷色调或暖色调时，那么环境色彩（如衬布或其他衬托物体）可与之形成相应的对比关系，也可与主体形成协调关系。要根据静物主题内容和色彩现象，按主导色、协调色、对比色的构成方式，针对具体的色彩现象和色彩关系去组织和运用。

2. 空间层次的处理

在平面的画面中所获得的绘画主体具有深度的空间感觉，常常是与色调层次关系密切相连的。在形成层次的过程中，画面空间问题主要从两个因素着手解决：一是在形体关系上注意写生物象的前后、大小、比例、明暗等对比关系，增强画面的空间感，利用形体之间的透视变化和明暗层次来表现空间深度；二是运用色彩的冷暖、强弱、深浅和运笔笔触变化等对比关系，使物象之间产生空间距离和深度，以物象之间微妙的色彩层次的冷暖转换去表现空间。

色彩空间一般可划分为近、中、远三个层次来处理。在运用色彩表现及处理上，近处的物象刻画得强烈、醒目，用色肯定、饱和且色性对比鲜明，同时形体结构与转折应结合色彩层次上的塑造。中景物象处于中间层次的物体，是从近到远的过渡层次区域，起着承前启后的作用，在表现与处理上显得非常重要。应避免与前面和后面的物象发生冲突或脱节，以服从画面的空间次序和色彩的大关系，使之处于适当的位置，既不能"跑"到前面来，也不能"隐"到后面去。因而近、中景的关系处理好了，远景的处理则比较轻松。远处的物象应保持结构含蓄、色彩对比平缓，表现手法概括。有了这三个层次的空间渐变，

再深入刻画更加微妙的变化，画面的空间感自然就跃然而出了。

3. 质感表现的问题

静物写生作品中不同物体的质感表现，对于画面整体效果及深入刻画程度具有非常重要的作用。物体的质感是在一定的光线条件下产生的视觉效果，可以从物体受光面和明暗转折层次等方面进行观察。通过对静物器皿的光滑、透明、坚硬松软等质感特质的视觉体验，运用色彩对比、笔触表现与处理的对比的方法，使画面的表现符合人们对静物的质地感觉。水粉静物写生经常遇到的几类物象的质感，有粗质感、细质感和透明质感。

(1) 粗质感的静物主要是指表面粗糙松散、对光线的反射弱、受环境色的影响不明显的物体。例如，陶器、粗瓷、竹器木制品、粗纤维织物绒布以及部分表面粗糙的水果蔬菜等，它们没有特别强烈的高光，也没有异常明显的反光，明暗和冷暖变化微弱。粗质感的静物画面在处理时，应根据不同的质地灵活地运用水粉画表现技法，大面积可采用湿画法，以表现含蓄、浑厚的效果；具体对象的表现可运用干湿画法相结合，有些地方可完全运用干画法"摆""拖""拉"和"擦"的不同笔触处理与表现，形成画面质地与肌理感觉的视觉效果。

(2) 细质感的静物包括表面光滑的生活用具、各种瓷器器皿、电镀金属、水果蔬菜等。由于质地细腻，表面光滑，所以受光线及周围环境的影响时，其表面色彩鲜明强烈，色彩变化较大，暗部有明显的反光及环境色的反射。与粗质感的静物相比，物体自身的固有色面积减少，受光面的高光处较为明显。在处理细质感静物画面的表现时，应控制好色彩的整体感，不能把映射在物体表面的环境色面面俱到地表现出来，应注意对色块面积的概括与提炼，色彩之间的过渡要自然。可以采用干、湿对比的表现方法，暗部区域用湿画法，画面将显得丰富、透明；受光面与高光处采用干画法，注意笔触的塑造感，落笔肯定，物体结构明确，色彩明快，与暗部产生强烈的对比效果；物体受光部分高光位置的处理要准确，笔迹干净利落，不要反复涂改，尽量一笔画成。

(3) 透明质感的静物是指玻璃器具、有机玻璃、塑料制品等生活用具。由于这些物体本身透明、表面光滑，因而有明显的折射光线和反射光线的特点。玻璃器皿没有明确的固有色，表现时可透过玻璃描绘环境色与高光，从而取得良好的质感效果。在表现玻璃器皿时，要把它与周围环境看成一体，先从背景入手，多画周围环境色对它的影响，然后找出形体结构，最后画出高光，玻璃的质感就会脱颖而出。画高光应仔细观察，细部的刻画不可随意涂抹。

透明塑料和有机玻璃器皿的质感表现类似于玻璃的质感表现，但它们与玻璃仍有差别，其透明性与折光、反光都不及玻璃强，写生时应认真观察与体会。

第四章 水粉画

4. 花卉的质感表现

花卉写生是色彩训练常安排的课题，与画普通静物相比，有一定的难度，主要是因为大多数的花卉枝叶繁茂，形状琐碎，色彩艳丽，外形松散，细节生动跳跃，大的明暗关系和画面整体关系容易被忽视。

花卉写生不能完全罗列花叶与花瓣的相互关系，画面应按照主要花卉、次要花卉和散点花卉三个方面来分组处理，根据构图的需要分出前后层次，以主花为画面中心，主花的明暗对比和冷暖对比着重处理；次花处于陪衬和从属地位，明暗与色彩对比稍弱；散点的花卉起到均衡画面的作用，处理时应根据构图和画面效果的需要有增有删，把握体积空间关系，但这种省略、删节或添补应符合植物的生长规律，应按花卉的种类找出各自的形态特点。

花卉的作画程序一般有两种：一种是先花后景，直接从花瓣画起，上色过程中用色要纯，厚薄均匀，第一遍色未干时即加上暗部色彩，接着画叶与背景，然后点高光、花蕊、最后调整完成；另一种是先景后花，往往用于表现花瓣透明的效果，先用湿画法趁湿画好背景和花旁的叶子，把背景色纳入画花朵的内部，等背景色干透后画花瓣，由于是画在底色上，所以花瓣自然会形成略有透明的特殊效果，最后用较厚的颜色点上花蕊、添上叶子，如图4.8和图4.9所示。

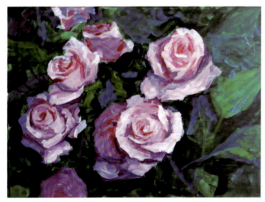 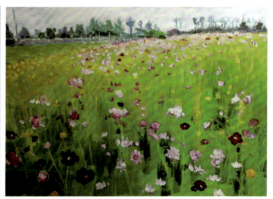

图4.8　花卉质感表现1　邓德宽　　　　　图4.9　花卉质感表现2　邓德宽

5. 水粉静物作画方法及步骤

水粉静物作画的步骤如下。

1) 构图起稿

在静物写生的初学阶段，要求先用铅笔起稿，同时做好构图工作。静物形体的轮廓勾画应与色彩构图布局相结合，要考虑到色彩的构成与组织以及空间层次的表现与处理。正式起稿前不妨多画几个色彩小构图，并从中选出最佳的。铅笔起稿阶段并不是要画出很多细部微妙变化的素描稿，起稿过程中主要是关注表现形体特征、大小比例和空间位置之间

的关系，并在此基础上把物体的明暗交界线、反光和投影运用排线轻轻地标示出来，以便上色时有所依据。打好正确的铅笔稿后，再用颜色勾稿，进一步修正轮廓和大体的明暗关系。运用颜色时以薄为宜，做到运笔勾画流畅，可选用赭石、熟褐或普蓝和群青的一种作为勾画轮廓的颜色，如图4.10所示。

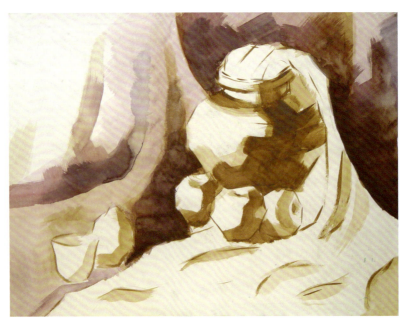

图4.10　水粉静物作画步骤1

2) 铺大体色彩关系

画面色彩关系展开运用的方法各不相同，在实际运用的过程中，要根据课题的内容、画面的需要和表现形式去选择，下面是几种着色的作画顺序。

(1) 从暗部画起→中间色调→亮部。从暗部画起的作画程序可以把素描的作画步骤与色彩关系紧密地结合起来，从观察、比较到表现较为容易地把握物体明暗交界的转折以及大的体面结构，按照造型的关系处理与表现形体和色彩的铺展。在画法上也较为适宜初学阶段。先从画面大面积的区域入手，如画面的背景和衬布以及桌面，可直接把握和控制画面的总体色调和色彩的总倾向。以大面积为主导色调，与其他色彩区域形成协调或对比。

(2) 从主体画起。画面的主体是静物主题，造型形状与体积的起伏、色调的明暗和色彩对比直接从静物主题内容来展开，而背景、衬布和桌面的色彩和色调则是围绕着主题内容形成衬托与协调的关系，从而突出主题内容的造型效果。

(3) 从主要对比之处画起。从画面最为突出对比的地方入手，如明暗对比、冷暖对比、色相对比和补色对比等，使画面产生明确而强烈的对比，在相互的对比中使色彩感觉强烈，更加鲜艳夺目。

第四章 水粉画

无论采取哪一种作画程序，在画法上都要掌握先薄后厚、先主后次的写生方法。铺大体色彩关系应从薄开始，随着刻画的深入及塑造对象的需求而逐渐加厚。作画过程中要把注意力和主要精力集中在画面的主要表现和处理之处，观察与比较才有目的性，色调及背景围绕着主体来展开，这样明暗关系、色彩关系和主次关系就更有比较性。铺展色彩关系的过程始终要保持突出主体的比较过程，色调的展开及画法上的处理与表现才具有具体实施意义，如图 4.11 所示。

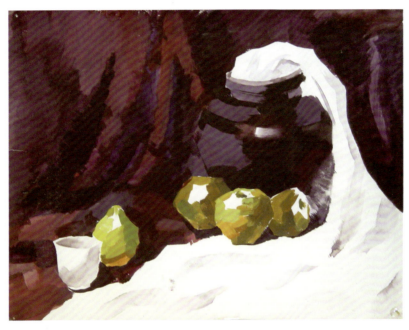

图 4.11 水粉静物作画步骤 2

3) 深入刻画，整体调整

深入刻画的目的是使主体形象突出，色彩造型内容丰富，物体具有质感特征。具体深入刻画是从局部入手，在对局部细节表现时注意经常不断地与周围相互联系，从观察到的画面将局部与其他物象在明暗、色彩关系上进行反复比较，在画面整体关系中调整和控制深入刻画的过程。因此，当处理与表现个别物体的色彩明暗、冷暖时，应边刻画边调整，加强没有画足的地方，调整画过头的地方。

最后，对画面进行总体效果的检查，重新观察分析：主次关系是否明确、色调是否统一、画面是否生动，找出欠缺，调整和修改画面不入调的局部色彩，纠正破坏整体关系的地方，加强和突出主题物，使局部服从整体关系需要。重点是使画面的整体关系更加协调，由整体到局部，又从局部回到整体，动笔不在多，要多看多想，经过调整使画面达到既有生动、深入的局部内容，又有协调、完美的整体效果，如图 4.12 所示。

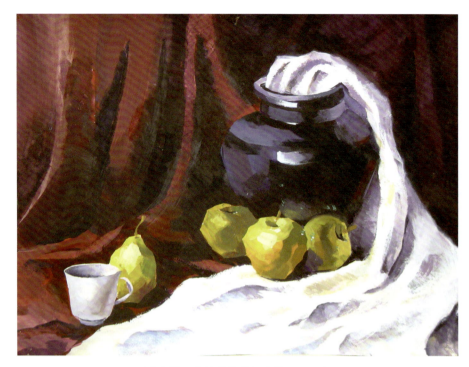

图 4.12　水粉静物作画步骤 3　王寒

二、水粉风景写生

　　风景画描绘的是自然景象，体现的是人与自然的关系。风景画像一首生命的赞歌，可以陶冶人们的心灵，带给人们的精神上的满足，是其他艺术形式所无法代替的。学习水粉风景写生的目的是：在复杂的景物写生中选景构图的概括取舍能力；表现深度空间、色彩透视的能力；掌握多种色调的表现能力；培养观察自然、发现美的能力。通过水粉风景写生可以了解户外色光规律，掌握对多变的色光、复杂的形象和辽阔的空间距离的表现方法。

　　风景写生所面对的是光线变化快、景物复杂的大自然，其开阔的空间效果适于充分地展示大自然中色彩变化的规律：光线强时，景物对比明显，阴天或光线弱时，景物对比弱，色彩关系柔和，朝辉夕阴，气象万千，南北差异，四季不同。不同地域的景物形成了变化多端的自然景色，为我们的色彩训练提供广阔的空间和素材。

1. 水粉风景写生的作画步骤

水粉风景写生的作画步骤如下。

1) 选景

(1) 时间、季节、写生地点的选择。在水粉风景写生中，时间、季节的选择相当重要。自然景色中，晨、午、暮、夜的时间推移，春、夏、秋、冬的时令周转，晴、阴、风、雨、

第四章　水粉画

雪、雾的天气变化，都影响着光源色的强弱、冷暖、浓淡，也形成了自然景物的形象和色彩特征的差异。在写生的时候，首先应该抓住时间和季节的变化特征，掌握光源色的倾向。因为色调的主要倾向，除了固有色的因素以外，首先取决于光源色的强弱和冷暖。抓住这些不同的色彩变化，能锻炼我们的色彩观察和色调表现能力及对色彩转瞬多变的色彩的记忆能力。从写生角度来说，时间的变化从根本上体现在光线的变化、温度的变化上。这些不同程度的变化，将导致景物色调和气氛的变化。因此，写生过程中应注意这种变化在视觉上的特征及规律。

水粉风景写生是在广阔的空间中进行的，视野中的景物不能像静物和人物那样相对静止或人为地摆排。如何选择写生地点、选取作画角度，对于初学风景画的人来说十分关键。在风景写生时，绝不能随便找个地方坐下就画，一定要走一走，转一转，对几个不同的角度进行比较，并且要了解写生地点的地貌特征，熟悉景物特色，酝酿作画热情。为了表现景物的空间深度，可选择有一定俯视感的角度作画，视平线可稍高，视野中的纵深度能体现相应的空间效果。为了表现景物的层次感，可以选择有近景、中景、远景的角度作画。这三种层次的安排，体现在景物的大小、虚实、冷暖、明度等各方面的对比变化之中。为了表现一定的生活气息，可以选择院落、村头、渡口、街巷等作为作画的地点和角度，在普通、平凡的景物中去展示绘画的审美情趣。

(2) 掌握远景、中景、近景三个层次。水粉风景写生中常把画面分为远景、中景、近景三个层次。区分这三个层次是为了突出表现画面前后的空间层次，使有限的画面表达出无限深远、辽阔的空间视觉效果。

观察远景时尽可能眯着眼看，抓大效果。远处的物体明暗对比较弱，阴影虚淡，轮廓模糊。写生中对远景的表现要简练、概括，符合视觉的客观规律，画面处理时应尽量成片表现，并注意色彩的空间透视感。

中景占据画面的主体部位，是表现的中心。这个范围内的景物轮廓清晰、局部细节丰富，表现时可选用明暗、冷暖、强弱的对比手法，增强其艺术效果。尤其要用夸张与强调的艺术手法。笔触要生动而富有变化，色彩的选择应比远景更加丰富和饱满。

近景一般占据画面的四角或画幅下半部，幅面不大，不是刻画的重点。画面处理时要放松，不宜过分拘泥于局部细节。色彩层次的处理及运用在笔法上可有跳跃笔触效果。

选景时，还应考虑画面的主题是什么，天、地、空间三者之间的关系如何，空间层次是否分明，是否有明显的环境特点等。初学时，要尽量选择远、中、近景色相对简单的景物进行练习，逐渐培养自己的观察力和表现力，如图4.13所示。

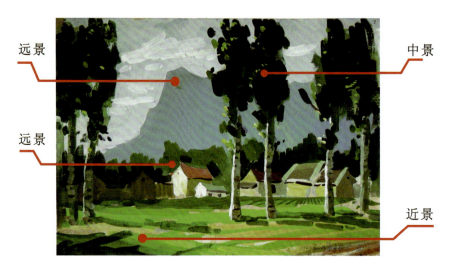

图 4.13 水粉风景近、中、远景层次

2) 构图

水粉风景写生构图并非完全抄袭自然,而是既要表现景物主体又要大胆概括、取舍,通过观察和体味,把自己对自然物象的认识或想象,通过调动各种绘画手段,按一定的视觉规律,有序地排列、组合成一个整体并表现到画面上。外出写生时,总有不尽如人意的景物掺杂在你想表现的景物中,为了构图的完美可以进行合理地、不违反比例和透视地搬移,将周围或其他地方的一组景物搬移到这组景物中来,用以增添画面效果。构图离不开选景,选景的同时也在选择构图。

自然界中的各种物体,由于透视关系会产生变形及近大远小的距离缩减现象。透视在水粉风景写生构图的运用中最重要的是选择视点的高低。在风景画构图中,常用调整视点方位的方法,选择描绘物象的最佳角度,为完美的画面效果打好基础。取景时,高视点的透视是从高处俯视低处景物,天空的面积被压缩了,地面的景物被扩展了,进而产生辽阔深远的视觉效果,具有鸟瞰之感,这种构图适合于表现房屋街景及弯曲的河流、幽深的田间小路等;低视点的透视是视点接近地面或低于地面观察对象,这种构图的地平线接近画面底线,表现景物时能产生高大巍然的感觉;一般视高的透视是视点接近观察物体的高度,这种构图的视平线在画面的中间部分,表现出的景物给人以身临其境的感觉。

3) 起稿

在取景构图的同时应确定好画幅比例,起稿时先根据画面主题内容需要,确定视点的位置和灭点,用铅笔画出地平线,安排好天、地、物,同时根据具体的光线确定景物投影的位置和大体的明暗关系。起稿的过程中应把近、中、远的景物位置、比例、透视在画面中组织好。起好稿后,可用单色把不同景物的形体结构关系勾勒出来,并简单地涂上明暗调子,如图 4.14 所示。

第四章 水粉画

图 4.14　水粉风景作画　步骤 1

4) 铺大色调

画面的大色调可先从远景或天空开始铺起，无论是先画天空，还是先画远景，表现技法上应把颜色画得薄一些，水分多一些，使天空与远景的颜色衔接自然，而且最好选用大号水粉笔或羊毫板刷，以便大面积着色，表现空间感和整体感。画完天空和远景，就可以画地面或中景、近处等物体的大体颜色。画这部分时不能平涂直抹，要大概地找出明暗变化，区别出近、中、远景的基本色调。这部分物体在表现技法上要注意色彩明确、用笔生动，使其与天空及远景形成冷暖和明度上的对比。画大面积颜色时要用笔肯定，含色饱和；小面积的颜色要注意色彩的纯度，并掌握好与画面主色调的协调关系，不能太跳，如图 4.15 所示。

图 4.15　水粉风景作画　步骤 2

5) 深入刻画和整体调整

铺完大色调以后，可由远及近地进行景物的深入刻画和具体塑造，对照实际景物调整形体和丰富色彩。在把握整体色调的基础上集中刻画主体景物，改用小号水粉笔，从形体结构到色彩逐步完善。深入表现时可用厚画法，颜色的浓度要比铺大色调时厚，笔触要肯定且富于变化。确立近、中、远景的空间关系，强调空间层次。突出画面整体的色彩效果，不满意的部分可洗去或覆盖，要根据作画中具体出现的问题来解决，在深入表现的过程中经常保持色彩的新鲜感受，体验最初感受色彩的印象与色感。

由于水粉风景写生作画时间有限，所以画面调整应贯穿整个作画过程，并要遵循"局部画，整体看"的原则。画面调整时要尊重对景物的第一感觉，对细节部分的处理不能太孤立，要服从于整体的明暗和色彩关系。用笔要利落并结合景物形态，颜色要干净，但不能太跳。应进一步加强主题物和衬景的对比关系，突出画面效果，如图4.16所示。

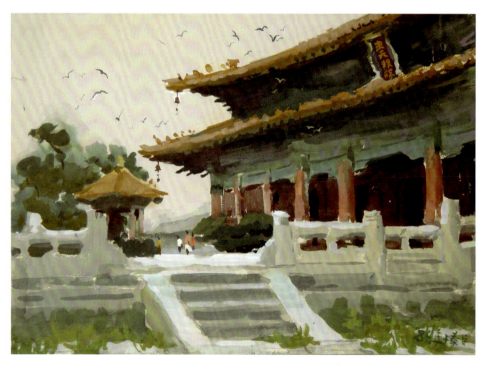

图4.16　水粉风景作画　步骤3

2. 各种景物的表现方法

1) 天空与云彩

水粉风景写生中除了一些特殊的构图以外，天空是画面构成中不可缺少的，它常作为最深远的部分来增强画面的空间感。天空和云彩并不总是概念中的"蓝天和白云"，受不同季节和气候的影响，天空的色彩会随之改变，且变化丰富：早晨若没有云雾，天空的

第四章 水粉画

色彩瑰丽清新；当太阳升起到地平线时，天空会变成一片暖橙色；中午时刻，阳光直射，天空稍带微蓝；傍晚和夜空又是另一番景色。天空的色彩因时辰的变化而变化。

画天空时要突出纵深高远感，从素描关系来说，天空总是"上深下淡"，色彩是"上纯下灰"。在对画面进行处理时，要把握这种"上深下淡"的感觉，一般用湿画法，色彩退晕渲染，连续接色，趁湿完成。颜色不宜过于浓厚，可选用平头大号画笔。在写生中可以在色彩退晕的基础上，表现含蓄的笔触，并以此来为画面增添生动的效果。天空的色彩变化要处理得相对柔和自然，用笔应整体，尽量减少明显的笔触，不能把天空画得像一块垂直的幕布，应区分近、中、远和左右的色彩层次，色彩要透明。有时为了衬托主体物，可把天空的颜色减弱或加浓，这应根据主体物色彩的明暗程度而定。

无论是阴天天空的云彩还是晴朗天空的云彩，其形态和色彩的变化都是很丰富的。画云彩时要按照云的自然形态和透视变化，先勾出云的形状及方向，一般要趁天空颜色未干时画云的颜色，使天空的色与云彩的色自然融合。等颜色干透后，再用浓亮的颜色提亮点缀云彩亮部，用笔要生动、干净。暗部的用色要透明，云的外轮廓既要有形，又不能太清晰。画阴天的乌云和天空时要适当降低其色彩纯度。云有各种形状，团块的、散点式的、长条的等，在具体的写生环境中既要观察云的形状和色彩，也要加强关于云的记忆，因为云是变幻莫测的，如图 4.17 和图 4.18 所示。

图 4.17　天空与云彩 1

155

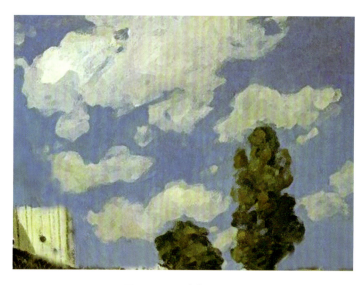

图 4.18 天空与云彩 2

2) 地面

地面的种类很多，外表特征也各不相同，同时还有不同的色彩变化。一般面积较大时，可按照近、中、远的层次关系去表现。地面的处理应有利于表现距离感和空间感。远景地面与远处景物相连，处理时应表现得若隐若现，地表面的物体要根据地面总的起伏来表现，不能孤立。中景地面处理较简单，应注意远近、左右的变化和画面过渡的层次。近景地面具体、丰富，画面表现时常用干画法，这样处理的地面厚重、踏实。画地面时笔触和色彩应表现出近实远虚、近暖远冷、近鲜远灰的效果，如图 4.19 和 图 4.20 所示。

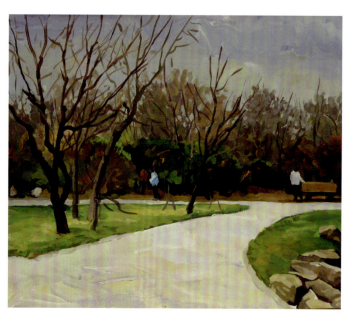

图 4.19 地面 1 邓怀东

第四章 水粉画

图 4.20　地面 2　邓怀东

3) 山

山的形态比较丰富，在水粉风景写生中大多作中景和远景来表现，起到衬托画面的作用，使画面效果显得深远，空间更加辽阔。以山作近景只能是山的局部或者是个山坡，或者是山的岩石。

画山，在构图安排上要体现出山的气势，通过山的结构和轮廓线以及明暗关系的转折，表现出山的雄伟、深沉。在写生中要抓住山与天相映的外轮廓线，然后确立山形的起伏动势和大的体面色彩关系，再寻求细节的变化。山的造型不同，将体现不同的画面效果，不能以概念形式处理。

画远山，常用湿画法，用色要单纯些，且不宜太深，远山的色多与天色接近，常用普蓝、钴蓝、群青等色调配。山的外形轮廓与天空接应处要趁湿处理，色彩应自然、不跳。远山常因空气厚度和尘埃的关系，形成上实下虚的景象，写生时要把这种特点画出来，画面中应强调远山宏观的明暗、冷暖和色彩关系，如果刻画过细，会影响前面的主题物。画中近景的山时要略弱地交代出山的高和树的形态，深入刻画的同时要保持整体关系，如图 4.21 和图 4.22 所示。

4) 水

水在水粉风景写生中经常出现。从色彩上来讲，水本是无色透明的液体，但看起来又有色彩，一部分原因是透过水层所看到的，另一部分原因是各个方面的反射。水的色彩不能从固有色来观察，而应根据天气、时间、光照的变化和周围景物的不同来表现，并且水色是与天色相呼应的，所以水的颜色是多变的，海水、江水、湖水、河水、溪水各不相同，同一水体在上述的不同情形下又会呈现出各异的色彩。同一水面不同位置的水色离视线越远，与天空颜色越接近。

图 4.21　近山　邓怀东

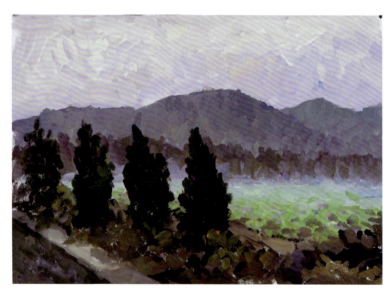

图 4.22　远山　邓怀东

　　流动的水与平静的水在色彩上不同，流动的水有旋涡、浪花或泡沫的变化，所以用色要富于变化，用笔要稍稍跳动，可以大小笔触结合使用，在水流的起伏转折处可变换笔触的方向或用点彩法，局部明暗对比要强烈。表现静止的水面时，用色要饱和，用笔要平稳，把天色和环境色表现丰富，水面的反光用笔要干净，避免涂抹，可用干画法。平静水面往往映有环境的倒影，倒影的长度和宽度均近似原物，但比实物略显整体，轮廓模糊且几乎每段都成弧状，并逐渐延伸透视变形，倒影伴随水面的运动而产生变化。水面平静，则倒影清晰；水面流动，则倒影琐碎；水流湍急，则倒影模糊甚至消失。倒影一般在水面颜色铺完之后，趁湿根据倒影的形态与色彩快速表现，可采用上下运笔，等水面与倒影的颜色

第四章 水粉画

基本要干时，在倒影与水面之间用横向笔触加上与水面色相近的颜色。这将使水面与倒影自然融合，画面效果协调。

总之，处理水面时要认真观察和体会，全面理解水的状态和纹理结构，色彩要符合透视变化规律和画面色调要求，保持画面空间感，通过水的表现给画面带来生气，如图 4.23 和图 4.24 所示。

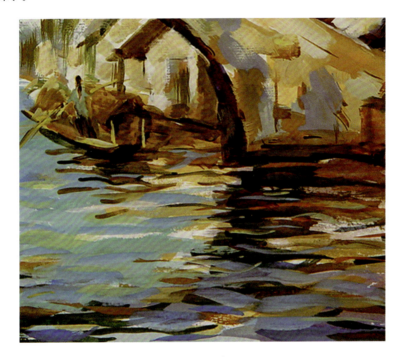

图 4.23 水 1

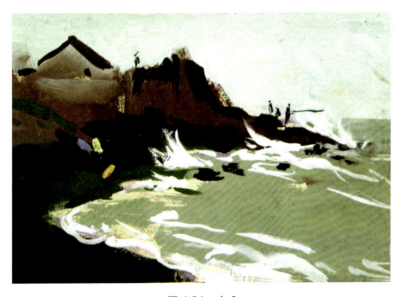

图 4.24 水 2

5) 树木

进行水粉风景写生时，经常以各种树木作为画面的近景或中景来描绘。树因形状复杂、色彩单纯而成为风景画中最难画的景物。要画好树，应先理解各种不同树种的形态与结构，分析因所处的具体空间和时间不同，而呈现出的不同色调和明暗关系。

就树的造型而言，大致上可以分为两类：① 树干粗、树冠大、树叶茂密的，常见的如杨树、槐树等。由于这类树的生长规律，其树冠总是向上、向外扩展，大多数树冠呈半球形，作画时常以半球体的体面关系来观察和分析，可以把树冠分为几个大块面来处理，找出明暗交界线、明暗两大面和高光、反光等体面关系。然后把近处的树叶与远处的树叶分开层次并根据光源方向分出明暗和色彩关系；② 树干较细、弯曲、树叶稀疏的，如柳树。要注意这类树散松的外形，其树干可以用天空或远景衬出，也可以透过稀疏的树叶交代树的干与枝条。画树叶时要注意用笔，由于枝条的前后穿插，树枝与树叶的接连与聚散关系烦琐，应该进行适当的概括、归纳，以便更好地表现树的形态。

树的色彩会因品种、季节、气候、时间、光线和固有色的不同而呈现出不同的色彩变化，而并非总是概念中的绿色。例如，春天的树木树叶颜色较嫩，枝条多，叶稀；夏天的树木茂密而青翠，树叶的用色应少加白粉，基调比春天的颜色远为浓重，树叶虽茂密，但写生时仍要画出空隙，并使主要树干部分受光，以增强空间感；秋景明净爽朗，树叶偏橙偏金黄，有的转为朱红色，在阳光与天空的对比中，色彩丰富、明亮；叶黄枝疏、色调暖是秋天树木的特点；隆冬时节，除个别带枝叶的树还呈现淡绿的颜色外，其余的树木皆脱尽树叶，仅存树干。画冬季的树时，先要把枝与干画好，天空的蓝色表现可略深些，从而提高树枝色彩的明亮度，使画面不至于变淡，还可增强光感。枝干应前后参差，需注意其阴影。阴影刻画得好，能烘托出枝干圆柱体的立体感。

在进行画面处理时，树的画法要先画树冠、树丛，后画树干与树枝。画树冠时，先用较大号画笔从暗部开始铺色，再画中间色，并用较小的笔触加以点缀，最后根据树丛的组织，加入树干、树枝。画枝干时，运笔要从上到下，先画暗部深色，再加明部亮色。画细枝干时，应把扁笔侧过来，常规是由下而上，从左到右，一气呵成。注意粗细轻重，落笔有顿挫，收笔有回锋。画细的树梢时，则以叶筋笔为好。点叶子要自然，根据各类叶子的不同形状，可用点、块、条等不同笔法及笔触去造型，用笔可用侧锋、偏锋、摆擦的不同笔法表现具体的形象，如图4.25～图4.27所示。

第四章 水粉画

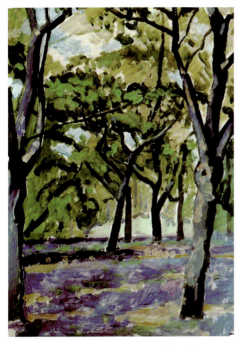

图 4.25　树木 1　孔祥天娇

图 4.26　树木 2　孔祥天娇

图 4.27　树木 3　孔祥天娇

6) 建筑物

各类建筑物经常出现在水粉风景画中。有的人喜爱画老房子、旧建筑——是对时光流逝的追忆，表现斑驳的墙面、厚重的门窗，质朴凝重的色彩，引发对历史的缅怀之情及怀旧之感；有的人喜爱农村的草房旧居，其宁静、悠远的色调唤起人们对田原之风的追忆。建筑物的特点是稳定、坚固和有重量感，并因为结构明确、转折分明，所以明暗和色彩关

系也容易分辨。在写生过程中，应重视把建筑造型知识与色彩表现结合起来。画建筑物尤其要注意透视关系，建筑物本身的体面转折和由门窗组成的许多方向不同的透视线是画好建筑物的关键。但建筑风景画与建筑效果图不同，它不像效果图那样准确严谨，而是除了要求正确表现基本结构和透视规律之外，可以按作画者的主观要求和画面整体效果的需要进行处理，如图4.28和图4.29所示。

图 4.28　建筑物 1　邓怀东　　　　　　　　图 4.29　建筑物 2　张宾

（1）中国古建筑的画法。中国古建筑结构复杂，构造精巧，造型优美，气势宏伟，形式多样，色彩变化丰富，其造型特征主要体现在屋顶、挑檐、廊柱、门窗等部位。画古典建筑要多观察分析，弄清结构关系，起轮廓时要尽量精确。具体画面处理时要从大的对比着眼，对于远处的复杂结构形体要学会概括，对视觉中心的某些细部要深入刻画。分清建筑整体的黑、白、灰关系，然后根据光源的方向和强弱，对某些明暗对比反差较大、结构起伏清晰的部位加以重点刻画。对一些对比弱、反差小、结构模糊的部位应适当地予以减弱处理。主要部分要画实，次要部分要画虚，近画实、远画虚。实处多用干画法，虚处多用湿画法。这种由光影的强弱对比因素而形成的虚实关系，是处理好复杂形态建筑物整体感的重要因素，同时光影也增强了建筑形态的起伏与空间层次的表现力。

（2）现代建筑的画法。现代建筑造型简练、形态严整，写生时要善于运用形式美中对立与统一的方法来控制画面。要把形体转折面的色彩变化画准确，把建筑物中的门窗的光影关系、形的交错等体现美感的形式因素组合好，来表现建筑物的质量感和重量感。建筑物与周围环境的比例及色彩关系应相互联系，不可孤立地只注意建筑物的表现，可以采用相应的诸如天空、云彩、人、车、树的配景来烘托主题，突出建筑主体，以繁衬简，松紧结合。对于现代建筑材料中金属、玻璃、大理石等不同质感特征的准确把握，也是体现现代建筑形式美感的重要因素。

另外，建筑物受气候、时间、季节的影响，会产生各不相同的色彩效果。通常，阳光

第四章　水粉画

直射下呈暖色调，强光处有冷灰色调，背光部分受蓝天的反射偏冷，受地面反光影响的部分呈暖色调。一般来说，远处的色彩尽可能处理得虚一些、对比稍弱、色彩偏冷偏灰。总之，表现时要具体情况具体分析，画面效果一方面要尊重客观现象；另一方面还应注入绘画者的主观感受。

在水粉风景写生中，建筑物的练习要循序渐进，先从建筑局部开始练起，然后慢慢地过渡到小型建筑、中型建筑，直至建筑群，而且还可以选择不同类型的建筑物进行练习，比如古建筑、民居或现代建筑等，如图4.30所示。

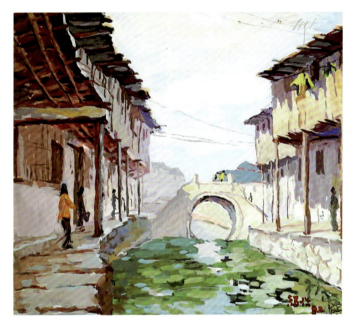

图4.30　建筑物3　张宾

第五节　水粉写生作业点评

一、水粉静物写生作业点评

图4.31所示的水粉静物写生单色练习，初学开始阶段主要关注观察与表现画面色调明度对比关系、色调层次变化以及调色方法、干湿画法特点、笔法塑造表现等技法内容的尝试，作业练习较好地以静物器皿为主体构图安排空间层次，初步及过程虽有反复修改涂抹，但始终保持在明度对比下展开画面造型塑造以及明度渐变层次关系的表现。

图4.32所示的水粉静物主导色调练习1，画面主导色为冷色调，较好地把握画面总

体明度关系与冷色调的统一协调关系，虽然造型笔法与笔触以及色度渐变略显呆板，但毕竟经过色彩归纳结合明度关系建立了画面色调次序层次，从而注重到色调整体关系上的表现。

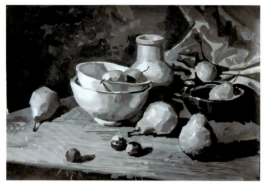 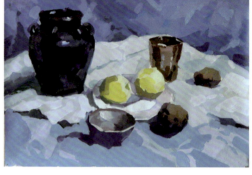

图 4.31　水粉静物写生单色练习　　　　　图 4.32　水粉静物主导色调练习 1

图 4.33 所示的水粉静物主导色调练习 2，暖色系列为主导色调，观察与调动固有色、光源色、环境色的色彩因素来协调主导色调的表现，虽然在画面中过分强调同类色之间的明度、色相、冷暖之间的差异，但画面表现效果符合主导色暖色调的协调。不足之处在于，过于追求笔法生动性的表现，忽略了画面色彩整体的空间次序，明显处如背景红色衬布笔触抢夺了整体视觉效果。

图 4.34 所示的水粉静物对比色写生作业，静物对角线构图有其特色，使得静物主体近、中、远的空间层次分明，结合明暗关系冷暖对比强烈，色调明亮，色彩倾向明确，静物笔触塑造概括而有力度。

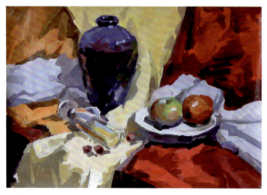 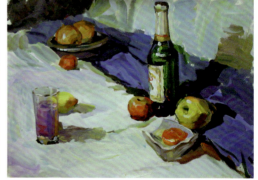

图 4.33　水粉静物主导色调练习 2　　　　图 4.34　水粉静物对比色调写生练习

图 4.35 所示的水粉静物写生作业 1，静物主体构图能够把握色调的总体倾向，展现画面明度对比、冷暖对比，水果块面概括塑造较好，衬布的空间延伸及光影变化具有色彩表现的层次关系，如果作为长期作业写生色彩，表现上结合静物造型内容应刻画得再深入完

第四章 水粉画

整些。

图 4.36 所示的水粉静物写生作业 2，选取构图视点时有意识地选择高俯视角度，使得色调空间概括而富有色彩层次变化，具体刻画同时注意到光源色、环境色的冷暖变化的层次表现，画面表现深入完整。

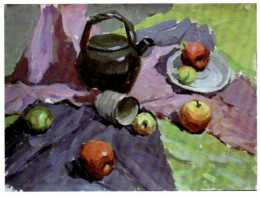 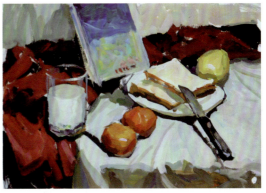

图 4.35　水粉静物写生练习 1　　　　　图 4.36　水粉静物写生练习 2

二、水粉风景写生作业点评

图 4.37 所示的室内空间写生 1，选取室内画室空间表现练习，构图突出表现一排窗户和墙体的暗部逆光条件下的色彩效果，画面把握色彩明度关系表现较好。不足之处在于，室外室内的光色与环境色缺乏冷暖层次上的对比与变化。

图 4.38 所示的室内空间写生 2，充分反映出室内过道环境光色的冷暖变化与对比关系，尤为突出的是走廊地面，既保持色相的倾向，又表现出光色与环境色的影响。

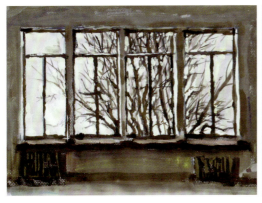

图 4.37　室内空间写生 1　　　　　　　图 4.38　室内空间写生 2

图 4.39 所示的校园树木写生为色调色块表现练习，"天、地、物"结合近、中、远空间层次构图布局，画面及空间由暖至冷色的变化与渐变处理表现概括，笔触笔法运用得

当。缺点是：天空与地面的关系，不仅要区别明度变化，还应当区别出色彩上的冷暖变化。

图 4.40 所示的田间地头写生中，画面色彩块面概括，天、地、物的色相及明度色彩倾向与对比明确，受光地面复色能够找出层次的变化，能够深入表现远山的蓝绿色区域的明度层次的渐变关系。缺点是：远山向地面过渡渐变色彩画得过于"灰"，原因是表现色相与冷暖倾向不明确。

图 4.39　校园树木写生

图 4.40　田间地头写生

图 4.41 所示的广阔天地写生，主要着重于景色色调的概括表现。天、地、物明度对比与主导色调统一处理表现协调，较好地概括表现出远山空间层次的明度与色彩变化。不足之处在于，左侧地边缘处的蓝色色彩倾向显得纯度过强，应降低色彩纯度，突出画面整体。

图 4.42 所示的村头小石桥写生中，画面近、中、远色相层次明确，主体桥体青灰石块色彩冷暖渐变与转换处理表现较好，表现手法用色块笔触简约概括，突出的细节点缀合理。不足之处在于，远景山明度与色相不准确，另外桥体造型与透视显得随意了些。

图 4.41　广阔天地写生

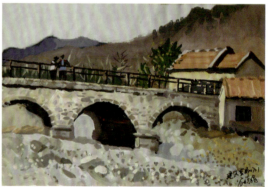
图 4.42　村头小石桥写生

图 4.43 所示的坊茨小镇一角写生中，画面构图与色彩整体效果不错，尤其是结合光影明暗的对比，使得画面明度渐变关系表现生动。不足之处在于，应把天空与地面的蓝灰

第四章 水粉画

色相强调冷暖倾向差异，这样就避免色彩倾向具有雷同之处。

图 4.44 所示的胡同写生中，画面较好地着重于光色的色彩表现，尤其是暗部与阴影，画得既有色彩的冷暖变化，又不失画面整体的明度与冷暖的对比作用。不足之处在于，建筑及景物的形状造型处理略显粗糙。

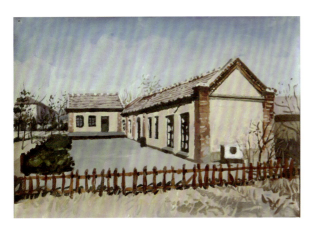
图 4.43　坊茨小镇一角写生

图 4.44　胡同写生

图 4.45 所示的古街巷写生中，较好地表现了建筑景物光影明暗对比效果，结合明度、冷暖的色彩关系，充分运用色块笔触概括塑造建筑造型。不足之处在于，远景建筑景物受光的明度关系处理不恰当，受光面积色彩缺乏细致的比较与区别。

图 4.46 所示的琵琶桥写生中，以琵琶桥为构图主体，色调清新明快，尤其表现出桥体暗部水面环境反射，所有绿色倾向的面积及空间处理既有明度区别，又有冷暖的对比与变化。不足之处在于，画面上接近天空的树叶边缘轮廓较为僵硬、死板，缺少虚实的变化。

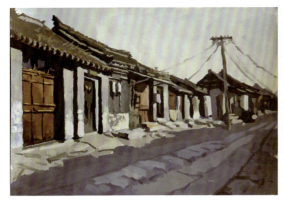
图 4.45　古街巷写生

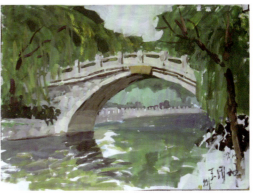
图 4.46　琵琶桥写生

图 4.47 所示的树、水面写生中,表现公园一角,尤其成群的绿色树木明度与冷暖变化表现较为充分,水面及树木倒影既概括又与树木色相、明度、冷暖有区分。缺点是:水边石头及远景长廊笔触处理表现画得有些潦草,影响了画面层次的序列关系。

图 4.48 所示的旧楼写生中,概括把握画面灰色调的色彩表现,天、地、物的明度关系明确,能够表现具体的建筑景物的色相与纯度变化。不足之处在于,建筑暗部区域应在控制整体关系中找出色彩冷暖倾向的区分。

图 4.47 树、水面写生

图 4.48 旧楼写生

三、水粉作品范例

1. 水粉静物写生作品范例

水粉静物写生作品范例如图 4.49 ~ 图 4.54 所示。

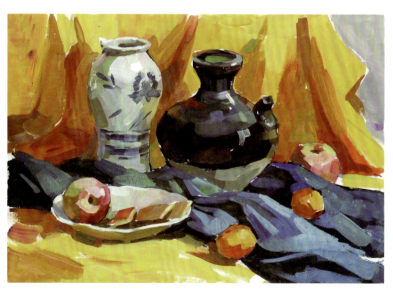

图 4.49 水粉静物写生 1 周鲁潍

第四章 水粉画

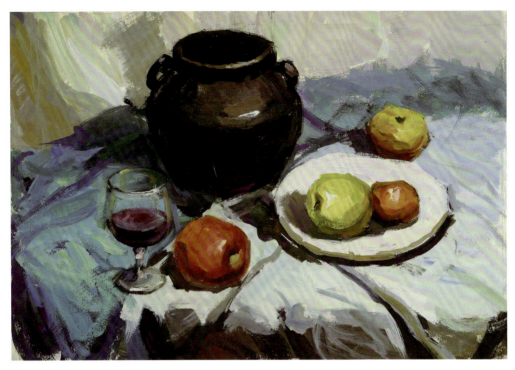

图4.50 水粉静物写生2 邓怀东

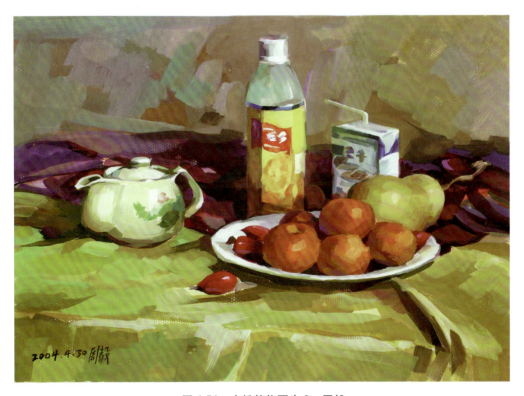

图4.51 水粉静物写生3 周毅

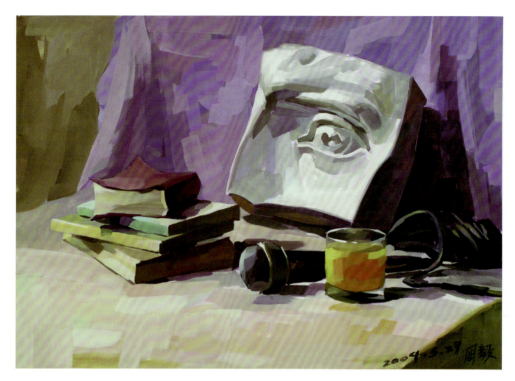

图 4.52 水粉静物写生 4　周毅

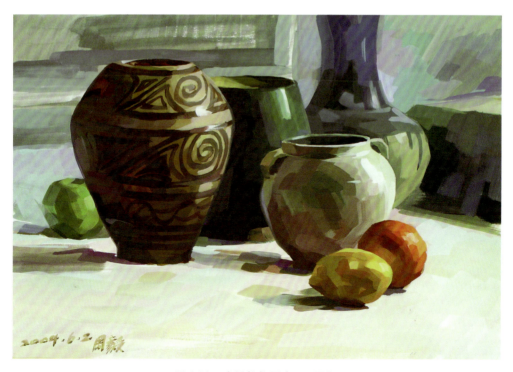

图 4.53 水粉静物写生 5　周毅

第四章 水粉画

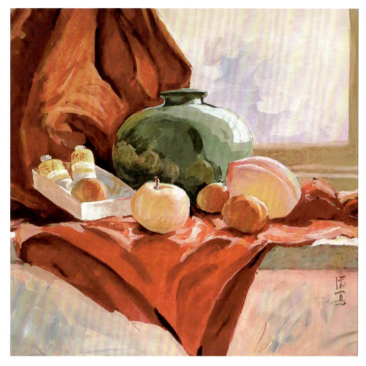

图 4.54　水粉静物写生 6　张宾

2. 水粉风景写生作品

水粉风景写生作品范例如图 4.55～图 4.70 所示。

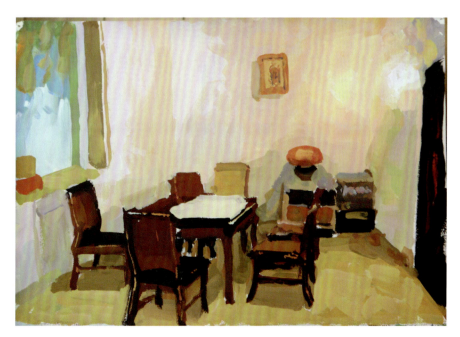

图 4.55　家居空间与陈设　邓怀东

图 4.56　乡间景色　邓怀东

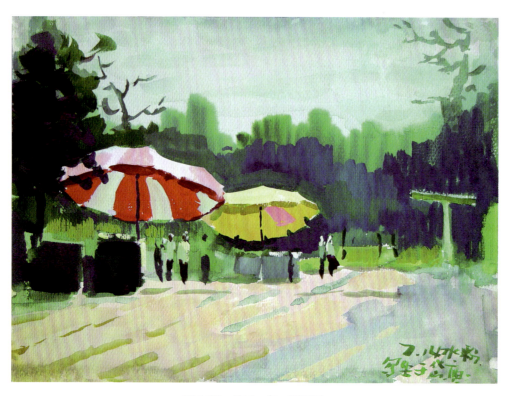

图 4.57　公园一角　张国崴

第四章 水粉画

图 4.58　山村　张国崴

图 4.59　泰山山峦　邓怀东

图 4.60　老宿舍　邓怀东

图 4.61　城镇街巷　邓怀东

第四章 水粉画

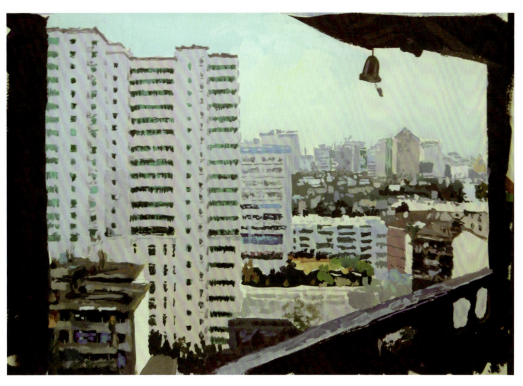

图 4.62 远眺新城 邓怀东

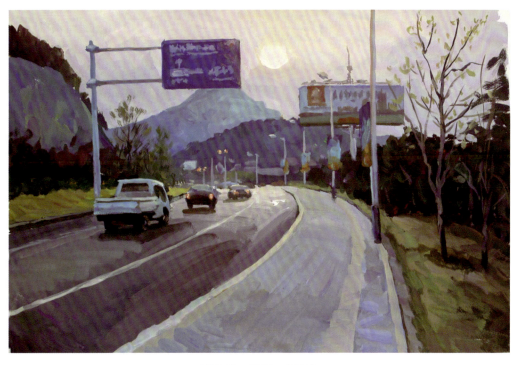

图 4.63 路标 邓怀东

图 4.64　市中医医院　邓怀东

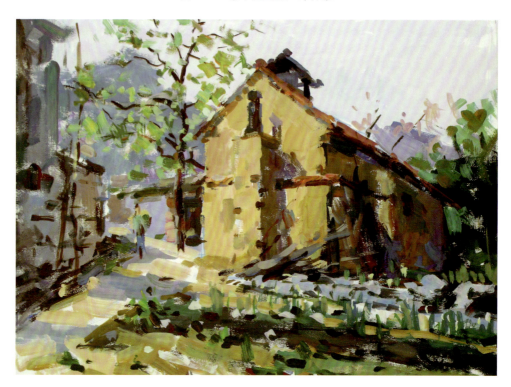

图 4.65　乡村烤烟房　孙阿立

第四章 水粉画

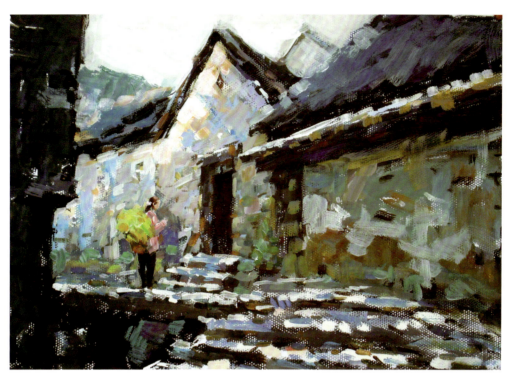

图 4.66 乡村石台 孙阿立

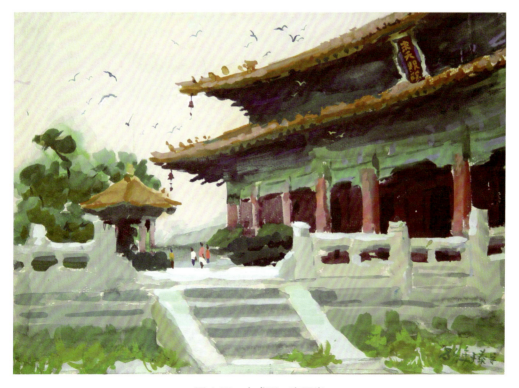

图 4.67 大成殿 张国崴

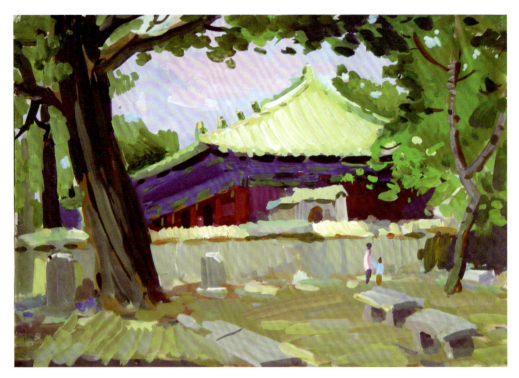

图4.68 灵岩寺 张国崴

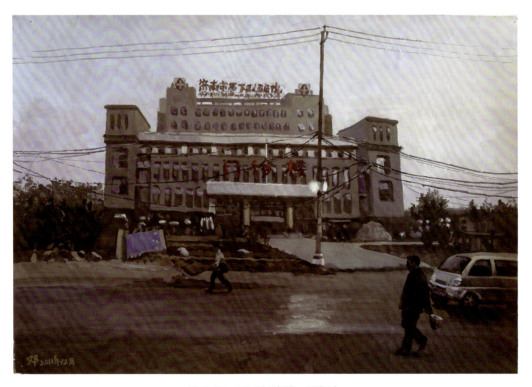

图4.69 历下门诊楼 邓怀东

第四章 水粉画

图4.70 共青团路路口 邓怀东

第五章 水 彩 画

水彩画起源于欧洲文艺复兴时期，早期的水彩仅作为手抄书籍的插图作品。随着造纸和印刷术的进步，水彩画成为一种非常灵活而广泛的表达手段，并逐渐在欧洲国家发展起来，成为一个独立的画种。

水彩画于17世纪传入英国。由于人们对自然景貌审美情趣的增长和需求，对地形、地貌和景物、图画的绘制，使得水彩画在英国艺术史上有特殊的地位，而且水彩画法和表现形式又直接影响了英国浪漫主义时期的油画。

水彩画以其简便轻快、易于操作与适合普及的特点，在我国得到了广泛的发展，水彩画随油画由欧洲传入我国，至今已有270余年的历史。水彩画在各国艺术院校的教学中作为必需的教学手段而备受重视。特别是我国的高等建筑院校一直都把水彩画作为必修课程。

第一节 水彩画的工具与材料

一、纸

水彩画对纸的要求较高，最好使用重量不同且不会因年代久远而发黄的水彩画纸，画纸的表面要从光滑到粗糙各不相同。常用的水彩纸是以植物纤维为原料制成的。这种专用水彩纸质地坚实、色泽洁白、纸面有纹理、有适当的吸水性和抗水性。刷上清水后不易起皱。水彩纸分为粗纹、细纹两种。粗纹纸较适合干画法，细纹纸较适合湿画法。

二、颜料

水彩画颜料是从动物、植物、矿物等多种物质中提取出的色料，加入作为湿润剂的甘油和阿拉伯树胶构成。水彩画颜料具有透明、易干、易沉淀、易变等特点。

英格兰在18世纪末到19世纪初常用的三种水彩颜料沿用至今：最早为块状干颜料，半干的盘状颜料和管装的湿颜料。管装湿颜料的出现完全取代了干颜料的使用。锡管装的水彩颜料使用较为方便，但应注意选择色相准、质量好的颜色。色相越多，对丰富画面色彩、保持色彩的纯度越有利。

颜料在调色盒内存放的位置，应按照色彩的冷暖和明度进行分类，不要将冷暖和明度相差很大的颜料放在一起。

三、笔

笔有水彩画笔、水粉画笔和中国画毛笔三类可供选用。水彩画对笔的要求是，能饱含水分，并富有弹性，适合涂、写、勾、点。水彩画笔根据外形分为圆形和扁形两种，且各有大小之分。一般以狼毫或兔狼毫制成最好，高级的有貂毫，选择大、中、小三支即可，如画幅较大，可增加一支扁平的羊毫底纹等，大小适当选择。有时也可用国画笔"大白云"或"狼毫""兰竹"笔代替，使用起来效果也很好。

四、水壶

室外写生最好随身带水，既可节省时间，又不致因选好景观后尚需四处找水而影响画兴。室内作水彩画时需准备一个洗笔的小塑料桶，应保持水的清澈，以充分发挥水彩画颜色的透明效果。

五、调色盒

调色盒有塑料的与搪瓷的两种，塑料的较好，既轻便又不会生锈，调色盒必须要有盖的，无盖的调色盒颜料易干。调色盒中有十几个小空格用来放颜色，除此之外，还应有较大面积的大格调色。调色盒用完时必须清洗干净。可在盒内色格上放一块薄的海绵然后盖紧，以免颜色干结成硬块或色素侵蚀调色盒。调色盒要保持平放，侧放或倒置会使盒中的颜色相互混杂。

第二节 水彩画的特点

水彩画是以水为媒介调和水性颜料作画的一个独立画种。在水彩画的概念上我们可以认为，凡是以水作为媒介调色所作的画，绝大多数都可称之为水彩画。水彩画还可以细分：凡是以水调透明色所作的画，称之为透明水彩画；凡是主要以水粉等不透明色所作的画，称之为不透明水彩画。透明水彩画是本节所要讲的主要内容。

由于水彩颜料具有透明和半透明性，从理论上讲一般不使用不透明的白粉，因而绘制程序具有相当的严格性和技法性。水彩画轻快透明，变化丰富，水色滋润，这些画面效果是其他任何画种都难以比拟的。水彩画用水的独到之处，正是它的特殊表现力和艺术魅力

第五章 水彩画

之所在。人们喜欢把水彩画比作富有迷人魅力的轻音乐，她以轻快的节奏，优美的旋律，独特的水色，尽情地抒发画家对社会和大自然的激情与感受，令人心旷神怡。水彩画之所以能给人以独特的美感，主要在于水色交融、挥洒淋漓的艺术语言具有淳朴、清新、滋润、明快的韵味和艺术效果。

第三节　水彩画的基本技法

每一个画种由于所使用的工具和材料的不同而有各自特定的技法。技法的掌握和发挥将直接影响画种特点的体现。水彩画的基本技法是充分发挥水彩画工具和颜料的性能，以表现独特的画面效果。

一、水彩画的调色

水彩画颜色的调配常用以下三种。

（一）混合法

混合法是将不同色相的颜料在调色盘中用水调和，可以不完全调匀就画到画面上去，使其趁湿混合形成需要的色彩，但必须注意调色种类不宜太多，否则色性和色度会减弱和浑浊，色性冷暖不同；对比色颜色互相调和时，不要等量相调。混合法如图 5.1 所示。

图 5.1　混合法

（二）叠加法

叠加法是指在画面画上一遍底色后，再在上面加上别的颜色。第一遍颜色可有意识地画暖一些，待干透后再使用较冷的颜色轻轻罩上一层，使其冷色中透出一些暖色。也可先画冷色，再罩上一层暖色，这需要根据实际情况而定，这样可使色彩富有变化。例如，画阳光下的天空时，为了能表现一定的阳光感和空气感，避免把天空画成单调的蓝色，不妨用一下这种方法。叠加法如图 5.2 所示。

（三）并置法

并置法是将不同色相的颜色，经水调和后直接运用色点和小色块并置在画面上。整体看时可得出另外的一种色彩，如黄色与蓝色并置，从视觉上可得出绿色。这种方法可使画面色彩更为鲜明、活泼，产生一种闪烁跳动的感觉。并置法如图 5.3 所示。

图 5.2　叠加法　　　　　　　　　　　图 5.3　并置法

二、干画法、湿画法的掌握与综合运用

根据用水调色的特点，水彩画的基本技法通常分为干画法和湿画法两大类。

（一）干画法

干画法是一种多层画法，是指在第一遍色彩干后，利用水彩颜料透明的特性，逐层相加。水分不受时间的限制，可以从大面到细部，逐渐深入，充分表现。表现肯定、明确的形体结构和丰富的色彩层次，是干画法的特长。干画法可分为层涂、罩色、接色、枯笔等具体方法。

(1) 层涂：即干的重叠，在着色干后再涂色，用一层层重叠颜色来表现对象。在画面

第五章 水彩画

中涂色层数不一,有的地方一遍即可,有的地方需两三遍或更多一点,但不宜遍数过多,以免色彩灰脏,失去透明感。

(2) 罩色:罩色实际上也是一种干的重叠方法,但面积要大一些。譬如,画面中几块颜色不够统一,得用罩色的方法,蒙罩上一遍颜色使之统一;某一块色过暖,罩一层冷色改变其冷暖性质。所罩之色应以较鲜明色薄涂,一遍铺过,一般不要回笔,否则带起底色会把色彩弄脏。在着色的过程中和最后调整画面时,会经常采用此法。

(3) 接色:干的接色是在邻接的颜色干后从其旁涂色,色块之间不渗化,每块颜色本身也可以湿画,增加变化。这种方法的特点是,表现的物体轮廓清晰、色彩明快。

(4) 枯笔:笔头水少色多,运笔容易出现飞白;用水比较饱满,但在粗纹纸上快画时,也会产生飞白。表现闪光或柔中带刚等效果时常常采用枯笔的方法。

干画法不能只在"干"字方面做文章,画面仍需让人感到水分饱满、水渍湿痕,避免干涩枯燥的毛病。干画法如图 5.4 所示。

(二)湿画法

湿画法是指在打湿的底子上(湿的纸或湿的颜色)连续着色,一气呵成的方法。它是一种最能发挥水彩画水色淋漓、滋润流畅的特点的画法,适宜表现雨、雾、远山等自然界较朦胧的景象。湿画法如图 5.5 所示。湿画法可分为湿的重叠法和湿的接色法两种。

图 5.4 干画法

图 5.5 湿画法

1. 湿的重叠法

湿的重叠法是湿画法中常用的方法,将画纸浸湿或部分刷湿,未干时画上颜色或者在前一遍画上的颜色未干时重叠加入颜色,使画面有一种水汽和朦胧的效果,自然而圆润。这种方法适宜表现若隐若现、似真似幻的景象,如雨雾气氛、水中倒影等。

2. 湿的接色法

湿的接色法是指颜色与颜色趁湿连接，水色流渗，交界模糊，适宜表现形体圆润、质地细腻、明暗接近、色彩柔和、空间虚远的物象。接色时多采用整体着眼、部分展开、一气呵成的着色顺序，水分要均匀，否则水多处会向水少处冲流，易产生水渍，破坏画面效果。

在具体绘制一幅作品时，大多是干画法和湿画法结合进行，以湿画法为主的画面局部可采用干画法，以干画法为主的画面也有湿画法的部分，干湿结合，表现充分，浓淡枯润，妙趣横生。

三、水彩画中水分的运用

水彩画是通过水的作用来描绘对象，表现情趣的。可以说水是水彩画语言最主要的因素。水不仅起着稀释颜料、调节浓淡的作用，而且还有湿润、衔接、渗化、洗涤画面等功能。控制水分的关键在于，掌握时间和笔端的含水量。水分过多，画面会模糊成一片；水分太少，表现对象会枯涩干燥。不同的季节，不同的气候，不同的环境，不同的时间着色，以及不同的纸面吸水强度，接色、着色的效果都是不一样的。检查画面的湿度时，可以从侧面看纸面是否有反光，如有反光，表明水分较大；如果没有反光，表明水分已被纸吸收，这时是上色的最佳时机。

关于水分的运用，一般来说，开始铺色时要多，深入塑造时要少；晴天时多，阴天时少；夏天多，冬天少；室外多，室内少；远景多，近景少；粗纹纸多，细纹纸少；用笔迅速时多，缓慢时少。如果画面水分太多，可用电吹风等烤干。如果画面太干，可用底纹笔在纸的反面刷水，以保持滋润。总之，要能够使形、色稳定，虚实相生，既有水汽盎然，又有结实的形体塑造。用水的技巧，需要长期的实践和积累。

四、水彩画用笔的方法

水彩画用笔的方法与我国传统的绘画用笔有相通之处。要"意在笔先"，不能举笔不定，拖泥带水。具体地说，有点、线、刷、染、皴、扫、拖、摆、揉、洗、擦等各种运笔的方法。用笔速度快，可产生流畅、明快的感觉；用笔速度慢，会产生厚实、凝重的效果。要针对物象的体面关系和质感关系来用笔，要有韵律感和力度感。例如，画水，用笔要飘柔；画石，用笔要刚健。这样才能有利于表现对象的质感和量感。柔笔要提，硬笔要按。要概括、简洁，尽可能一次到"位"，并注意用笔的方向、大小、疏密、虚实。一般来说，暗部笔触要隐，亮部笔触要跳，以有利于表现对象的空间层次为原则。刷要注意用笔的"力感"，一般来说，各种形态的用笔都应包含若隐若现的力度，这样才能起到增强作品画面效果的作用。

第五章 水彩画

五、水彩画"留白"的方法

如果将画笔蘸饱稀薄的颜料，在质地粗糙的纸上"拖"，颜料就会顺着纸的纹理渗透进去，但不会完全填满凸起的纸纹，这就是水彩画家常用的"留白"效果。与油画、水粉画的技法相比，这是水彩技法最突出的特点。一些浅亮色、白色部分，需在画深一些的色彩时"留白"。水彩颜料的透明特性决定了这一作画技法——浅色不能覆盖深色，不像水粉和油画那样可以覆盖，依靠淡色和白粉提亮。

恰当而准确地留出空白，会增强画面的生动性与表现力；相反，不适当地乱留白，则容易造成画面琐碎花乱的现象。在这方面要遵循两条原则：首先是要保持所用水彩颜色的透明；其次是要利用白色纸本身的形状和亮度，对整个结构和色彩布局起到辅助作用。着色之前把要留白之处用铅笔轻轻标出，关键的细节，或是很小的点和面，都要在涂色时巧妙留出。另外，凡对比色邻接，都要空出地方，分别着色，以保持各自的鲜明度。有的初学水彩画者把不必要的白留了出来，然后沿轮廓涂描颜色，还有的把该留白的地方沿轮廓留得很死、太刻板，这都会使画面失去生动感。

六、水彩画常用的辅助技法

为了取得与众不同的画面效果，水彩画在形式和技法上经常采用一些辅助技法，以表现对某一景象或物体的特殊感觉。水彩画常用的辅助技法主要有以下几种。

1. 刀刮法

刀刮法是指用一般削铅笔的小刀在着色的先后刮划，是破坏纸面而造成特殊效果的一种方法。着色之前先在画纸上用小刀或轻或重，或宽或窄地刮毛，以破坏部分纸面，着色之后会出现较周围颜色重一点的形象。这是因为刮毛之处吸色能力强，所以变重了些。它在表现虚远的模糊形象或隐约可辨的细节方面效果较好。

着色过程中进行刀刮，水多时会产生重的刀痕，水少时浮色被刮掉又会产生较亮的刀痕，处理有关细节时可用此法。

另外，在颜色完全干透之后，可用刀刮出白纸，或轻巧断续地刮，以表现逆光时的亮线、亮点或较小的亮面、闪动的光点和冬天飘落的雪花等，虚虚实实，自然有趣。

2. 蜡笔法

蜡笔法是用蜡笔或油画棒，着色前涂在有关部分的一种方法。着色时尽可大胆运笔，涂蜡之处自然空出。用以描绘稀疏的树叶、夜晚的灯光、繁杂的人群等都比较得力，可以收到事半功倍的效果。

3. 吸洗法

吸洗法是指使用吸水纸（过滤纸或生宣纸）趁着色未干吸去颜色的一种方法。根据效果需要，吸的轻重、大小可灵活掌握，也可吸去颜色之后再敷淡彩。用海绵或挤去水分的画笔吸洗画面某些部分，也别具味道，有异曲同工之妙。

4. 喷水法

有时在毛毛细雨的天气里画风景写生，画面颜色被细雨淋湿，会出现一种天趣，引人入胜。有时在着色前先喷水，有时在颜色未干时喷水。喷水壶要选用喷射雾状的才好，否则水点过大容易破坏画面效果。

5. 撒盐法

撒盐法是指颜色未干时撒上细盐粒，干后出现像雪花般的肌理趣味的一种方法。撒盐时，应视画面的干湿程度确定，过晚会失去作用。盐粒在画面上要撒得疏密有致，如果随便乱撒，会前功尽弃。

6. 对印法

对印法是指在玻璃板或有塑料涂面的光滑纸上，先画出大体颜色，然后把画纸覆上，像印木刻一样，画面粘印出优美的纹理，颇得天趣。此种效果用细纹水彩纸容易见效，以对印为主，稍做加工即可成为一幅耐人寻味的水彩画。有的局部使用对印方法，大部分仍然靠画笔完全。

另外，像油渍法、海绵擦洗法等也是水彩画常用的辅助技法。

第四节　水彩风景的写生与表现

一、常见景物的表现方法

（一）天空

天空是大气的一个大折光物，它将阳光转换成不断变化的色彩。用水彩画来表现天空时，必须随时注意观察有色光的变化，以及云朵的形状、结构和它不断移动的情形，寻求它们影响云朵的变换韵律，并预见它们在大气条件下的运转趋势。所有这些，都要求绘画者做到敏锐和迅捷。

1. 晴朗的天空

画晴空可用从上到下退晕的渲染法画出。先将纸面湿透，把画板竖起来，用大量呈液

第五章 水彩画

态状的薄涂色表现天空的颜色，从顶部开始，用笔来回涂敷，并让颜色往下流，产生出均匀渐变的效果。等这层颜色基本干了以后，再罩染第二遍色，然后在天空上部的三分之一处快速反复地涂敷颜色，使颜色向下流淌，渐变效果更加显著。这样反复涂敷几次，每次都要快速而仔细；在湿润的纸面上运笔要轻柔平稳，不使颜色浸湿纸面而影响前一层颜色，从而获得一种透明的效果。

要注意克服概念用色，观察天空色彩从上到下的变化：晴天时最上部天空的颜色往往是暖的，用群青或深蓝等颜色调和，甚至还要调入极微量的曙红；往下颜色就冷了，或加钴蓝甚至湖蓝。但是，再往下，靠近地平线的天空就又暖了，因为地面的反光，再加上空气和尘土的混浊而出现淡淡的暖灰色倾向。需要注意的是，这绝不是固定的色彩公式。画天空不仅要画出它的上下感，还要画出它的深远感或高远感，如图 5.6 所示。

图 5.6　晴朗的天空

2. 云彩

画云应当把握好要领，一要表现动势；二要把握光源方向，因为云最能反映光源色，表现出体积感；三要把握云的位置及远近透视，云一般上大下小，从而产生深远透视感；四要把握色彩倾向，云往往主导整幅画的色调。

要先画出云的形状，采用薄涂的技法用调和后的蓝色画天空的上方，并留出云团的边线以体现其形状；同时使偏暖的中性色的云团具有光感。将该部位弄湿，再将湖蓝轻涂于云团的边界处，接着用钴蓝画天空的上部，这样天空就会有立体感并富于光感，可让钴蓝向湖蓝渗染，以表现有层次的大气效果。在云团部位加一些偏紫的中性色调，以增加云团形状的立体感，并留出一些较亮的部位，来表现阳光照射下云团的结构；注意观察用叠加的云团表现空间层次的技法，通过较暗、浓色调的云朵和较亮、浅色调的云朵的对比，增

强画面的空间层次感；最后用较暗的色调来表现云团的重量和体积感；用一支圆头画笔蘸色直接涂敷，并用水来修饰边线，使其显得较柔和。云在其暗部衬托下，显得立体、白净。初学者常把云画成简单的棉花团，这是简单描摹的结果。画云一般要趁湿画，以显虚远。为了不使云的边缘线过于整齐，可用笔横着涂，有些云还可以用海绵吸。也可采取湿时连接、重叠、干后并置、晕、点彩、洗涤、留空、蘸吸，以及不同技法的综合运用。云彩如图5.7所示。

3. 阴雨天

阴雨天是水彩画的极好题材，水彩这一媒介在表现诸如雾、雨等大气现象时有独特的优势，很适合表现其氛围。利用充沛淋漓的水分，可取得极其逼真的效果。

画阴天时要全部用湿画法。有时要用连续接色法加点彩法；有时要用渲染法。用水要多，与画雨景天空基本相同。画浓云时，如使云层底部水色缓缓下垂，则会增加无限雨意。画阴天，也要注意画出天空的深远距离。对于小雨和一般雨景，在天无厚云时，天空仍显亮色，远景略虚，进景仍很清晰，表现时天空可平涂或略显深浅，用湿画法与远景连续着色，一气呵成；中、近景以干湿结合，如实描绘。表现大雨和暴雨时可用湿画法表现中、近景，留局部近景作干画法刻画。阴雨天如图5.8所示。

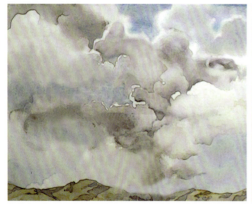
图5.7　云彩

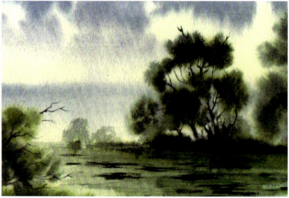
图5.8　阴雨天

（二）地面

画地面时，首先要区别出地面和天空的关系，是地面重？还是天空重？在不同的时间和情况下是不一样的。关键是把距离拉出来，这要依靠色彩的透视，有时借助于树的投影的透视来拉出地面的距离。造型上从疏到密、色彩上从暖到冷都便于表现出地面的透视效果。

地面又分为土质地面和石板路面。

1. 土质地面

土质地面的表现方法为，在调好大量水色后，用大笔饱蘸由远及近成片漫涂，涂抹时

第五章 水彩画

用湿画法略变深浅、色相。应多用笔的侧锋平铺画面，作横向水平涂抹，这样会有平坦的感觉。地面色彩由远及近，由冷到暖；明暗对比由弱渐强，用近乎晕染法的连续接色法由远及近，一气呵成，有的要用吸洗法洗出，如道路、田埂等地面如图5.9和图5.10所示。

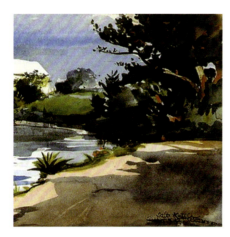

图5.9　地面1

图5.10　地面2

2. 石板路面

石板铺成的路面有较规整的横直轮廓线，在画面的透视中，增强了其远近距离感，台阶坡道也因画面视平线的作用，形成俯仰高低的效果。表现时，不论通道和台阶，都可先不顾石板的造型，以调好的水色，由远及近或由高及低，在其轮廓范围内成片涂抹，渐变色相。待水色稳定而未干透前，即以较干色彩勾画远近高低的透视和厚度。待干后，用干画法刻画近处的厚度、隙缝、裂痕和棱角等。

（三）山、石

画山要表现出山形的起伏节奏及山脉走势。有植被积雪的山同样要注意山脉走势，这样山才能画得结实。画山要分三面才会有体积感，同时石头的组合要有大小疏密节奏，懂得这个要领就可以自由发挥了。山可依远、近距离的不同，人们视觉的清晰差异，分为远景山和近景山。

1. 远景山

远景山一般作为画面的配景，有延伸画面前后距离的作用。远山用色宜薄而轻淡，最远的山峦一般为平面，不显体积，更无脉络可言。渐近则色渐浓，体积脉络渐明显。远山多为轻淡的青蓝色或蓝紫色，色彩不宜太纯，也不宜鲜艳，应与远处天空色彩相近才能推远。

画远山一般应在天空未干时趁湿一气呵成。如远山能分清明暗，就应根据对比关系稍分明暗，画出体积，但对比要弱。宜概括，勿琐碎，要有远的效果，并应趁天空未干时画够。如果其受光面比天空明亮，可趁天空未干时用吸洗法洗出亮面，也可在画天空时留出，

但要洗一下边缘，使之适当混合，并要敷以应有的色彩，然后趁湿画山的背光面。远山也可干画，但不如湿画理想。

画远景山时，还要注意轮廓线的节奏和色彩的距离。由于天地交界处便是远景，远景较虚，景物的色彩与天空色相近，正适宜于在画天的色彩将干未干时画远景，易取得协调与深远感。一般是采取湿画法，根据山的具体形状，用大笔湿接，更有韵味和空间感。画山还要注意山上、山下的虚实变化。一般情况是山脚要实，山头要虚，因为山脚近，山头远。但有的时候却变成山头要实，山脚要虚了，这是因为靠近山脚的地面上，有烟雾尘埃弥漫的缘故。传统的中国画就很注意这种变化，但要能画出山头在后，山脚在前的感觉才好。这种上下变化，一般是近似退晕的渐变效果。远景山如图5.11所示。

2. 近景山

近景山一般明暗对比较强，脉络清晰，层次分明，起伏明显，色彩丰富多变，有的甚至是满山草木森森，山石嶙峋，变化万千。最好结合湿画法加干画法灵活进行，如大关系湿画，深入时干画，也可全用湿画，或全用干画。一定要画出体积，勿使人误认为是纸片剪贴。

石头本身就有各种各样的颜色，再加上生长在山石上的各种植物在受光、背光等不同光线的影响下又会呈现出十分丰富的色彩。

近景山要画出它的体积、重量和质感。在表现山石的纹理和质感上要讲究用笔。我国传统山水画的皴法是有现实根据的，不同皴法都是来源于现实生活的，武夷山虽然多石，但因南方多雨，被雨水淋湿的部分长满了青苔，在枯水季节长青苔的部分变成黑色，所以远望山头部分恰似墨泼下来的一样，如图5.12所示。

图5.11 远景山

图5.12 近景山

第五章 水彩画

（四）水

用水彩颜色来表现和捕捉水的形象时，必须了解其特性。相对来说，像玻璃一样平滑的水面是比较容易描绘的，但描绘有涟漪和波浪的水面就比较困难了。在描绘水时，需要一种和谐的整体关系来表现其形状与色彩。水的颜色往往是天空颜色的倒影，所谓水天一色，就是这个道理。同时，水的颜色也是倒影物的颜色，但由于空间缘故，仍要区分出水天颜色各自深浅和冷暖差异。画水宜虚不宜实，宜活不宜死。所以，我国古代画家"画水不画水"之说还是有道理的。在画岸边物体倒影色时，要注意波纹的扭曲程度和水波的大小，用笔应简洁、轻松自如。水有静止和流动两种形态，分别表现为静态的水和涟漪。

1. 静态的水

静态的水常常反映出天空的颜色和岸上景物的倒影，这两种色彩在水面上交替出现，在风的吹动下形成波纹，近处波纹用笔大而长，远一些的波纹用笔小而短。可用铅笔画出水纹，将纸面弄湿，用稀释后呈天蓝色调的群青进行第一次层涂，使其达到一种晕染、闪烁的效果。当纸干了以后，用加了品红的天蓝表现具有生动冷暖效果的水纹，运笔要快，采用长短结合的笔触。颜色干了以后，用一支圆头画笔，从画面上方开始画倒映在水面的景物的色彩，同样也采用长短结合的笔触，较暗的土绿是由钴蓝和熟褐合成的，使水面看上去闪烁着跳跃的光影。水波的受光面总是呈现光源色，如阳光、月光、天光、灯光等。有时水的远处有一条光带，是波光形成的，水面不平静、充满水波时就不会有倒影，只呈现波纹受光面的颜色。可见，不管波纹如何搅和、多么复杂，只要分析一下哪些是天的倒影色，哪些是物的倒影色，哪些和水的固有色有关，问题就迎刃而解了。

随着水质的变化，颜色倾向除了会深一些外，还会偏绿、偏黄一些。用枯笔飞白技法可表现湖面上的粼粼波光；也可用粗纹纸产生的飞白，将流水表现得透明生动。静态的水如图 5.13 所示。

图 5.13 静态的水

2. 涟漪

向平静的湖面投入一块石头，会使水面产生余波连连的同心圆状的涟漪。画涟漪时，可在湿润的纸面上涂敷颜色，使其产生闪光的效果。先用稀释的群青和玫瑰红进行薄涂，让颜色互相混合，再用酞青蓝和熟褐调和成的暗绿色画周围景物在水中倒影的色彩，用圆弧线画出水面上同心圆形状的涟漪，留出一些白色纸面，使其分布于暗以及亮与暗结合的部位中，这样就强化了水面的反光感。最后沿同心圆的形状加几笔交错的暗调子，以进一步表现水面的反光效果。涟漪如图 5.14 所示。

图 5.14　涟漪

（五）树

首先要注意树的剪影效果，即大轮廓的美，然后才考虑具体细部的表现。剪影效果最能概括物体形态特征，不管树的明暗关系多么复杂，若外形表现好可以说就已经成功了一半。要从大的整体关系去把握，远看取其势，进看取其质。画树比画任何物体都要求概括。

画树时要表现好树干的动势走向及树的上下、粗细比例，即大的结构姿态。借助十字坐标、比例等几何概念更容易奏效。大树干的姿态画好了，小枝干的表达就简单多了。画树不要拘泥于某些枝叶的表现，而要注意树冠组合、体积关系的表现。不管树叶多么茂密，都必须围绕枝干生长，即使枝干被树叶所藏，也要让人感到枝干的存在，因为枝干是树的骨架。画树要分"四枝"，即画树干时要努力表现前后左右四个方向，带着这样的观点去观察树，就会发现树干的生长方向是多姿多彩的。

1. 树冠

树冠是由枝叶组成，由于树的种类、特性不同，所以其形态也各不相同。树冠一般呈

第五章　水彩画

球形、扇形、伞形、锥形。整个树冠聚集着无数分枝、小枝和叶簇，形成了一个整体。

作画时应该尽量考虑树的整体，把整个树冠看成一个完整的球体或柱体。应当时时注意其体面关系，树枝与树枝间的层次关系；它们的光影投射关系；以及构成整个树冠的结构关系。不看或少看树枝、树叶等枝节东西，只有把树作为画面主体须重点刻画时，才有必要在时时照顾整体的前提下，有重点、有选择性地适当考虑树枝。但也只能是刻画构成树冠外貌的一些重点树枝的形态。

2. 树干

初学者先画以枝干为主的树较易掌握。枝干相当于人体的骨骼，决定树的整个造型。它支撑全树的重量，无论怎么伸展，都保持一定的均衡。画树干时，要画出它的体积、质感和力量，要粗细、疏密有致，挺拔。老树皮的粗硬和新枝的柔韧在用笔上都可以很好地表现出来。画树干时一般先用湿画法做出树干的体积，然后再画必要的细节。用干画法画有纹路的树干时，先用干笔画树皮的纹路，然后再覆盖透明的颜色，使细部统一在丰富的色调里。画树根部分与地面的关系时要注意，一定让树根牢牢地抓住地面，而不要像一根插在地上的竿子。

3. 树枝

树的枝干是支撑树冠的骨架，由于承受的重量不同，因此粗细变化也不一。我们一定要根据其生长态势，准确地刻画其由粗变细的渐变关系。画树枝时要特别注意其透视虚实变化，后面的枝条越远越虚，前面的枝条越近越实。关于树枝的走向，左右容易看到，而前后不易表现，但若没有前后就没有空间深度。对于树冠中隐藏的树枝，要在树冠暗部画好后，趁湿画出，要与树冠暗部融为一体，因其在暗部不宜突出。对于树的枝丫，应画出前后交错、重叠掩映之态势。

4. 树叶

画树叶时要把握好外形特征的起伏变化，将树叶看成一个整体，而不是一片片叶子。树叶是表示树形，区分树种的重要依据。以叶为主的树，叶子密集的比稀疏的容易画。首先要注意它的整个外形，尽可能地把它看成几何形体是圆、方、角锥等；也要把它看成一个团块，找到它的受光、背光、明暗交界线。叶子密集的团块一般是趁湿画，然后再点小的暗影。叶子比较稀疏的时候，要尽可能分成一组一组的。在很稀疏的情况下，也只在必要的地方点几点，尽可能用大片的笔触干皴，或用洇出的效果来概括。

树叶呈现各种各样的绿，并非纯绿。初学者往往把它画得过冷，实际上它的绿是比较暖的，除非那些反射天光部分的叶子或某几种树（如白杨等）。当然，不能开一个方子来规定画树叶的颜色。但是，初学者往往用锡管里挤出的绿色直接画树叶，所以很不协调，在多数情况下需要在绿色里调入土黄或赭石。使用橄榄绿比其他色彩倾向的绿更容易协调。

任何时候都不能忽略整体而单独强调个别枝叶，事实证明，忽略整体，专抠一枝一叶，是画树失败的重要原因。树木如图 5.15 和图 5.16 所示。

图 5.15　树木 1

图 5.16　树木 2

（六）草丛

草丛和树丛一样，只能成片、成堆概括描画。在大的起伏、明暗交界处，略分明暗即成。即使是近处的草丛，也应概括描画。在大体明暗色彩分开以后，在重点部位，有选择性地稍事描画，画几笔象征草株的笔触即可。在处理近处草丛时，可借用草丛根部的背光和阴影衬托草丛层次。在每一笔草丛色彩上面画出受光草的叶尖，下面用空白的办法空出更近一层受光草的叶尖；画到这层草的背光根部和阴影时，再用空白的办法空出再近一层草的叶尖，接着很快用草根浓重色彩趁湿点入这几丛草的根部即成。以此类推，可画出前前后后很多草丛层次。按同样的道理，也可凭借后面地面和墙壁上的浓重阴影或矮树作为背景衬托前面的草丛。草丛如图 5.17 所示。

图 5.17　草丛

第五章 水彩画

（七）建筑物

风景中的建筑体现了其几何形状与外表的曲线和直线的和谐组合。各种建筑物都有明确的主体空间结构，有强烈的造型装饰特点。光线对于表现建筑物及环境来说，扮演了至关重要的角色，因为建筑物的特性使其在一天中不断变化的光线下呈现出不同的外观。我们应当学习观察光线照射下的建筑物，领会其内在特性，并思考如何用颜色将其表现出来。画建筑物首先要靠环境的烘托、搭配；其次要画出其特色——角度典型，效果独特；最后是光影结构处理要强烈、严密。建筑风景在水彩画教学中占有较为重要的位置，也是建筑学科的学生应该重点掌握的内容。

学习水彩建筑风景画的目的，不仅仅是学会如何画屋面、墙面、门窗等，也不只是为了画建筑渲染图，还有一个重要的方面就是通过对水彩建筑风景画的学习，研究建筑物色彩与环境色彩之间的协调关系。

1. 中国古典建筑

一般建筑是由屋面、墙体、墙基、门窗、台阶等几部分组成的有机整体。中国古典建筑形式多样，有宫殿、庙宇、楼、台、亭、阁、民居、宝塔等。

画古典建筑要弄清结构关系，起轮廓时要尽量精确。如系楼、阁、亭、榭，要画出它那种古色古香，沉着幽雅，应多用褐、暗红、灰蓝等沉着颜色；如系琉璃瓦大型宫殿、庙宇，就要画出它们那种宽阔硕大的大屋顶屋面，其瓦棱细密繁多，只能做极轻淡含蓄的描写，瓦棱色彩要淡，要虚实兼备。大屋顶建筑或其他瓦顶建筑，如处在中、远部位时，屋顶、墙面、格扇，应尽量做虚化处理。琉璃瓦屋面反射阳光的能力极强，瓦棱上有耀眼的闪光，可用画瓷器高光和画锦缎的办法，先用清水湿润纸面，然后趁湿加色刻画瓦棱，可取得很好的琉璃效果。画建筑物要挺，要掌握其比例、造型特点，画出其质量感、立体感、稳定感。应巧妙地使用对比色，注意透视关系，根据不同材料表现其质感、量感。画时要注意在对比中不失协调。中国古建筑的结构与构造十分复杂，色彩变化也相当丰富，处理好整体与局部的关系十分重要。在分析其造型的基础上，运用"强调"与"减弱"的对比手法，形成"虚实相生"的艺术形象，这符合绘画大师徐悲鸿"尽精微，致广大"的绘画艺术原则。中国古建筑如图 5.18 所示。

图 5.18　中国古建筑

2. 现代建筑

现代建筑造型趋于简练及形态严整，体面趋于直线形。表现现代建筑时，要做到比例精确，透视合理。对于高层建筑，要注意上下虚实变化，体现巍然耸立的感觉，常常用相应的配景来烘托主题，突出建筑物的方法，以繁衬简，松紧结合。现代建筑极其重视与环境的有机联系，两者相辅相成。建筑物总是依据环境的特定条件设计出来的，在建筑风景画中适当地点缀一些人物、车辆、树木花草和街景等配景可以使画面更生动。树木加强了建筑物与大自然的联系，可柔化建筑物生硬的过于人工化的体、面、线；增添画面的生活气息，突出画面的重点，加强环境空间的深度。既可以烘托画面气氛，又可以显示建筑物的尺度感。光影变化可增加建筑物的层次感，使其在单纯之中愈见丰富，依次取得细而不腻、工而不板的画面效果。为了表现出质感和重量感，适合用逐层加色法，先铺一层底色，底色的颜色可以是画面的基调，这样便于画出它的质感和厚重感。这种方法适用于色彩比较重的建筑物。现代建筑的墙体材料中金属、玻璃、大理石、花岗岩及其他新型材料，多半洁净光滑，因此作画时应注意色彩变化和用笔变化，准确把握其不同的质感特征，体现现代建筑的形式美感。现代建筑如图 5.19 所示。

图 5.19　现代建筑

3. 街景

通过街景写生学习如何表现建筑群体。单体建筑只是考虑建筑与环境的关系，建筑群体则还要考虑建筑物与建筑物之间的关系。街道两边建筑鳞次栉比，高低错落，应特别注意街景透视、比例的统一协调。

街景写生要明确画面的趣味中心，不可面面俱到，应明确宾主虚实关系；再者透视变化较复杂，要把建筑物的透视关系和造型特点画准确；要始终保持画面的整体感、空间感。街景中建筑屋檐及门窗暗部繁多，要区别主次、远近。远处的要画得概括，色彩应虚一些；近处的要画得仔细一些、实一些。街道上车辆行人，川流不息，要贯彻提炼取舍精神，先画出大体轮廓和大的明暗色彩关系；对人物和车辆的表现要根据主题需要，若处理得当，

第五章 水彩画

还可以增加画面气氛。

街景写生应当抓主要的、大的透视关系。以大带小,层层解决,透视概念明确;在色彩处理上,应遵循对立统一规律,将错综复杂的色彩变化,尽量综合概括,使之协调统一,竭力避免花、乱,这是极其重要的。

二、水彩风景写生的作画步骤

水彩风景写生的作画步骤如下。

(1) 着色前,先在素描稿上推敲画面构图和大的结构、光影效果、色调气氛,便于着色时心中有数。然后用 H 铅笔起稿,淡淡地表现出天空和山、水、建筑等主体的轮廓动势及与地面的位置关系,同时也体现出整个构图的结构及空间布局,近、中、远景的空间关系,包括大致的明暗关系,画得要细致、生动、具体,如图 5.20 所示。

图 5.20　水彩风景写生　步骤 1

(2) 在确定了画面的主要形象和配色后,然后再确定光源。先将纸弄湿,用较多的水分把天空的色彩淡淡地画出来,再用湿画法薄涂出远景山峰、树木等大的色彩关系,渲染出大的色彩气氛,水色交融。需要留白的部位要注意留出来,再用合适的调子填充阴影部分的形状,这有助于很快地构筑起阴影部分,建立多种不同的层次。更主要的是,展示构图布局和空间感,用富有动感并具有前倾的暖色和后缩的冷色来表现远近层次和光感。

色彩要单纯,力求整体,不要拘泥于局部,并注意水分变化,拉开山、水、建筑等与天空的空间关系。趁湿用大号笔铺出物体大的色调、进一步加强体积感,形成明暗两大对

比关系，进一步塑造物体细部的结构、质感，做到干、湿画法相结合。注意物体边形线的虚实处理及笔触肌理的变化。有些部位要有意识加强对比，深色更深，使亮色更显亮，必要时也可用笔洗一下。每画一个局部都要同时注意表现该物体同周围物体的明暗色彩关系，协调画面整体关系，使主体更加突出，不要在太多的细节中迷失方向，如图 5.21 所示。

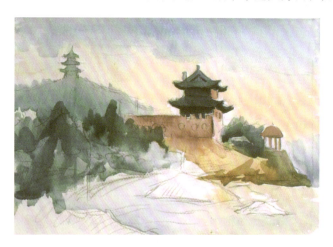

图 5.21　水彩风景写生　步骤 2

(3) 进一步调整画面的整体关系，协调近、中、远景的质感表现。增强虚实感和拉大画面的空间关系。使近景更加结实和具体，色彩对比较强；远景更加虚远，色彩对比柔和，从而使画面的视觉中心更加突出，如图 5.22 所示。

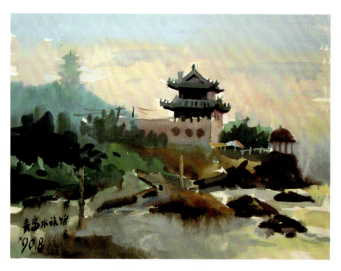

图 5.22　水彩风景写生　步骤 3　张国崴

三、水彩风景作画步骤中应注意的问题

水彩风景的作画步骤中应注意以下三个问题。

(1) 由于每张画面的内容不同，加上个人的作画习惯和想法也不同，还有水彩画特殊的技法特点，所以作画具体步骤的可变性很大，进而形成多种作画方式。例如，从画面亮色入手、从烘托主体入手、从大色调入手、从远处入手、从画面大的结构线入手、从天地呼应入手、从阴影的中性色调入手等表现方式。只要善于进行整体比较，做到心中有数，就能够驾驭不同的步骤方法，为表现效果服务。

(2) 由于水彩这一媒介不宜修改，因此要求每一步都必须严谨对待，否则就会影响下一个步骤，并影响继续往下画的情绪。在开始画铅笔稿时就要解决好造型问题，要注意造型的生动性，明确哪些部分需要夸张，哪些部分需要加强对比，哪些部分应交代清楚，进行细致刻画。

(3) 前一个步骤要给后一步骤创造条件，而不是带来麻烦；为了把握干湿变化，有些局部必须一气呵成；作画要留有余地，便于全面调整。初学者应严格按照作画步骤进行训练，以便养成良好的整体作画的习惯。

四、钢笔淡彩作画的方法与步骤

钢笔淡彩作画的方法与步骤如下。

1. 构图布局

开始阶段与钢笔画和钢笔速写作画方法相同，根据主体或主题内容事先在画面中安排好作画的立意与构图关系，然后再根据对主体形象的立意，按照近、中、远的空间层次组织成画面构图。空间的组成与画面内容布局主要是突出主体形象。用钢笔勾勒、刻画出物体的主要轮廓和结构线。用笔要肯定、流畅，注意组织线条排列的轻重、粗细和虚实关系，把握好画面主体形象和衬托形象的表现与处理，如图5.23所示。

图5.23　钢笔淡彩　步骤1

2. 着色

作画前应事先设想画面的色彩基调和色彩的总体倾向，把握好画面总体的色彩预想效果，还要根据水彩的表现特点和作画方法具体安排好设色的作画顺序，着色要有章法，讲究作画程序和画法步骤。画法表现的顺序应从浅色入手展开画面，逐步转向深色的着色过程，注意避免过多的色彩层次覆盖和重叠，以保证显露钢笔线条的表现力度和水彩色质的透明效果。

应遵循水彩画法基本原则，先从大面积的色彩区域开始涂色，这一层色彩关系以及这一程序极为重要，应该有意识地把握明暗度和色度的相互对比与协调。其具体做法是，用大号的水彩平头笔或圆头笔调试水彩色或透明水色去涂饰，色彩颜料不宜过厚，水分不宜过多，运笔方向可根据具体被画物形态及结构而定，下笔要快、准、有力度，营造出被表现物的色调环境气氛。注意在初步着色时就应尽量留出被画物的最亮部、高光——纸面空白处，使表现物体的笔触更加概括、清晰、明确、通透。以总体色调为基础，继而去渲染物体，从物体的受光区域着手，逐步过渡到增加物体的中间层次，直至暗部层次，使物体的造型形态逐渐丰富起来，使色彩氛围更具有空间与立体的感觉，如图 5.24 所示。

图 5.24　钢笔淡彩　步骤 2

3. 把握整体效果、深入刻画

在整体概括表现的基础上充分运用色彩的对比和色彩层次的叠加，加强对主体物的细节刻画。近、中、远的空间层次对比与转换衔接自然而恰到好处，使物体的表现更为丰富。最后依据整体效果的需要，处理好主体物和衬托物的色彩对比及协调关系，调整画面的整体关系，直到完成。

总之，钢笔淡彩作画的要领是：要求着色简练明快，运笔肯定而流畅，落笔前应对画

第五章 水彩画

面的色彩及明暗关系，着色程序及表现手段等考虑成熟，做到意在笔先，心中有数。着色通常由浅到深，由亮到暗，逐层作画，这样能够很好地把握和控制色彩的明暗表现程度。注意在着色时重复的次数不宜过多，以免使画面失去这种表现技法的特征，失去表现物体的透明性和概括力。应特别注意的是，在最后阶段，可以采用水粉色中的白色画高光部分，切忌在作画的过程中渗入水粉颜料，以免使色彩丧失透明度，画面灰暗"粉气"，如图5.25所示。

图5.25 钢笔淡彩 步骤3 邓怀东

第五节 水彩写生作业点评

一、水彩风景写生作业点评

如图5.26所示的铅笔淡彩写生作业1，素描造型着重画面氛围的营造，为淡彩渲染打下良好的基础，水彩着色色调简练统一。缺点是：建筑造型与透视表现不严谨。

如图5.27所示的铅笔淡彩写生作业2，概括突出教堂建筑的气势，画面处理与表现不局限于琐碎的细节，注重画面造型整体的表现效果，主导色调概括统一。不足之处在于，建筑上下色彩表现过于单一，应有色彩与层次上的变化。

图 5.26　铅笔淡彩写生作业 1

图 5.27　铅笔淡彩写生作业 2

第五章 水彩画

如图 5.28 所示的铅笔淡彩写生作业 3，画面着重素描造型形状的动势与空间层次关系，着色概括统一，色度对比突出建筑造型。不足之处在于，亭子的具体形状与透视关系表达不准。

图 5.28 铅笔淡彩写生作业 3

如图 5.29 所示的铅笔淡彩写生作业 4，画面以素描造型表现为主，仅仅通过色彩的冷暖对比用以着色点缀画面效果，也是一种淡彩的表现方法，在有限的时间里能够快速记录与表达造型和色彩的感受。

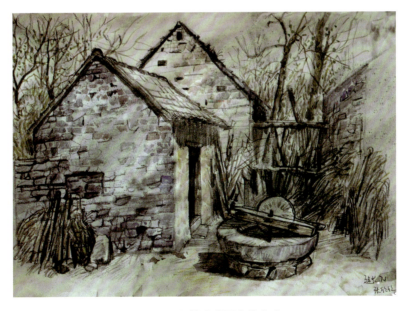

图 5.29 铅笔淡彩写生作业 4

如图 5.30 所示的铅笔淡彩写生作业 5，素描结合色粉表现建筑景物，构图布局层次有序，建筑主体与配景地形、透视、比例表现得当，通过色彩表现烘托了画面的气氛。不足之处在于，画面暗部应有随空间层次的明度变化，不能均等明度的表现。

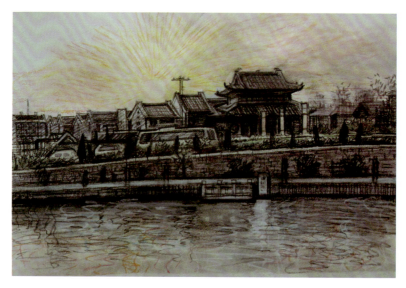

图 5.30　铅笔淡彩写生作业 5

如图 5.31 所示的钢笔淡彩写生作业 1，构图立意明确，主要突出教堂建筑造型。钢笔表现的基础是运用明暗调子的表现形式，赋予水彩渲染画面氛围。造型表现准确并富有光影变化效果，色彩着色技法运用得当。不足之处在于，树木着色过于单一，缺少色彩冷暖与空间前后的笔触表现上的变化。

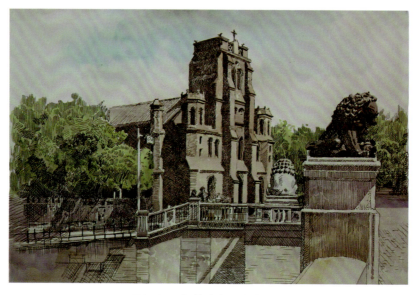

图 5.31　钢笔淡彩写生作业 1

第五章 水彩画

如图 5.32 所示的钢笔淡彩写生作业 2，表现老民居建筑街景，建筑之间的近、中、远层次布局分明，充分表现了建筑街巷光影对比的效果。钢笔线条表现特点仅仅画出建筑景物的轮廓形状造型，大面积的着色充分运用了水彩技法的处理与表现。

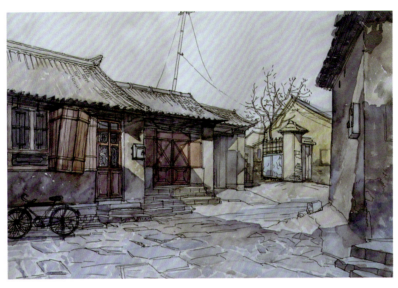

图 5.32 钢笔淡彩写生作业 2

如图 5.33 所示的钢笔淡彩写生作业 3，为室内空间表现，形成空间造型及空间内容仅用钢笔线条勾勒轮廓，其他顶棚、墙面和地面大面积的色调运用水彩渲染画面效果，使得画面色调干净而透明。不足之处在于，远处墙面画框内的暖色过于艳丽，影响了画面整体的空间层次关系。

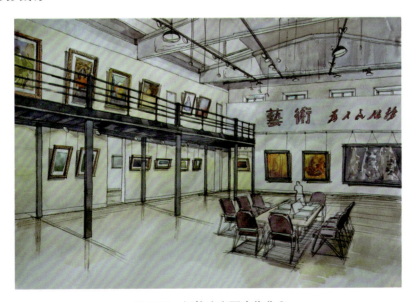

图 5.33 钢笔淡彩写生作业 3

如图 5.34 所示的钢笔淡彩写生作业 4，为建筑街巷写生，充分运用水彩特点表现残旧的建筑墙面的质地，建筑墙面与街景地面水彩技法表现较好。不足之处在于，钢笔勾画阶段建筑暗部涂抹太黑，影响了后续水彩着色的效果。

图 5.34　钢笔淡彩写生作业 4

如图 5.35 所示的钢笔淡彩写生作业 5，钢笔绘制线面结合表现，明暗关系的线条疏空、密集处理与组织表现较好，水彩着色时考虑并控制色调的表现效果。不足之处在于，亭子的倒影表现上略显零碎。

图 5.35　钢笔淡彩写生作业 5

第五章 水彩画

二、水彩画作品范例

水彩画作品范例如图 5.36 ~ 图 5.49 所示。

图 5.36　琵琶桥　张国崴

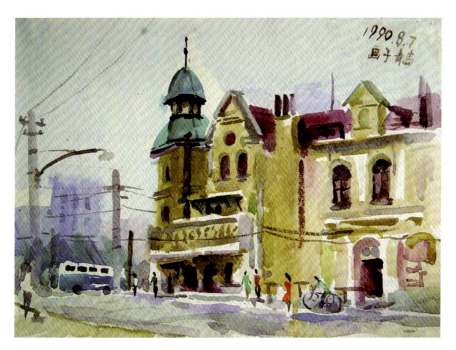

图 5.37　岛城街景　张国崴

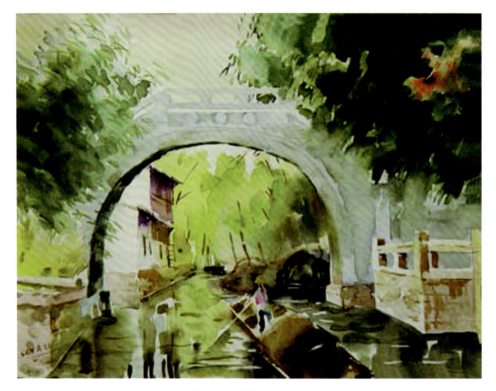

图 5.38 拱桥 孙阿立

图 5.39 山门 孙阿立

第五章 水彩画

图 5.40　古建筑写生　张国崴

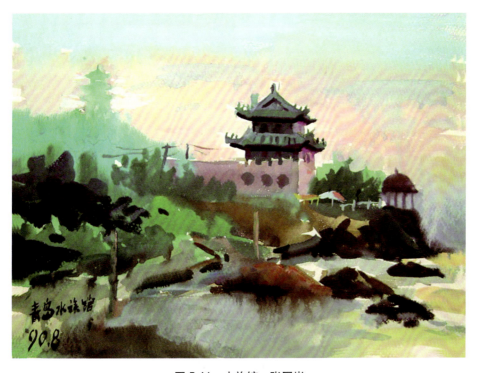

图 5.41　水族馆　张国崴

图 5.42　老宅院　邓怀东

图 5.43　周庄小景　邓怀东

图 5.44　水乡　张国崴

图 5.45　河畔春色　王镜刚

第五章 水彩画

图 5.46　罗马斗兽场　张国崴

图 5.47　大杂院　邓怀东

图 5.48 建设中的浦东 邓怀东

图 5.49 鸟瞰都市 邓怀东